膽小別看畫 III

藏在傳世名畫裡令人細思
恐極的故事

看畫

怖い絵
死と乙女篇

好評推薦 9

好評推薦

「讀著《膽小》系列，會感覺在看一部以皇族的悲劇和情色為主題的影片集錦。與藝術相關的東西只占了兩成，剩下的八成都是人類擁有的執念。」

—— 日本藝術家　村上隆

「中野京子筆下的名畫有咫尺的怪誕，也有平和下潛藏的詭譎，畫作的歷史背景、作者觀點和批判構成了中世紀到近代歐洲的瘋狂社會史。我們欣賞的不只是藝術人文，更是人性的陰暗面，讓人感到恐懼，卻又同時被震懾與吸引。」

—— 金門歷史民俗博物館館長、「不務正業的博物館吧」版主　郭怡汝

「作者為畫作提供了很多不曾想過的面向，甚至為這些面向挖掘出驚悚且鮮為人知的祕密。出現在過去是當時的現實，出現在現代就是如書中所說的那『傷痕累累的歷史』一直都在。戰爭讓我們不忍卒睹，期許畫作與文字讓我們成為更和平的人類。」

—— 藝術創作者　許尹齡

01.

《蘇菲雅公主》 ——— 列賓

Grand Duchess Sofia at the Novodevichy Convent ——————— Repin

date. | 1879年　media. | 油畫　dimensions. | 202cmx145cm　location. | 特列恰科夫美術博物館

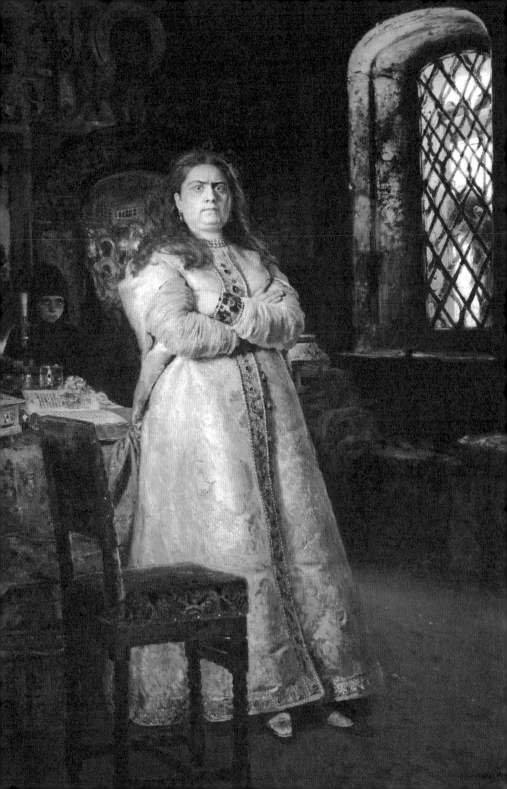

十七世紀的歐洲無時不處於戰亂之中，俄羅斯當然也不例外。

光看羅曼諾夫家族第二代沙皇（俄羅斯的皇帝）阿列克謝的時代，俄國就已發生過對奧斯曼帝國的戰爭、莫斯科鹽商暴動和斯捷潘·拉辛（Stepan Razin）率領的農民起義等事件。

阿列克謝留下了王儲之爭的火種後去世。

阿列克謝結過兩次婚，養育諸多孩子，和前妻生了兩個男孩（費奧多爾和伊萬），和第二任妻子生了一個男孩（彼得）。然而，兩位妻子的家族都是國內的大貴族，兩方都明爭暗鬥地想讓繼承自家血統的王子坐上皇帝寶座。

最終大臣們按年齡順序讓費奧多爾任為沙皇，這樣就沒人有理由可以抱怨。

但是費奧多爾身體孱弱，在位僅六年就去世了。接下來本該輪到伊萬，但是這位王子有智能障礙的問題。反觀彼得雖然只有十六歲，但頭腦聰穎，身體強健（之後長成了身高兩百公分的雄壯男性），於是，擁護彼得的那一派壓過了主張遵守繼承順序的那一派，於是彼得即位，成為彼得一世。

然而，一瞬間顛覆了一切，躍上舞臺中心的是伊萬的姊姊蘇菲雅──對彼得來說，她是同父異母的姊姊。這位二十五歲野心勃勃的公主，巧妙地散布了一個伊萬被敵方殺害的謠言，向彼得和他母親所在的克里姆林宮派遣了槍兵隊。士兵們在宮中大鬧了整整兩天，大肆屠殺彼得的支持者，甚至在彼得面前殺害了他的舅舅。徹底清除異己之後，蘇菲雅重新擁立伊萬為沙皇，名義上讓他和彼得共同執政，但實際上是自己攝政掌握實權。

也許她善後應該做得更徹底一點。蘇菲雅僅是把彼得母子流放到鄉下，派人監視他們之後就安心了，這樣做還真的是太大意了。

只要看源氏和平氏的例子就知道，在大部分情況下，政治是絕對不容留情的。平治之亂後，平清盛因為小看當年還是少年的源賴朝，並沒有處死他，而只是處以流放之刑。就如同平清盛的心軟，最終導致平家滅亡一樣，在關鍵時刻掉以輕心，蘇菲雅錯過殺死彼得的絕佳機會，而在之後深深體會到自己的失誤所帶來的一連串悲劇。

本來攝政就只是臨時的地位。蘇菲雅為了掩蓋這個事實，顯示自己不會放手實權，而讓人們叫她君主，還發行了帶有自己肖像的貨幣，但是在近七年的統治中，她在克里米亞遠征中兩次失敗，引發了國民的不滿。最終，人們想起了蝸居鄉下的彼

得。年滿十七歲的彼得也在藉著「戰爭遊戲」之名，伺機悄悄培養自己的軍隊。

由於蘇菲雅危機感逐漸增強，所以她再次派遣了槍兵隊，但這次沒有成功。彼得召集不滿的人們結成一大勢力，一下子就打倒了蘇菲雅，後來彼得把蘇菲雅軟禁在新聖女修道院。（這難道不是手下留情嗎？讓蘇菲雅活著真的好嗎？）

重新奪回沙皇寶座的彼得一世平安無事地統治了國家八年，認為自己已經平定紛爭，之後就去視察歐洲，進行長期旅行了。雖然這是一次史無前例的君王長年不在國內的漫長行程，但他無論如何也想讓陳舊的俄羅斯走上革新的道路，為此他要去歐洲發達的國家學習經驗，這也正是他治國熱情的具體實踐。

一六九八年夏天，正當彼得離開俄羅斯一年半左右，當時身在維也納的他，收到了「莫斯科發生槍兵隊暴亂」的消息。

是蘇菲雅幹的！

彼得意識到這一點，放棄了前往威尼斯的計畫，咬牙切齒地踏上了回國之路。

雖然沒過多久，再次傳來報告說「叛亂已經被鎮壓，參與者已全數被處死」，但他

還是在波蘭短暫停留便回國了。他有多麼怒不可遏，在他之後的行動中顯示得淋漓盡致。

彼得再次開啟調查。這次是在拷問室裡。雖然槍兵隊一百人已經盡數被處死，但仍不滿足的彼得就如同受傷的野獸一般兇暴，甚至親手揮舞斬首用的斧頭，最終又處死了將近一千五百人。因為他堅信這場叛亂跟蘇菲雅有關，在處死罪犯之前他還對其處以酷刑，逼他們說出幕後主使者。為了警示民眾，他將屍體丟在大街上幾個月示眾，讓整個莫斯科都充滿了屍臭味。

最終，他還是沒有找到蘇菲雅主導暴亂的證據──可能是在彼得不在的時候被銷毀了。彼得為了洩憤，不但在新聖女修道院旁邊設置了處刑台，還故意把主謀者三人的屍體掛在蘇菲雅的房間窗戶外面。

對於底層士兵們而言，被如此荒唐的姊弟爭權折騰得東跑西竄，想必是無法忍受的吧。本是農民出身的他們聽從上級的命令，時而臣服蘇菲雅，後來是彼得，然後又是蘇菲雅，之後又是彼得。反覆幾次之後，他們將世界不知何時又要顛覆這一點銘記在心。如同今天的沙皇明天不一定還是沙皇，今天還被關在牢房裡的人，下一瞬間也許就會成為俄羅斯最高統治者。只要一個不小心，他們就有可能遭到可怕的報復。

「讓蘇菲雅公主隱居修道」──收到這個命令的士兵和修道士應該會鬱悶自己抽到了下下籤吧！自己真的可以「命令」這個曾高高凌駕於自己之上的人嗎？難道不是應該「請求」她嗎？總之她不可能老老實實地修道。如果自己的長相被她記住，被她懷恨在心，下次她再重新登上寶座的時候，自己是不是會被砍掉鼻子或削掉耳朵呢？

這些人戰戰兢兢地在門外問她話，但沒有得到任何回應。他們也為了究竟要誰去開門爭執了老半天，最後門總算打開了，但開門的人只站在門檻處，用蠟燭照亮昏暗的室內。之後，呈現在他們眼前的光景，就如畫作所示。大家都顫抖起來，一步也不敢前進⋯⋯

蘇菲雅就彷彿在等他們前來一樣，面向門口站著。

蘇菲雅的軟禁生活已經持續了九年，但她高大肥胖的體型還跟以前一模一樣。威風凜凜的王者風範，手臂交叉，靠著桌子，一副就是要質問對方有何貴幹的樣

子。

蘇菲雅穿著昂貴的衣服，但頭髮似乎沒時間綁起來，還是亂糟糟的，這又令她給人的壓力倍增。因為一直沒睡的關係，她的眼睛充血通紅，讓人不禁覺得被美杜莎注視大概就是這種感覺。

桌子上擺放著酒杯，裡面的酒喝剩一半，還有燭臺、羽毛筆、打開的書本，大概是她聽到走廊裡的動靜之後從椅子上站起來，順便吹熄蠟燭了吧。房間裡一身黑衣的侍女大睜著恐懼的雙眼。

房間右側是為了防止她逃跑而改造成無法打開的窗戶，隱約還可以看到曾經站在她這一方的槍兵隊隊長的屍體。這屍體一直懸吊在她的眼前。大概風一吹，纏在脖子上的繩子就會搖晃，屍體也會打在玻璃窗上發出砰砰的沉悶聲音，也可能會有鳥兒來啄食吧。屍體最終會腐爛掉落，這正是彼得對她「我也會讓妳變這樣」的威脅。

被區區的小弟打敗，支持自己的勢力被盡數處死，結果到頭來還要忍受這種屈辱。蘇菲雅憤怒的表情之中，還混雜著一絲已無逆轉之機的絕望感。

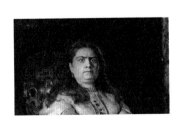

薄唇抿成一條直線，緊皺雙眉，怒氣彷彿火焰一般包裹著全身，一股只要有人敢接近，就馬上把他燒成灰的氣勢。

伊利亞・列賓 (Ilya Repin, 1844-1930)

列賓所作的這幅《蘇菲雅公主》和《伊凡雷帝殺子》（參見《膽小別看畫》）都是最為人熟知的俄羅斯歷史畫之一。

這是列賓以兩百年前發生的知名事件為原型，參考諸多資料，再加上自己的想像所畫的畫作，實際上蘇菲雅的風采究竟是否如此已無從求證。不過可以說，這幅畫奠定了人們心中對於這位傳說中「肥胖醜陋」公主的印象。

然而，與其說她的形象醜陋，不如說她是一位「奇女子」。

看到這幅肖像畫的人想必都會相信，正是因為有了這副面容，這種姿態，這身氣魄，蘇菲雅公主才能和一代英雄彼得大帝對抗，如果她的運氣能更好一點，也許被稱為大帝的就不是彼得而是她了。

在視覺上要表現出權力鬥爭的心理並不容易。但這幅畫不僅做到了這一點，而且還將對權力著魔的人在敗北那一瞬間的可怕之處，活生生地展現在人們面前。

這次叛亂之後，蘇菲雅被逼落髮，幽禁在修道院更為偏僻的陋室內，身邊有一百多名士兵時刻監視。六年後，她在四十六歲這年憤慨而死。然而，正是因為有她，甚至可以說，如果沒有她，的存在，才在俄羅斯百姓心中奠定了女皇即位的基礎，

也不會出現以葉卡捷琳娜大帝爲首的後世眾多女皇了。

只要知道當時沙皇的女兒們所處的境遇，就能理解蘇菲雅是個不受常規限制的人。幾乎所有的公主都注定一生要被豢養在王宮中。當年歐洲各國王族都不想娶低俗又野蠻的俄羅斯公主做王妃，而沙皇又覺得把女兒嫁給臣子格外不光彩——雖然他自己娶的也是大臣的女兒。

就這樣，可憐的公主們被迫只能一輩子單身，在她們的小房間裡漫無目的地消磨著自己的時間和靈魂。

若是如此，還不如身爲下級貴族的女兒還比較好。如果長得漂亮或者有才能的話，還能引起沙皇的注意，給他生個孩子。如果是男孩的話，可以讓兒子在宮廷中出人頭地，自己的地位也能隨之提升。運氣更好的話，自己還可能成爲王妃。但是身爲沙皇的女兒，卻反而什麼都得不到。

在這種不幸的境遇中，只有蘇菲雅主動接受高等教育，不放棄希望，縝密地收集情報，哪怕是絲毫的機會也不放過。她認定了既然沒有孩子，就只能自己來掌握權力了。正因爲她知道兩個弟弟都無法擔負起沙皇的重任，所以才確信絕對會有機會來臨，並且抓住了這個機會。於是，她成爲俄羅斯首位女性最高統治者。

雖然蘇菲雅在位的時間很短，但是她做出了和波蘭以及中國（清朝）締結和平

條約等諸多政績。如果彼得出生的時間再晚一點，歷史是完全有可能被改寫的。而且如果蘇菲雅和彼得互換地位的話，也就是說被幽禁在修道院的是彼得，而掌握實權的是蘇菲雅的話，她應該也會將背叛者拷問處死，吊在彼得窗外殺雞儆猴，完成這場殘酷又野蠻的復仇吧。

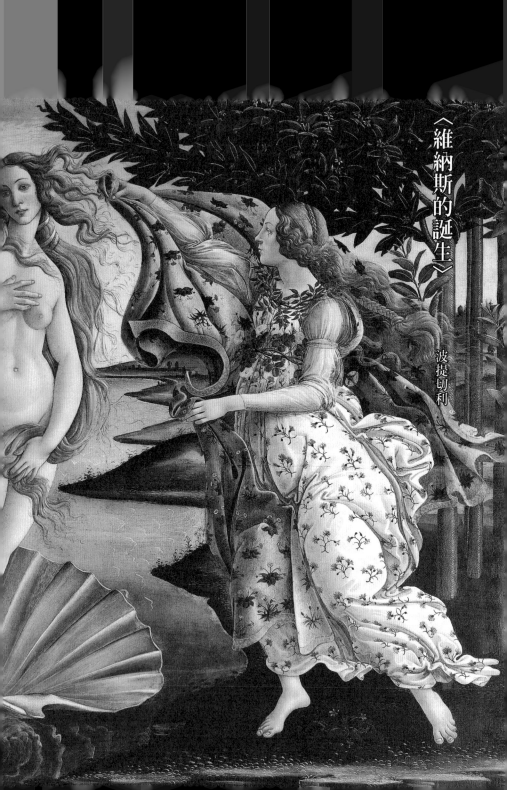

《維納斯的誕生》

波提切利

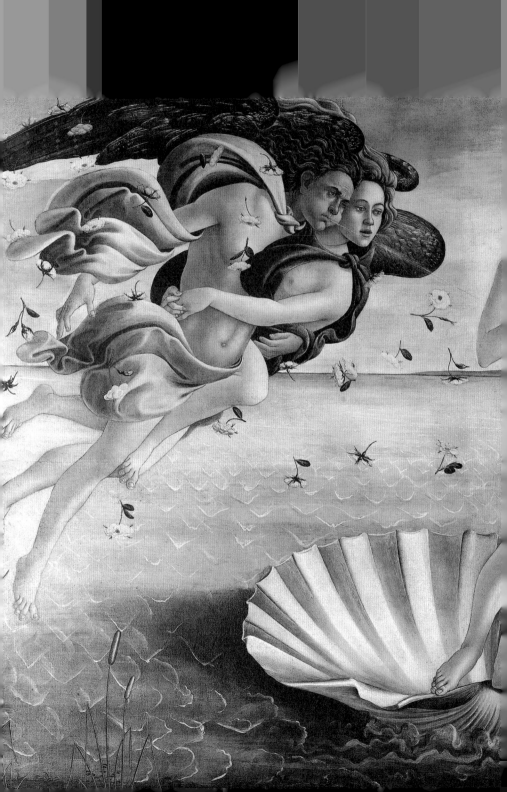

不知是否因為畫中的一切都在柔和地搖晃著，

只要我們站在這幅畫前面，

似乎也能感受到舒適的微風和清甜的香氣。

彷彿金色火焰一般光彩奪目的秀髮，漫天飄落的玫瑰，迎風鼓起數層皺褶的衣裙，葉片搖動的橄欖枝，水邊彎曲的香蒲，海上的浪花一波波襲來，輕柔地搖著貝殼船……

所有的一切都在擺動著，散發著生命的豐盈能量。

畫作的主題雖然是「誕生」，

但正確來說，

應該是自海中誕生的維納斯，被海浪送上賽普勒斯島岸邊的瞬間才對。

維納斯擁有曼妙的成人裸體，眼神中流露出淡淡的悲切，彷彿對裸露身體感到羞恥一般，右手擋住胸部，左手則遮住下體（這一姿勢在古羅馬被稱為「舉止端莊

的維納斯」）。而以這位支配春天的「美」和「感覺」的女神爲中心，畫面上還點綴著各式各樣的標誌。

承載著剛剛出世的維納斯的貝殼代表著女性器官，意味著「生殖」和「豐饒」。左下的蒲穗意味著「再生」和「多產」，右上的橄欖樹則是「和平」的象徵。

畫面左上方，擁有翅膀的西風神塞菲爾（Zephyrus）鼓起臉頰吹出春天的氣息，而他飛行的速度之快，從他的藍色披風的舞動感就可以看得出來。他的妻子芙羅拉（Flora）緊緊抱著他，也一同將氣息吹向維納斯。由於芙羅拉是花神，所以她身邊飄舞著如同蝴蝶一般的許多玫瑰。玫瑰象徵著「愛」和「歡喜」，是和維納斯一起出生，並一併獻給維納斯的花。玫瑰如同維納斯一般美麗，而又像維納斯給予人們愛的痛楚一般擁有銳利的尖刺。

在維納斯右手邊的海岸上，掌管季節的精靈荷賴（Horae）已經早早等在那裡，準備給維納斯披上玫瑰色的袍子。她身穿繡有矢車菊的白色長裙，將粉色玫瑰的枝條作爲腰帶，同時脖子上戴著常綠的桃金孃。我們可以看到荷賴腳邊還有默默盛開的銀蓮花，這種短命的花是「縹緲無常」的象徵，

用門徒約翰給耶穌施以洗禮時一樣一樣的動作，準備給維納斯披上玫瑰色的袍子。而荷賴自己的衣著也格外時尚。她身穿繡有矢車袍子上的圖案是春天的各種花朵，

西風神塞菲爾與妻子花卉女神芙羅拉。

後面會提到，這和維納斯有很深的關聯。

維納斯從貝殼船走下來，直接踏上了賽普勒斯島的土地。傳說她每邁出一步，腳下就鮮花盛開，自濡濕的潔白肌膚上每滴下一滴海水，都會變成珍珠滾落。（多麼浪漫呀！）

這幅作品和〈米洛斯的維納斯〉並列，是無數的維納斯畫像中最有名的作品，更是波提切利的至高傑作。

彼得・烏斯蒂諾夫[1]曾說過：「如果波提切利是現代人的話，他現在一定在《時尚》（Vogue）雜誌工作吧！」這句話說得真是十分恰當。講究的著色，優雅纖細的描線，巧妙的人物配置，充滿裝飾性的小道具，以及格外奪目的女主角的面容及表情——這些確實具備了古今共通的普遍魅力，無論是作為二十年前的《時尚》封面，還是最新一期的封面，都非常合適。

雖然是平面構圖，但清晰的黑色輪廓線條營造出了浮雕效果，約定俗成的海浪畫法，一不小心就會成為巨大的缺點，然而在這種情況下卻來了個大逆轉，使得畫

編注1：彼德・亞歷山大・烏斯蒂諾夫（Peter Alexander von Ustinow，1921-2004），英國電影演員、製片人、劇作家，曾兩度榮獲奧斯卡最佳男配角，於1990年被英國女王伊莉莎白二世授予爵士稱號。

面充滿了薄玻璃工藝品一般不可思議的美感。

維納斯的身體也是一樣，微妙地扭曲著，手臂綿軟細長，和那個時代的完美肉體標準多少有些出入（當然嬌小的胸部和豐滿的腹部，還是符合那個時代對於女性的審美觀，如果波提切利是現代人，他一定會畫出胸部豐滿、腹部平坦，更加苗條的裸體了吧）。

至於畫中維納斯極端的溜肩和胸口凹陷的原因，有一說是由於模特兒得了肺結核。就算這不是真的，這位肌膚光滑的愛之女神所具備的美，確實也不是活力充沛的健康美，而是帶著些許病態的氣息。正因為如此，清秀的外表下隱藏的情色和個性才越加強烈。美和病態，純潔和扭曲，悲傷和歡喜，保持著最低限度的平衡，搖搖晃晃地站立著。就算美玉微瑕，不，也許正是因為有了瑕疵才越能彰顯其魅惑，因而成為一代名作。

根據赫西俄德在《神譜》[2]中的記載，維納斯的出生祕密十分恐怖。這和〈農神吞噬其子〉（參見《膽小別看畫》）也有關係。

首先要說的是，這個浩瀚世界的起源。

自混沌而生的大地之母蓋亞，憑藉一人之力生出了山脈和海洋，以及天空神烏拉諾斯。最終她和烏拉諾斯交合，生出更多的孩子，其中也包括百臂巨人等等醜陋

編注2：《神譜》（Theogony），書中詳細記載古希臘諸神的起源與譜系，並確立宙斯及其家族作為神界的中心，完成希臘神話的統一。

的怪物。烏拉諾斯為了疏遠他們，把他們全都關進了大地深處。

因為地底阻塞，蓋亞十分痛苦。她出於對烏拉諾斯的怒火，因而交給小兒子薩圖爾努斯（Sāturnus，希臘名克洛諾斯）一把大鐮刀。薩圖爾努斯聽從母親的命令殺害了父親，自己掌握了大權，然而同時自己也被預言將來會被自己的孩子殺死，因此他只能逐一吞噬自己的子女（這一場面在〈農神吞噬其子〉中就可以看出，最終他沒有逃脫預言，被兒子宙斯打倒了）。

薩圖爾努斯在殺害父親的時候，用大鐮刀將父親的陽具割掉並丟入大海。鮮血淋漓的陽具在海中漂流，和海水混合在一起，被陽光照射到化為白色的泡沫，不知不覺中竟然從中誕生了一位金髮的美女，也就是維納斯！

維納斯的希臘名是阿佛洛狄忒，語源是 aphrós，即泡沫之意。

維納斯就和處女懷胎生出的耶穌一樣，但她沒有母親，是由父親的精液而生的。再進一步說，維納斯是出自這世界上第一次的殺人事件，並且是兒子殺害父親的。彷彿出淤泥而不染的蓮花一般，在憎惡、血和殺人中竟然出現了「美和愛」的化身，從砍下來的令人作嘔的血塊中生出了維納斯這樣罕見的美女。

看到這裡，我們大概能明白，為何波提切利的維納斯的表情一直帶著難以名狀的悲傷。以這樣的方式誕生的話，無論是誰都無法露出快樂的神情，也無法保持身

心健康吧。誰都會憂鬱地想著，我能否來到這個世界？而且如果連未來的宿命都已

經預知的話，就更不用說了。

支配「愛」——準確地說是「愛欲」的女神，和這件淒慘血腥的事件聯繫之深，暗示著感官喜悅的深不可測，令人不寒而慄。

美會超越善惡，感官能夠擺脫一切束縛，無法得到控制。綜合兩者的女神作為恍惚和殘酷的表現者，必然導致了諸多事件的發生，同時將自己也捲入其中。

宙斯把登上陸地的維納斯帶回奧林匹斯山（神明居住的聖山）之後，神明們紛紛為她的魅力所傾倒，許諾贈予她種種禮物來向她求婚。太陽神阿波羅送她黃金寶座，海神波塞冬送她大海的寶藏，旅行者的守護神赫爾梅斯送給她世界上所有的冒險，神明們的求愛就是如此的熱烈。最終，維納斯所選擇的丈夫，是宙斯和赫拉的兒子——火和鍛造之神赫菲斯托斯。赫菲斯托斯非常勤懇，然而身體有殘疾，且相

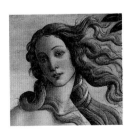

維納斯略帶悲傷的表情，是由於自己是因為弒親悲劇才誕生在這個世界上的緣故。

貌醜陋。不過，他向維納斯發誓說：「我會當你的好丈夫。」於是他得到了美人的芳心。

這裡說一個題外話，路易十六當年的興趣是造鎖，他就把自己比喻成赫菲斯托斯，把妻子瑪麗‧安東妮比喻成維納斯，或許他還挺了解自己的。

維納斯生了很多孩子，然而都不是丈夫赫菲斯托斯的孩子，而是情人們的孩子。情人的數目和孩子一樣多。她和宙斯生了丘比特（希臘神話中的厄洛斯），和赫爾梅斯生了雙性神赫馬佛洛狄忒斯，和戰神瑪律斯生了波波斯（恐怖），和祭典之神狄俄尼索斯生了畸形的普利阿普斯等，有趣的是，每次雲雨過後，維納斯都會回到赫菲斯托斯身邊，而他每次也都會原諒妻子。

愛和死亡的關聯度也很高。

自死亡而生的維納斯也和無數的死亡扯上關係，這也是自然的結果。最為人們所熟知的，就是美少年阿多尼斯的故事。維納斯戀上這個少年招致了瑪律斯的嫉妒，她化身為巨大的野豬咬死了阿多尼斯。維納斯緊抱著阿多尼斯的屍體，哀歎說「求你作為我們愛情的見證回來吧，哪怕只有一瞬間也好」，這時就彷彿是在回應她一般，流淌著阿多尼斯的血的地上，頓時盛開了一片銀蓮花。

請再看一次波提切利的畫作——荷賴腳邊的銀蓮花。銀蓮花迎著最初的春風綻

放，在第二次春風吹來的時候凋謝，這縹緲纖細的花兒和嬌豔的玫瑰相比完全不起眼，然而這正是早逝的阿多尼斯本人，是愛情中悲傷的象徵。

不，也許應該說，銀蓮花象徵了維納斯的愛的形態。她是會勾起人們欲望的女神，然而無論是情欲，還是一種欲望的感覺，都注定不能長久存在。維納斯的愛一直以來都是有終結的愛、短命的愛。（這有哪裡不好？難道只要持久就是好嗎？）

正因為短暫，正因為看得到終點，所以我們才無法逃避感情的風暴。

在歡喜的背後，藏著深深的苦惱。歡喜、陶醉、獨占欲、嫉妒、憎惡、希望、絕望、猜疑、麻痺、執念、沉溺、倦怠、忍耐、煩悶、渴望、焦躁、變心、悲憤、狂亂，以及恐怖。

波提切利所畫的維納斯的臉，右半邊和左半邊有著令人驚異的不同。在鼻樑處放一面鏡子對比一下兩側就會知道，有陽光照耀的明亮的右臉表情非常純潔可愛。

然而，有影子的左側則陰暗憂鬱，彷彿是不同人一般。就好像是愛情的幸福和罪惡同時存在於一張臉上，由此造就了如此複雜而又虛無的表情……

山卓・波提切利（Sandro Botticelli, 1445-1510）

波提切利在世時，是在佛羅倫斯的富豪家族的庇護下生活。這幅〈維納斯的誕生〉究竟是受誰所託而作，並沒有確切的記載，但有證據證明，十六世紀初期這幅畫是由梅迪奇家族[3]所有。

從蛋彩畫的表現方式（比版畫所需經費要少）來看，人們推測這可能是為梅迪奇家族的別墅所畫的裝飾畫。

編注3：義大利著名的家族，15世紀在佛羅倫斯起家，18世紀沒落，在歐洲文藝復興時期具有重要的影響力。

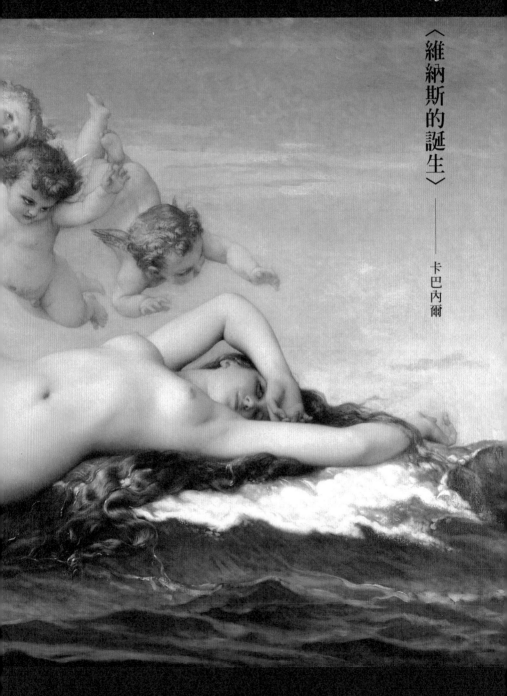

〈維納斯的誕生〉──

卡巴內爾

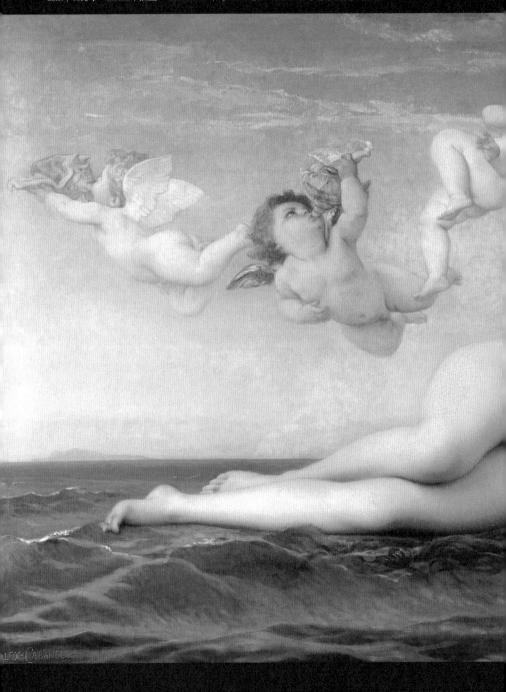

畫面中散發出的情色感令人頭暈眼花。

畫中的裸體和魯本斯、雷諾瓦的微胖型，克拉納赫的婀娜型，以及米開朗基羅的肌肉型都不同，突破了時代的限制，直接和現代接軌了。看見這幅畫的男性會一瞬間呆住合不攏嘴，而女性則會歎息著說，如果自己也有那樣的好身材就好了……

在這幅作品創作的四百年前，波提切利創作了〈維納斯的誕生〉（參見上一篇），確切來說，後者所描繪的並不是維納斯的「誕生」，而是她「到達」賽普勒斯島的瞬間。彷彿對自己的出生感到迷茫一般，眼神悲傷的維納斯在波濤拍打的貝殼船中搖晃地站著。對於後世的卡巴內爾來說，要想和那難忘的美神身姿對抗的話，也許就只有讓她這樣躺著了。

託這個決定的福，維納斯真正「誕生」的瞬間就這樣展現在我們眼前。在水平線的另一邊可以模糊地看到賽普勒斯島，說明這裡是離岸很遠的海面。剛剛從白濁泡沫中出生的維納斯大幅度地扭轉著身體，將令人讚歎的身體線條毫無掩飾地展露在人們面前。

沒錯，美和情欲的女神自出生的那瞬間開始，就已經是這幅完美的成人女子的模樣了。她沒有經歷嬰兒階段，同樣也沒有少女時期，但是她的肌膚就如同剛出生

令人驚訝的是，小天使雖然是圓潤可愛的孩子，眼神卻意外銳利。

的嬰兒一般光滑潔白，宛如新生。

小天使們拍打著他們或藍或白的小翅膀，一邊吹著螺號一邊在空中飛舞，彷彿在歌頌維納斯的美麗。

維納斯的臉有一半被手臂擋住，落下的陰影令人無法看清。然而，她帶著妖豔微笑的嘴唇和因感覺而繃緊的腳趾相輔相成，強行激起觀者的想像力，讓人意識到藝術和色情的境界究竟有多麼曖昧模糊。

海面看起來更像是堅硬的大理石，就算不是女神大概也不用擔心會沉下去。鋪散在海面的順滑褐髮也絲毫沒有濡濕，一直長到膝蓋。雖然擁有如此一頭濃密的頭髮，但是維納斯的肌膚上沒有腋毛也沒有陰毛，全身光潔、細膩、耀眼。

順帶一提，據說繪畫史上第一次描繪帶有陰毛的裸體，是早於這幅作品大概五十年的哥雅作品〈裸體的瑪哈〉[4]。至於第一次描繪腋毛的則是德拉克洛瓦的〈自由引導人民〉[5]。兩者對於毛髮的描繪在後來幾乎無人效仿，當年的作者們似乎還是堅信，裸體畫中能出現的體毛只有眉毛、睫毛和頭髮。

本作品入選了一八六三年的沙龍（政府主辦的畫展），被盛讚為藝術界的頂級之作，馬上就被人購買了，還是由當時法國的最高領導人拿破崙三世親自買下的。這位皇帝身為偉大的拿破崙·波拿巴的侄子，由於擁有和中、上流階級同樣的審美

編注4：〈裸體的瑪哈〉（The Nude Maja），創作於1797年至1800年間。「瑪哈」（maja）在西班牙文中是指「姑娘」或「漂亮姑娘」。哥雅還繪製了一幅表情、姿態一模一樣的《穿衣的馬哈》（La maja vestida）。

編注5：〈自由引導人民〉（Liberty Leading the People）在1830年秋天創作，為紀念1830年法國七月革命的作品。

眼光，只認同甜美的新古典主義繪畫。同年，只以一句「淫穢」就斥退未進入沙龍展覽，而只能在「落選展」中出售的是馬奈的〈草地上的午餐〉（*The Luncheon on the Grass*）等作品。

當然淫穢的定義是由時代決定的。

在那個年代之前，畫家想描繪裸體，一定要有理由。如果不是假借神話和歷史之名，觀者無法全心全意（？）鑒賞女性的身體美。因此，像〈草地

德拉克洛瓦，〈自由引導人民〉，1830年。

上的午餐〉這類模特兒完
全不裝扮成女神或古代女
性的樣子（而且還是妓
女），就公然將裸體展現
在人前，對於看的人來說
是格外羞恥難堪的。

馬奈的畫引起了巨大
的醜聞，然而以此畫為開
端，畫家們開始描繪真實
的、活生生的女性裸體。

因此，我們看〈草地上的
午餐〉沒有新鮮感也是無
可奈何的。對馬奈的評價
越高，被當作學院派模範
畫家的卡巴內爾的名聲就
成反比下降。不過，這是

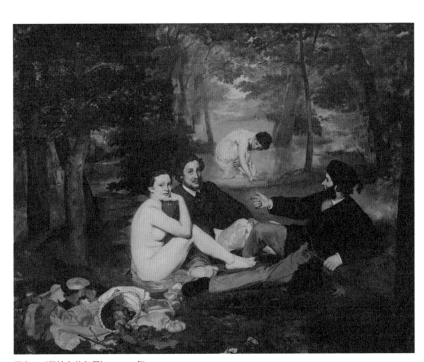

馬奈，〈草地上的午餐〉，1863年。

之後的事情了。

法國版〈維納斯的誕生〉的美麗引來諸多好評，飄洋過海地傳到了維多利亞王朝時代的英國。莫名裝作道貌岸然的英國皇家學院派在前一年還只有一幅裸體畫展出，然而被卡巴內爾的光滑裸體畫一刺激，短短幾年後就出現了裸體畫的大流行。雷頓（Frederic Leighton, 1830-1896）、阿爾瑪‧塔德瑪（Lawrence Alma-Tadema, 1836-1912）、瓦茲（George Frederic Watts, 1817-1904）、德拉波（Herbert James Draper, 1863-1920）紛紛登場。

維多利亞王朝時代對於「性」非常嚴格，
然而故作高雅的只有上流社會，底層則是汙濁不堪。

陋巷裡到處是妓女，開膛手傑克四處徘徊，社會整體都如同變身怪醫一般擁有兩張完全不同的面孔。就算是上流社會的紳士也一樣，只是對外裝模作樣，甚至連「腳」這個字都顧忌不說，但私底下卻偷偷摸摸地在妓院流連。當時的人口比例嚴重失衡，女性比男性多出七、八十萬之多，光在倫敦就有約八萬名妓女，幾十棟房

子裡就有一棟是妓院。

即便如此，還是有婚前守貞的人，當中有一部分的人因為太過認真，連色情書籍（那個年代已經有了）都不碰，完全沒有看過真實的裸體，只打算根據畫布上的裸體來理解女性身體，所以婚後他們都會大吃一驚。舉一個有名的例子，就是美術評論家約翰‧羅斯金（John Ruskin, 1819-1900），他被新娘的陰毛嚇到，連親密行為都做不了，幾年後就離婚了。對於羅斯金的故事，還有一種說法是因為他喜歡幼女，然而我們也無法斷言，他由於職業關係一直都在看如同陶器一般光滑無瑕的肌膚這件事，是否帶給他任何影響。

總之，繪畫中的裸體絕對不是真實的。那是各時代各地區所要求的「理想」肉體，「必須如此」的肉體，「夢想中」的肉體，所以才能成為對生命的讚歌，以及對性的讚歌。

換言之，所謂真正的肉體，在大部分情況下，都是如福樓拜（Gustave Flaubert, 1821-1880）所說：「昨天我看了很久女人們洗澡的樣子。那是怎樣一副光景啊！多麼令人作嘔的情景啊！」

夢想中的肉體曾經是王公貴族的私有物。

在宮殿深處展示著的維納斯、抹大拉的瑪利亞以及寧芙（nymph）[6]們的裸體，都是只有極少數被上天青睞的人才能品味的高級品，像是庶民手不能及的天女一樣的存在，甚至她們的存在本身都是無法想像的。

由此可知，一般人能夠看到的，頂多也不過是無名畫家（被視為工匠）版畫中的裸體，或者身邊女性洗澡的樣子而已。前者太過拙劣，後者的身體則是有了生活的痕跡。日復一日的勞動讓她們的骨骼扭曲，身上長滿了斑點和疙瘩，被蝨子、跳蚤叮過的地方紅腫起來，到處都可以看到衣服鬆緊帶或者摩擦留下的痕跡，這就是所謂的「令人作嘔」的裸體了。

這樣的時代一直持續到十八世紀中期，君主的收藏品開始公開展示。然而，那只不過是為了培養優秀的畫家，公開了一部分的模範畫作而已。法國大革命爆發後，才真正帶來了美術史上的全新紀元，一直以來只作為王侯貴族以及教會私有物存在的美術品成為國有財產，也就是普通人也能看到的東西。羅浮宮「公眾」美術館就是由此誕生的（一七九三年）。

進入十九世紀之後，這股潮流席捲了整個歐洲。一八○八年阿姆斯特丹國立美

編注6：希臘神話中的大自然精靈，常出沒於山林、原野、泉水等地，大多為美麗少女的模樣。

術館、一八一〇年安特衛普皇家美術館、一八一七年法蘭克福施特德爾美術館、一八一九年普拉多美術館和一八三七年奧斯陸國立美術館等等相繼落成。英國則稍晚於其他國家，位於倫敦的英國國家美術館誕生於一八二四年。然而，從一八一五年開始，英國美術振興會已經召開過公開的展覽會，隨著工業革命帶來的經濟繁榮，空前的美術展時代也拉開了序幕。至今未能接觸過名畫的人們紛紛前往展覽會，以往需要「藉口」才能觀賞的藝術裸體，也能讓女性們放心鑒賞，並且陳述意見。

這到底是怎樣一種衝擊啊！古典名畫的裸體雖然比古色古香的時代前進了一步，但觀賞時應該沒有如此強烈的感覺，然而效仿卡巴內爾的本國現代作家們所描繪的裸體，正是「自己的裸體」，準確地說是「自己夢想中的裸體」。

畫中維納斯的裸體，是連一般人都看不到的完美形象。

無論是男人還是女人，都會對這耀眼的「光滑裸體」，產生強烈的渴求。

男人渴望擁抱這樣的肉體；女人希望自己擁有這樣的肉體。同時男人會將自己的妻子和情人與畫布中的裸體對比而愕然失色，女人則會意識到自己和畫中人的差距而受到打擊。

這正是我們和出現在現代寫真雜誌和大螢幕上的裸體的相處方式，可以說現實中無時無刻不被這些光滑的裸體占領著。然而，腋毛仍舊不能出現，陰毛卻是可以被容忍的存在。

美麗的女性們性感的檀口微張，極力展現如蜜蜂一般纖細的腰身，以及富有光澤，毫無毛孔的桃色肌膚，（這樣的皮膚能呼吸嗎？）如今大家都知道她們可以藉由美容整形，拉皮，削去不需要的部分，也可以用雷射修掉雀斑之類的缺點。

雖然我們知道要保持完美的身材比例，需要節食到幾乎營養失調的程度，然而聽說一位已經身材夠苗條的模特兒，在拍完照後還需要再修圖，最終引起訴訟，聽到這件事的時候還是讓人非常震驚。

卡巴內爾的維納斯也是一樣，無法反映現實，反而夢想中的裸體還是一直強調其存在，我們則一直無法脫離其束縛。

這樣的話，世界上會出現第二、第三的羅斯金也是理所當然的。如果想像先於

認知而行，最終要面對真正的女性肉體是非常恐怖的。不曉得之後會不會因此發生

轉而崇尚肌膚柔嫩幼滑的幼女這種可怕的事情呢？另外，女性也得拚命保養自己的

肌膚，甚至用催吐來追求完美無瑕的身材，這樣做並不一定是為了得到男性青睞，

而是為了自己，為了自己的夢想。

曾有一段時間，美國流行照相寫實主義[7]繪畫。這裡的裸體包含著推翻這世上不

存在的理想肉體的願望，結果不被人們所接受。果然藝術是需要夢想支撐的。

裸體繪畫這種東西，真是在各方面都非常令人煩惱。

亞歷山大・卡巴內爾（Alexandre Cabanel, 1823-1889）

卡巴內爾生前君臨法國學院派的頂點，獲得了無數的榮譽。然而隨著印象派的

繁榮，他的名字逐漸被人忘記，甚至在美術史上消失過一陣子。近年，針對他的高

評價正在逐步恢復。

編注7：照相寫實主（Photorealism），又稱超級寫實主義（Super-Realism），是繪畫和雕塑的一個流派，其風格類似高解析度的照片。

〈菲利普・普洛斯佩羅王子肖像〉——維拉斯蓋茲

Portrait of Prince Philip Prospero ——— Velázquez

date. | 1659年　media. | 油畫　dimensions. | 128cmx100cm　location. | 維也納美術史美術館

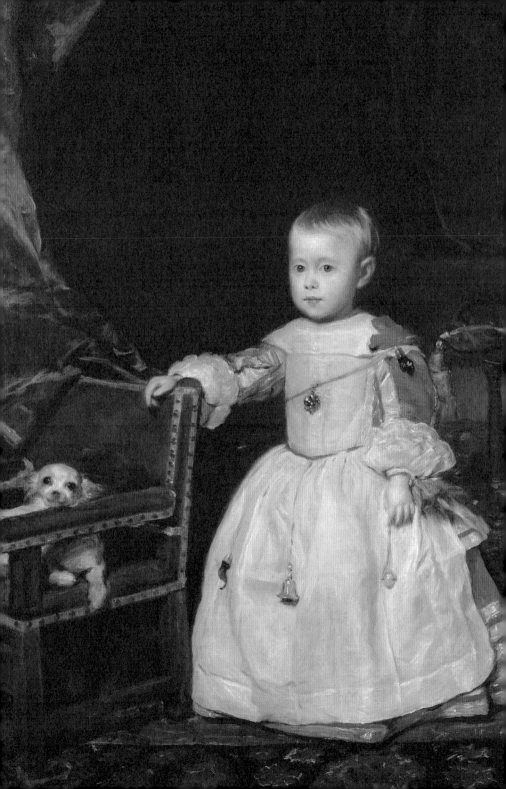

有時老人的面容中會忽然掠過孩子的模樣。

不知是他遙遠的過去的痕跡，還是超脫歲月的純潔忽然自皺紋之下散發出了光彩。反之，孩子的面容中也會出現老人的形象。那些有著令人不可思議的超脫面相的孩子們，究竟是預見到遙遠的未來呢，還是出生時就已經擁有成熟的靈魂了呢？

如果將「童顏」和「老成的表情」的組合發揮到極致的話，有時就會像岸田劉生[8]的〈麗子像〉（Reiko Smiling）這樣，令人感到毛骨悚然。

劉生珍愛自己的女兒麗子，將自己全部的愛都傾注於畫筆中，一筆一畫精心地、執拗地塗上重重色彩，最終和麗子合為一體。受寵的幼女和寵愛她的自身表情全都融合在作畫題材中，最終出現在畫中的是一副怎麼看都不像是孩子的容顏。

維拉斯蓋茲創作的這幅畫作中的孩子也一樣，雖然和麗子所散發出的強烈存在感略有不同，但卻營造出一種超越幼童特有稚氣的氣氛，讓看到他的人都會有一種難以言喻的心情。

這個身著織入奢華金絲的玫瑰色少女服飾的孩子，

其實是一個男孩。

編注8：日本大正時代畫家岸田劉生（1891-1929），是日本近代美術史上重要而獨特的西洋畫家，其代表作〈麗子像〉、〈道路、土壩與圍牆〉被指定為日本重要文化遺產。

當年男孩的存活率比女孩要低，可能是為了避邪，直到二十世紀初期，無論東西方都有給幼年男孩穿女裝的習慣，連路易十五世和昭和天皇也不例外。然而，並不只是王侯貴族，只要看一下十八世紀霍加斯所作的〈葛蘭姆家的孩子們〉（參見《膽小別看畫》），以及十六、十七世紀的荷蘭繪畫，就可以知道當年無論什麼階級都遵守著這個習慣。

這個男孩是菲利普・普洛斯佩羅，兩歲，王族的一員，而且還是西班牙哈布斯堡王朝國王菲利普四世的兒子、王位第一繼承者。此時的哈布斯堡王朝雖然已經顯出頹勢，然而依然強大。

這位王子看上去就缺乏生命力，像是從鳥巢裡掉下來，如羽毛未豐的雛

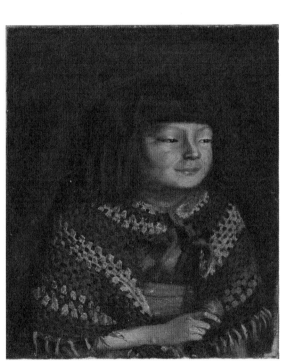

岸田劉生，〈麗子像〉，1921年。

鳥一般無依無靠。更進一步說，甚至連是死都難以辨別。胖嘟嘟的臉頰算是顯現出了幼兒的特徵，但卻缺乏血色，少有健康的紅潤。貼在頭皮上的淡金色頭髮，大耳朵，像蠟一樣白的手。無論誰一眼看上去都會明白，這孩子來這世上只是做個短暫的停留。

也許，所謂名畫就是會給看畫的人帶來某種痛苦。有美術史學家認為這是維拉斯蓋茲的肖像畫中首屈一指的作品，大概就是因為近乎悲劇的痛苦遍布了整個畫面吧。

菲利普‧普洛斯佩羅王子眼睛看著遠方，與趴在椅子上、眼睛出奇的大、筆直而單純地看向這邊的小蝴蝶犬不同，從他的眼神中完全看不到幼童應有對周圍事物的好奇心（彷彿他的心已經在別的空間一般）。

這裡當然也有美的存在，然而那並不是來自容貌，而是來自他安靜的表情，與安穩和領悟都有些微妙的不同。他只是單純散發著安靜的氣息。不過，一般的幼兒是不會發出這樣的氣息的。

背景過分的黑，彷彿拉開那緋紅色的窗簾是特意為了將黑暗召喚進房間一般。

王子幾乎眼看就要融入背景，並且消失在那黑暗之中。過重的家具和厚實的地毯，單薄的圍裙以及摺起來的袖口部分縫著的大量蕾絲花邊，與這些東西的實在感相

身著女裝的小王子，不僅性別讓人難以辨別，光看表情也很難猜到年齡。

比，這纖細的身體是多麼抽象又透明啊！

由於代代近親結婚所帶來的影響，菲利普四世的孩子們一個接一個地夭折，在繪畫當時只有菲利普‧普洛斯佩羅這個男孩。然而他也一樣打從出生就身體孱弱，好幾次生病都險些送命，每次宮廷中都是一喜一憂。如果一個王子沒有了繼承人，會導致整個歐洲的勢力版圖重新分配，因此王室召集了國內外的名醫來延續王子的生命。被召來的不僅有醫生，還有祈禱師和占卜師，王子的紅色腰帶上繫著驅除惡靈的鈴鐺和防止傳染病的草藥包也是這個原因。

維拉斯蓋茲大概感知到
菲利普‧普洛斯佩羅絕不會長大這件事。

維拉斯蓋茲以擅長捕捉幼兒生氣勃勃的可愛之處而聞名，卻只有在這幅王子肖像畫裡面，沒有描繪生命的光輝，而是暗示著與死的關聯性。就如同劉生和麗子同化一般，維拉斯蓋茲也許在不知不覺中也將自己與小王子的形象重合了。因為他已經預感到，這差不多是他最後的畫作了……

事實上，維拉斯蓋茲第二年就因為過勞而死，享年六十一歲。再隔年，四歲的王子也夭折了。據說無論是多年幼的孩子都能預感到自己的死期。也許王子也是這樣吧，至少單看這幅畫應該是這樣的。無論是畫的一方，還是被畫的一方，都背負著逐漸迫近的無邊黑暗的壓力。從容接受死亡時的那種安靜，大概不只是王子所擁有的，或許也在維拉斯蓋茲身上得到了體現吧。

就在菲利普·普洛斯佩羅死去的那一年，彷彿他再次轉世重生了一般，隨後他的弟弟便奇蹟般地誕生了，他就是之後的卡洛斯二世，也是西班牙哈布斯堡王朝的最後一代國王，關於這件事在《膽小別看畫II》裡有多加描述。

這次是不同層次的恐怖。

之前也提過，如鏤空工藝品一般脆弱又令人憐愛的菲利普·普洛斯佩羅王子穿的是女裝。生活在現代的我們會認為這種女裝是童裝的一種，然而當時的童裝和現在不一樣，只是單純地把成人的衣服做小了而已（之後頂多是為了防止弄髒再加上圍裙而已）。「孩子就要穿適合孩子的身形，並且穿起來舒適輕鬆的衣服」的這個

想法，是直到十八世紀後期，才首次出現在盧梭劃時代的《愛彌兒：論教育》（Emile, or On Education）裡，儘管盧梭派改革者們拚命奮鬥，真正實用的童裝還是到二十世紀初期才被人們廣泛使用。

直到「發現孩子的真正存在」的漫長歲月中，孩子們被當作「成人的瑕疵品」，幾乎是動物一樣的存在。在這種認知之下，他們被強迫遵循那個時代的流行，有時要穿高跟鞋，有時要把腰勒到如黃蜂一般纖細。在十六至十七世紀的西班牙，則是要穿如鎧甲一般厚重的束胸衣。當時的社會認為平胸更加美麗，因穿著束胸衣，所以乳房在發育過程中甚至有時會被抑制到乳腺萎縮的地步，而〈侍女〉（參見《膽小別看畫II》作品4）中瑪格麗特公主穿的就是這種束胸衣。

對於成年女性出於自己的愚蠢而選擇的時裝，我們自然無話可說，然而問題就在於那種愚蠢的流行被縮小並且波及到幼兒身上。菲利普·普洛斯佩羅王子雖說沒有穿鯨骨圓環裙撐（為了撐開裙子而做的帶鋼絲的圓環），但是身上卻牢牢綁著堅硬的束胸衣。這緊縛胸口的拷問器具不僅限制了孩子的活潑動作，還會令孩子呼吸不暢，甚至阻礙內臟的健康發育。

既然為了期望身為王位繼承者的王子能夠健康，而為他的裙子上掛上那麼多除魔的護身符，為什麼就沒有人注意到衣服對健康的影響呢？王子數次病倒，難道其

中的原因之一沒有這如同
刀鞘一般拘束的衣服嗎？

現代人應該都會斥責這種
服裝，只要「孩子就是未
成熟的大人」的想法一直
存在，孩子就會一直受
苦。

實際上，在幼兒之前
的階段，問題更加嚴重，
嬰兒們都被囚禁在比束胸
衣還憋悶的牢籠裡。許多
繪畫都描繪了類似的場
景，想必有很多人可能已
經注意到了，先看一下
拉·圖爾的〈聖母子像〉
（The Newborn Child）吧。

拉·圖爾，〈聖母子像〉，1648年。

聖母瑪利亞抱在懷裡的耶穌被包裹得十分緊實，看起來就像是木乃伊一樣。

這被稱為「襁褓」（swaddling），把嬰兒的手腳拉直，然後用寬布綁緊讓他無法動彈，還兼有尿布的作用。這是自古埃及開始一直到十九世紀為止，遍布全世界、各階層的一種習俗，據說現在的祕魯和東南亞有些國家還維持著這個習慣，而且日本的「嬰兒包被」可以說也是襁褓的近親。據說這不但方便用來抱脖子還不硬實的新生兒，對於不到三個月大、常夜哭的孩子來說，也提供一種和母親子宮內一樣的環境，還能讓他停止哭泣。然而在那之後呢？

襁褓阻礙了嬰兒的自然動作，
這對嬰兒來說當然是非常難受的。

據說只要像這樣把嬰兒綁成像蠶蟲一樣，就會有增強耐性，綿軟的身體也會變得筆直，甚至不會被大人傳染疾病，還不會變身成魔物等等諸多好處，因此就算過了新生兒階段，還是有很多孩子被這樣包在襁褓裡。結果這只不過是方便了照顧孩子的一方而已。就算哭也可以隨手放在一邊，而且因為堅硬還能直接立在牆角。

因為當年衛生觀念嚴重不足，嬰兒的排泄物也都留在襁褓中，再加上用來包裹嬰兒的布很少更換或清洗，內部積存的汗水、汗垢、排泄物更增加了染病的風險。

因此，盧梭強烈抨擊這種育兒方式也是理所當然的。

本來那個時代胎兒的死亡率就高，即使孩子安全出生了，還要度過危險的襁褓期，之後還要被緊縛身體的衣服折磨，孩子們無論身分高低都要撐過無數苦難。如果不是生來就格外健壯，實在很難存活下來。

現代幼兒的存活率已經有了相當大的改善，
是否也要受同樣的罪呢？

曾經有一段時期，美國某醫學博士（他甚至都沒有真正帶過孩子）主張嬰兒一哭就去抱會慣壞孩子，因此不應該這麼做，之後連日本的母親們都紛紛聽從他的發言，大家都誤認為所有的孩子都得像鬧鐘一樣，在同樣的時間醒、同樣的時間餓，才是嬰兒正確的成長方式，這個觀念是非常可怕的。

在時尚潮流上也一樣，雖然沒有了束胸衣，但是孩子們被當作洋娃娃一樣，脆

弱的皮膚被化上妝，柔軟的頭髮被燙捲染色……

迪亞哥・維拉斯蓋茲

（Diego Rodríguez de Silvay Velázquez, 1599-1660）

他晚年忙於宮廷官吏的工作，作畫時間大幅減少。一六六○年，為了籌備菲利普四世的女兒瑪莉亞・特雷莎（菲利普・普洛斯佩羅王子同父異母的姊姊）和路易十四的婚禮，他被任命為城堡的裝飾負責人，身心都承受了沉重的壓力。六月在婚禮順利舉行之後，七月他就病倒了，最後在八月初逝世。

05.

〈豆王的盛宴〉

—— 喬登斯

The Bean King —————— Jordaens

date. | 1640-1645年　media. | 油畫　dimensions. | 242cmx300cm　location. | 維也納美術史美術館

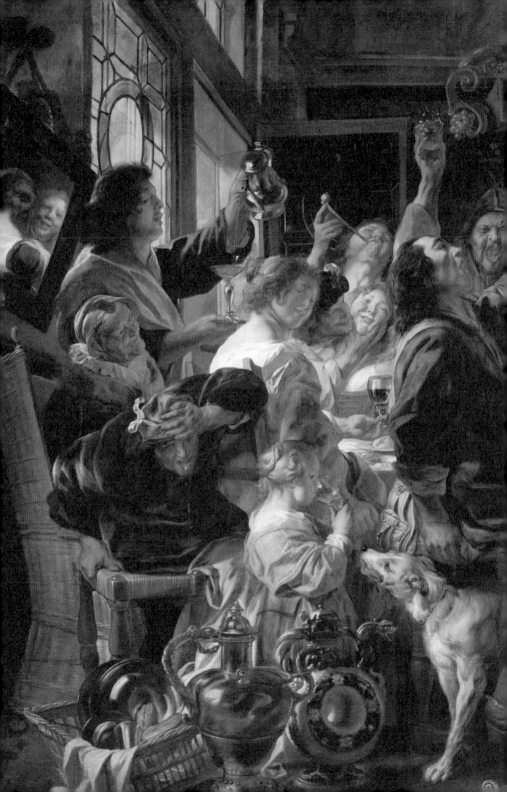

在基督教國家，每年的一月六日是主顯節（以慶祝耶穌基督降生爲人後首次顯露給外邦人，即東方三賢士的節日），因此各地都會舉行各種各樣的慶祝活動。當然十七世紀的法蘭德斯地區也不例外，較爲富裕的家庭都會召集許多朋友和僕人大擺筵席，享受一種不講主從客套的遊戲。

他們會在麵粉中混入一顆豆子，吃到豆子的人則被大家當作國王侍奉。

「一天國王」會戴著厚紙板做成的王冠，指定王妃和大臣，做出一個虛擬宮廷，隨心所欲地享受。每當他把酒杯湊近嘴邊的時候，周圍的人都必須齊聲歡呼：「國王喝酒了！」（這會讓宴會氣氛更加高漲）。就這樣，無論是主人還是僕人，老人還是年輕人，都在這一天大肆吃喝，玩遊戲唱歌，驅散平日的憂憤。

當年，以庶民實際生活作爲繪畫的主題受到諸多人的追捧，眾多以此爲主題的作品紛紛出現，其中，這幅喬登斯所作的〈豆王的盛宴〉（別名〈國王喝酒〉）是格外有活力的一個作品，彷彿自畫面中就可以聽到熱鬧的笑聲，以及餐具碰撞的聲音。

這裡被當成國王的是

一位長得像令人喜愛的法斯塔夫一樣的老人。

他的禿頭上戴著假王冠，端坐在右邊帶有扶手的椅子上。肥胖的雙下巴，由於微醺而發紅的臉頰，一直蓋住大肚子的白色大餐巾塑造出一種無法言說的滑稽感。

他現在正把酒杯舉到了嘴邊，扮演大臣的男人們紛紛高喊：「國王喝酒啦！」然後自己也舉杯共飲。

正如畫面左邊自大面窗戶射進來的光所顯示，現在還是白天（喜宴一般會從中午持續到深夜）。然而左下方有個男人已經喝得爛醉，抱著頭嘔吐，甚至沒有餘力跟著大家喊話。他的帽子上夾著一張寫著「御醫」的紙片，實在令人發笑。畫面左中間還有一個趁著旁邊的女性喝醉，覺得自己運氣不錯，而把她的臉轉向自己強吻上去的行為不軌的人。

既有袒胸露乳面帶微笑的女性（最右方），又有仰頭向天花板打算吞食似乎是燻鯡魚的人（右後方），還有喝著杯中酒的幼小少女，她身邊的狗也想參與盛宴。

哎呀呀，這可真是一場狂歡。

面向觀者的牆壁上刻著一句拉丁語的銘文：「醉漢和狂人只有一紙之隔」，然

一日限定的國王與王妃。

而沒有任何一個人在意這句話（他們大概根本就不識字）。

只有坐在國王右邊，手持叉子的女性——看她也戴著頭冠，就能明白法斯塔夫王把這個美女指名為王妃——雖然她略帶故作高雅的微笑，然而其他的樣貌都是她的本來面目。無論是那直爽的表情，還是粗野的姿態，都幾乎與高尚的品格完全相悖，只讓當下剎那間的快樂以及狂歡毫無廉恥地爆發出來。

他們大概已經徹底忘記，暴食是「七宗罪」[9]中的一項了吧。

接下來請看裝飾銘文的浮雕：

「帶著騾子耳朵的小丑臉」。

這暴飲暴食的場景令他震驚失望到極點，皺起眉頭，大張著嘴。與這小丑有著同樣表情的，應該就是當年統治法蘭德斯地區的西班牙人，其中一人會向菲利普四世的王弟報告說——「他們活得像動物一樣」。

當然，下層民眾們粗俗的喧鬧場景，並不符合禁欲的西班牙宮廷人士的審美觀。教會也不會出錢買這幅畫。然而就像之前所說的一樣，喬登斯還另外畫了七、

編注9：七宗罪（seven deadly sins），或稱七大罪或七原罪，天主教教義中認為這些是罪惡的源頭，一般是指傲慢、貪婪、色慾、嫉妒、暴食、憤怒及怠惰。

八幅同樣主題的作品，並且都是和神話畫或宗教畫一樣的大尺寸。（本作竟然有三公尺寬！）從同時代的其他畫家也都留下了諸多類似的畫作這一點來看，就可以知道他們當年的顧客是擁有大宅的富裕階層，這種畫還相當有市場（順帶一提，本作的買主是法蘭德斯總督利奧波德・威廉大公）。

買主表面上把畫買回來掛在牆上是為了「警戒爛醉」（正如那句拉丁語銘文所說），然而就如同藉由欣賞女神之名觀看女性裸體一樣，其實也是有其他目的的。

也就是說，比起它的警戒作用，
買家更重視觀賞畫作時令人愉快這件事。

然而這種愉快，也不是單純指在宴會上大家都很開心。

畫面中的登場人物，連貓狗看上去都處於營養良好、健康有朝氣的狀態，就連上了年紀的老人（畫面左方）也都能和大家一起大吃大喝，看似生活上沒有任何問題，只要偶爾給他們吃一頓大餐，第二天他們就又能回歸平日的勞動，對生活沒有任何的不滿⋯⋯在統治階級看來，他們的狀態看上去是這麼好，當然非常令人欣

牆壁上刻有一句拉丁語銘文：「醉漢和狂人只有一紙之隔。」

喜。只要看著他們，自己也覺得幸福吧。

究其原因，就如同自家養的家畜胖嘟嘟是富裕的象徵一般，從事半奴隸體力勞動的人民，如果也能快活地生活，這對於統治者來說簡直是再好不過了。下層滿足，上層的地位也就穩固了。然而，現實恐怕並不都和這幅畫所展現的一樣……

歐洲的弱小地域都擁有著傷痕累累的歷史。

布勒哲爾、魯本斯、范戴克（Anthony van Dyck, 1599-1641）、喬登斯等諸多優秀畫家輩出的法蘭德斯地區也是一樣。法蘭德斯不是國家名，而是區域名，範圍涵蓋現在的比利時西部、法國北部以及荷蘭西部，它曾經屬於尼德蘭南部。其國境線說起來非常複雜，簡單來說，尼德蘭從十六世紀初期開始被西班牙所統治，經過漫長激烈的鬥爭之後，最終北部雖然取得了獨立（就是之後的荷蘭），然而南部（法蘭德斯）還是沒有逃過西班牙的魔爪。我們在《膽小別看畫》中解說過的〈絞刑架上的喜鵲〉（布勒哲爾作），也顯示了法蘭德斯地區被西班牙全面鎮壓時所蔓延的令人窒息的恐怖感。

法蘭德斯的中心安特衛普曾經是一個豐饒的都市，然而在和西班牙的數次戰爭中逐漸衰落，北部獨立之後更加淒慘，昔日的影子已經蕩然無存。從事工商業的富裕人們，就如同第二次世界大戰之後人們紛紛從民主德國逃到聯邦德國一樣，一個接一個地亡命或者移居到獨立的北尼德蘭，人口大幅減少，經濟停滯，貧民激增，救濟院的數目也增加了。同時安特衛普的主要貿易國德國因三十年戰爭而經濟凋敝，也是安特衛普衰落的重要原因之一。

由於西班牙哈布斯堡王朝採取無限擴張領土的政策，法蘭德斯也和德國一樣，時不時就成為列強利害衝突的地方，在十七世紀甚至被稱為「歐洲的戰場」，可想而知，其國土被踐踏到什麼程度。更別說在這時期前後，整個地球都進入了小冰河期（據說在法國大革命時達到了最盛期）。在百分之九十的人口都是農民，食品的防腐處理和加工法還不發達的時代，持續不斷的寒冷天氣以糧食歉收、饑餓與燃料不足的形式襲擊了人類。

〈豆王的盛宴〉描繪的是〈絞刑架上的喜鵲〉半個多世紀後的世界。雖說是處在兩次戰爭之間的短暫和平時期，然而貧窮的人們還是在忍受慢性饑餓，根本不可能滿意現在的生活。豐富的餐桌、長壽發福的老人、肌肉結實的青年、微胖的女性，這些難道不都只是畫中的理想形象而已嗎？

義大利人卡拉齊[10]描繪了當年農民們真實的用餐情景（《吃豆子的人》）。抬眼看向這邊的專心吃飯的男人，面前擺著白鳳豆湯、麵包和葡萄酒，然後盤子上放著類似蔬菜派一樣的食物，蔥似乎是生吃的，而且當年喝紅酒不像現在一樣是一種享受，而是在缺水地區用來代替水的，同時也具有補充營養的飲料功效，因此小孩也會喝。

在《約翰‧迪茨師傅自傳》（Meister Johann Dietz des）一書中也有寫到──明明都已經是十七世紀後期，理髮店的學徒的飯菜還是十分簡單，每天早上只能拿到一個麵包和「淡啤酒」（在接完啤酒的木桶裡倒進白水，其水略帶有啤酒味）來充饑。

庶民日常的飯菜就是如此乏味，大部分都是穀類和豆類，一年只能吃到幾次動物蛋白而已。

不，其實不只是他們，當時的物流網路還不完備，無止息的戰爭又使物資運輸雪上加霜，一旦發生大饑荒，連貴族都只能過著非常樸素的生活。

物流運輸的不順暢，也就意味著就算豐收也無法安心。在防腐處理做得不徹底

編注10：義大利畫家卡拉齊（Annibale Carracci，1560-1609）是巴洛克繪畫的代表人物之一，他最優秀的作品，是為羅馬宏大的法爾耐塞宮大廳繪製的大型裝飾壁畫。

的情況下，食物無法長期保存，葡萄酒裡若不放香料很快就會腐壞。再加上不知何時就會再次開戰，戰爭中不可避免會有傭兵大肆掠奪，由於營養不良和不衛生所造成的瘟疫蔓延，以及領主徵收的重稅……

政治和天氣一樣不穩定，不知明天會是怎樣的社會。

貴族和有錢商人也都像過去的東京人一樣，時興一種錢總是左手進、右手出的風氣。他們互相請客，頻繁舉辦宴會以安撫領民。貧民也明白這個道理，於是盡情地享受大人物的施捨。今天不吃飽喝足的話，明天不知道會變成什麼樣子。

在現代日本，特別是都市生活中，「非凡與平凡」的界限已然消弭。在每天都

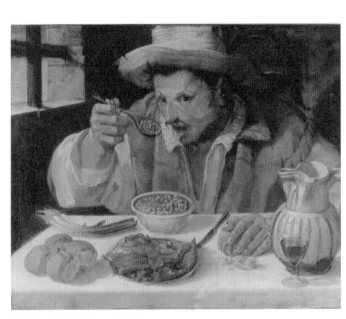

卡拉齊，〈吃豆子的人〉，1585年。

如同過節一般的喧囂中，非凡已經化為平凡的一部分，因此雖然能理解抑鬱，卻難以理解狂躁是什麼東西。就算瘋狂一回，也能控制在一個較小的範圍內，總有一處清醒著的意識盯著自己。

然而，對於要面對無止境饑餓的恐怖的人們來說，「吃到撐」和「喝到醉」的行為已經是最大的非凡了。陷入〈豆王的盛宴〉中所描繪那種近乎愚蠢的瘋狂狀態，換言之就是陷入一時的狂躁狀態人們的樣子，畫面中所描繪的毫無疑問正是這個模樣。

對於統治者的西班牙人來說，這種痙攣式的情緒高漲，看起來就和吞食飼料的動物一樣不堪入目吧。他們從來沒有想像過貧窮的人們的狂躁狀態背後所隱藏的恐怖──明明那恐怖的來源之一不是別人，正是西班牙人所帶來的。（或者說他們其實是知道的，但仍然抱有輕蔑感呢？）

更進一步來說，平民真實的樣子應該不是這麼健康的。

他們更加羸弱，渾身灰塵，身上帶著被蝨子咬過的痕跡，還有渾身因爲營養不良而造成的皰疹，牙齒大概也掉得差不多了。他們爛醉的原因可能不是因爲喝得太多。就和迪茨師傅當年喝過的「淡啤酒」一樣，他們平時喝的都是摻水的淡葡萄酒，因此可能只喝一點酒精度高的普通的葡萄酒，就會難受起來了。

雅各布・喬登斯 （Jacob Jordaens, 1593-1678）

這幅畫上扮演國王者的原型，據稱是喬登斯的老師，之後也是他岳父的阿達姆・諾爾特。雖然諾爾特只是個二流畫家，但他曾經教過魯本斯繪畫，作爲兩大畫家的老師留名美術史，並且在本作中留下了惹人喜愛的形象。

喬登斯雖然受到了前輩魯本斯的很大影響，並且也留下了眾多神話畫和歷史畫，然而他的本領還是在以〈豆〉爲代表的風俗畫中發揮至最大。魯本斯則堅決不畫這類庶民。

06.

《聖母子與聖安娜》————達文西

The Virgin and Child with St. Anne ——————— Da Vinci

date. | 1510年左右　media. | 油畫　dimensions. | 168cmx130cm　location. | 羅浮宮

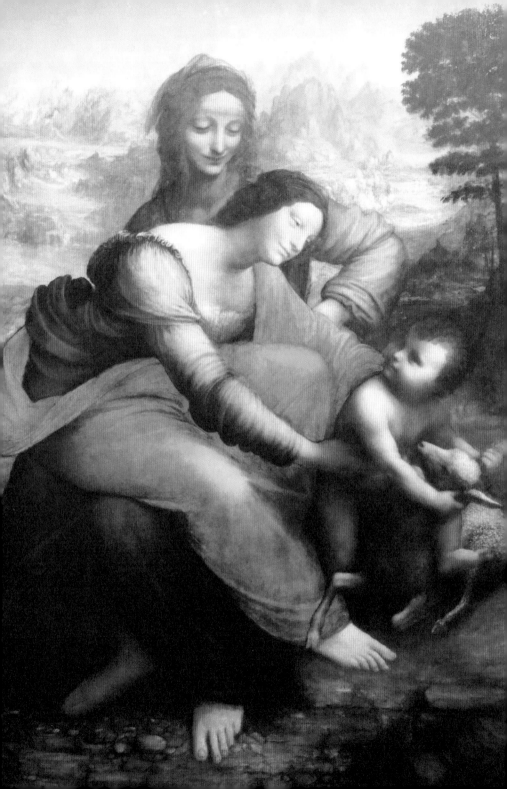

本作是達文西晚年的名畫，

他把這幅畫和〈蒙娜麗莎〉以及〈施洗者聖約翰〉都留在身邊，

直到去世為止。

不知道是因為他特別喜歡這三幅畫，還是其實每幅畫都還沒有完成呢？

這三幅畫作的共通點，是畫中人物嘴邊浮現的神祕微笑。話雖如此，但由於鎖國等種種原因，日本人了解到達文西的存在是最近的事，從能夠粗淺地理解、欣賞作品的魅力到現在更是沒有多久。

在夏目漱石的短篇小說集《永日小品》中，有一篇名為〈蒙娜麗莎〉的故事。

在官廳（政府機關）工作的主角有個愛好，就是在放假時逛古董店。有一次他碰巧要找東西裝飾書房，就在古董店找到了一幅古舊的西洋複製畫。本來原價一日圓，他和店主講價到八十錢，帶回家之後，妻子看到這幅肖像畫說了一句：「好恐怖的臉啊」。他並沒有介意，所以把這幅畫掛在書桌前的牆上，不過，後來他還是經常會覺得「這個女人長了一副讓人不知道她會做什麼的模樣，看著她就心煩意亂」，而漸漸生出厭惡之情。不知是不是這個原因，他寫東西的時候也會在意這幅

畫而數次抬頭，在這個過程中，他漸漸覺得妻子說的是對的，甚至感覺到「這個女人的嘴角一定有什麼意思」。

第二天，他下班回來後發現畫不在牆上了，而是被放在桌子上，畫框的玻璃摔得粉碎。據說是因為掛繩突然鬆脫，掉了下來。他把畫框翻過來一看，發現裡面有一張紙，寫著：「蒙娜麗莎的嘴唇中有著女性的謎。從古至今，能畫出這種謎的只有達文西而已。」他不明白其中涵義，又過了一天，便去請教在官廳工作的同事們關於紙上所寫的內容，然而沒有一個人知道蒙娜麗莎和達文西究竟是誰。

最後他把這幅「不吉利的畫」，

以五錢的價格賣給了當鋪。

〈蒙娜麗莎〉就是這麼短的一個故事。畫框是真的自然掉下來摔壞的，還是討厭這幅畫的妻子故意弄壞的，我們不得而知。然而單從花八十錢買來的東西，只過了三天就以五錢的價格賣出這一點來看，也能明白主角心境的變化。一開始莫名被畫吸引而買下來，然而一旦放在身邊就會覺得存在感太過強烈（這也可以說是名畫

的威力之一），因而躁動不安。

這篇小說發表於明治四十二年，已經馬上要進入大正時代了，然而我們可以看出，在日本無論是〈蒙娜麗莎〉還是李奧納多‧達文西的名字都還不為人所知。然而，將自己的作品命名為〈蒙娜麗莎〉的夏目漱石應該已經預見到了，自己的讀者中一定會有人理解「原來如此，那幅畫確實會讓人覺得『恐怖，看著就會心煩意亂』」。對主角的妻子的言行也是，作為一個毫無成見和知識的日本人來說，這是非常理所當然的反應。

油畫栩栩如生的質感、巧妙的透視畫法、纖細的表情等等，這些比照片還要貼近現實的肖像畫，在當時看慣了以線條和平面為主的日本畫的日本人眼裡確實是一種衝擊。再加上達文西的超強技巧「暈塗法」——以色彩和明暗的微妙協調，讓輪廓線條變得朦朧的繪圖手法——正如完美的寫實範本一般，給畫面中的人物增添有血有肉的生命感，讓人覺得她仍在呼吸，看向觀者，似乎馬上就要動了一樣。

與其說她美，

不如說她令人毛骨悚然。

我們繼續來看〈聖母子與聖安娜〉吧。

蒙娜麗莎如咒語一般的微笑，也同樣浮現在本畫作中的安娜和瑪利亞的嘴邊，然而兩人的視線並沒有朝向觀者的方向，因此可以說減輕了「恐怖感」。就算如此，夏目漱石筆下的那位妻子可能也會說：「成熟的女性是不會採取這種坐姿的，真是奇怪啊！」

實際上，這兩位女性的坐姿確實非常奇怪。

安娜是聖母瑪利亞的親生母親（因此才被提升爲聖人），也就是說這裡有外祖母、母親、兒子三代，背景是有著險峻的石山，三人光腳坐在滿地碎石的戶外。

外祖母坐在石頭上，而母親竟然坐在外祖母身上！

已經有了孩子的成年女性，卻穩穩地坐在年老母親（雖然畫中看起來很年輕）的腿上，還想把自己的孩子抱起來，因此完全是一個大龜背著小龜，小龜背著小小龜的情景。無論在美術書籍上如何被解釋爲「絕佳的三角形構圖」，但一般人看見都會忍不住笑出來吧。這種構圖雖然並不是文藝復興之後才有的，但確實格外少見，尤其是在這幅作品的畫風眞實得可以稱爲「寫實的巔峰」的情況下，不尋常感也更加強烈。

在達文西現存的大量的手稿中，曾經寫過這麼一句話——「畫面中人物的動作

安娜和瑪利亞的嘴邊也有類似「蒙娜麗莎的微笑」。

必須可以足夠表現出其心理。」也就是說，安娜和瑪利亞乍看奇特的動作不可能沒有意義。

我們從右邊來看吧。幼小的耶穌抓著羔羊的耳朵，想騎到牠的背上。當然這是為了獻祭的活祭品「羔羊」，暗示著耶穌未來的受難。臉頰還胖嘟嘟的幼兒耶穌玩要受到妨礙，不滿地回過頭，瑪利亞則恐怕已經預見了未來要發生的事，出於母愛而想盡量把耶穌從羔羊身邊拉走。

瑪利亞的紅衣以及藍斗篷，是聖母必須穿在身上的顏色（參見《膽小別看畫》中的〈天使報喜〉）。她的動作如同舞蹈一般曼妙，但是姿勢相當勉強，腰部折成「く」字形，左腿快要碰到胸部，為了抱起耶穌而盡全力伸長手臂。

而在兩人背後的安娜則是一個以左手扶著腰、扭曲上半身的坐姿，面容也格外神祕。有人說「她充滿慈愛地照看著女兒和外孫」，也有人主張「她在責備想耶穌遠離羔羊的瑪利亞」，或者「她已接受外孫將成為全人類的犧牲者，女兒成為悲傷的母親的命運，看開一切了。」不僅如此，甚至還有一種說法，說這不是聖安娜，而是貫穿天地的大地之母。

儘管如此，這幅畫還是有主流解釋的。簡單來說就是這樣──

由外祖母到母親，母親到孩子，

達文西透過嶄新的聖家族像，表現出生命是透過女性一脈相承的情景。

但這仍是沒有完全解開謎團，讓觀者心裡還是無法徹底信服。畢竟畫家往往會把自己真正想說的話悄悄藏在畫面的角落裡，然後裝作什麼事都沒有一樣。更不用說達文西這樣有著諸多謎團的畫家，以及他這種富有詩情畫意，卻又「詭異」的繪畫。

有人發現，瑪利亞折成「く」字的腰間正中央，衣服有著大量不自然的皺褶。

這個蘑菇一樣的形狀，莫非是男性的⋯⋯（雖然很難斷定）。

又有人發現，安娜張開的雙腿之間有很多碎石，然而右腳邊其中一個，要說是石頭的話又太過柔軟，而且還帶著紅色。這是帶血的胎盤！

達文西進行過三十多次人體解剖，他留下了在當年算是格外精確的素描圖──包括臍帶未剪斷的嬰兒，以及男女的性交圖。他極可能是將女性生育的事實不露聲色地（在那個時代這會被視為異端而斬首，因此不能公然地畫）畫了下來。這個假說現在已經得到了某種程度的認可，因此在羅浮宮看實體畫作的時候，請一定要認真看紅色的石頭。

精神分析學創始人佛洛伊德認為，還有重要的謎團沒有被解開。

在一九一〇年發表的論文〈李奧納多・達文西的童年回憶〉中，佛洛伊德詳細分析了這幅作品。然而由於時代的制約，他的說法非常繁複和委婉，讀者看了不禁皺眉。那時距離奧斯卡・王爾德被判刑還沒過多久，因此涉及同性戀的部分不得不謹慎再謹慎。

首先，佛洛伊德講述了達文西幼年的夢。那是達文西在手稿中記述的，「小時候一個人睡覺的時候，忽然飛來了一隻禿鷲。我很害怕，但是卻無法逃跑。禿鷲坐在我頭上，用尾巴戳了我的嘴好幾次。」

佛洛伊德將這解釋為達文西最初的性體驗。

先說禿鷲，牠在埃及被當作女神的化身受人崇拜，在古希臘和古羅馬的時代則被稱為有預知能力的鳥。同時，在歐洲自古以來的傳說中，雌性禿鷲會因風受孕，不用交尾就可以生蛋。這不就和聖母瑪利亞一樣嗎？正是如此。有時禿鷲也被當成瑪利亞的象徵。

我們再看一下〈聖母子與聖安娜〉。請仔細看一下瑪利亞的藍色披風，這樣漸漸就能明白瑪利亞為何會有這樣奇妙的坐姿。因為如果不是這樣坐的話，披風是不會變成這樣的。瑪利亞的右腳和圍在腰間的布是鳥兒的雙翅，略白的膝蓋部分大概是頭部。彎曲的左膝是鳥兒的下半部，從左肩到手臂的線條則是尾巴（禿鷲的尾巴很像魚尾）。瑪利亞似乎是將藍色的披風按禿鷲的形態披在身上的。

然而佛洛伊德的興趣不在那裡。究竟鳥的尾巴在哪裡呢？難道不是在幼年耶穌的嘴邊嗎！「尾巴好幾次戳了我的嘴」，就和達文西夢中的禿鷲一樣。

佛洛伊德接著分析下去──這幅畫中的可愛的幼兒，就是以美貌而聞名的達文西自己，兩位女性則是他的親生母親和養母。

禿鷲的想像圖。

因此她們看起來年齡相仿（就和實際情況一樣），兩人彷彿融為一體一般的構圖的缺陷，其實也並不是缺陷，而是達文西故意這樣畫的。

他是擁有兩位摯愛母親的戀母情結（而且是雙重的），這應該就是他變成同性戀的原因了吧。更加直接的契機大概是和他同住的叔父安德列（達文西後來還將遺產留給了他），在他幼年時曾猥褻過他這件事。也就是說，被鳥的尾巴戳嘴（在佛洛伊德的解釋中，「鳥」和「尾巴」都是男性的象徵）並不是達文西做的夢，而是小時候叔父實際對他做過的事。

嗯，感覺這解釋有些勉強也令人震驚，然而卻十分有趣。就好像把什麼都說明白的小說很無趣一樣，沒有推敲樂趣的繪畫也十分乏味。

達文西的每一件作品都令人感受到其意義豐富深奧，並且會強行逼迫觀者去解釋它的意思，彷彿在接受考驗一般。這就是達文西的魅力，也是他的恐怖之處。

李奧納多・達文西（Leonardo Da Vinci, 1452-1519）

被稱為萬能天才的達文西，為了自我宣傳而寫的簡歷格外有名。他列舉了自己的許多能力：能夠設計橋樑、運河、建築物；會做大炮、戰車、投石機、火焰噴射器；能不發出聲音地挖一條通到敵營的地下道；能用大理石和青銅雕刻，而且還會畫畫。

〈聖家族〉————米開朗基羅

The Holy Family ———————— Michelangelo

date. | 1503-1504年左右　media. | 蛋彩畫　dimensions. | 直徑120cm　location. | 烏菲茲美術館

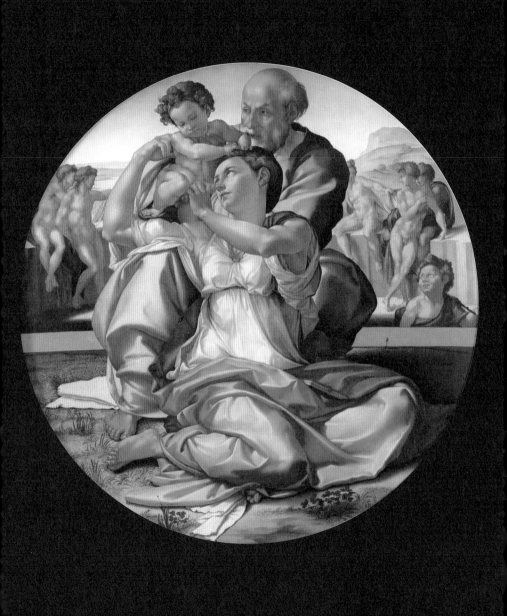

佛羅倫斯的富商杜利的家人委託米開朗基羅畫一幅圓形畫，這就是後來的這幅〈聖家族〉，別名〈杜利家的圓形畫〉（Tondo Doni）。

米開朗基羅本身就是一個有故事的人，
當然這幅畫背後也有個趣事——

以〈聖殤〉（Pietà，別名〈聖母憐子〉）與〈大衛〉（David）雕像贏得顯赫聲名的米開朗基羅，在不到三十歲的時候，以七十達克特金幣的報酬接受了一份工作。然而當他完成作品並且通知杜利後，吝嗇的杜利只給他四十達克特金幣。米開朗基羅不但拒絕收錢，也不肯把畫交給他，結果杜利急了，答應重新給他七十達克特金幣，但米開朗基羅還是沒有消氣，提出支付雙倍價錢否則就不給他畫，最後他拿到了一百四十達克特金幣的高額報酬。

這個故事雖然是從同一時代的瓦薩里[11]口中傳出來的，但具體真實情形如何我們並不清楚。

杜利的家人請米開朗基羅作畫，是為了慶祝家中結婚不久的年輕夫婦第一個孩

編注11：瓦薩里（Giorgio Vasari，1511-1574）是米開朗基羅的學生，文藝復興時期義大利藝術理論家。

子的出生。

正因為如此，畫的主題才被指定為神明祝福的家庭，而圓形畫這種表現形式則一方面取決於當年富裕階層的喜好，另一方面則是可能在繪畫之前，這個圓形畫框就已經完成了。（後來人們推測，這個極其精巧細緻的畫框設計可能也有米開朗基羅參與。）

這幅畫的畫面是正統的文藝復興風範，清晰明亮。

陰影部分用的也是淺色描繪，藍、黃、粉紅，連人類的膚色都是清澈而硬質的，滿含金屬的光滑質感。

威嚴、莊重、毫無缺失的構圖之中，前景的三個人——聖母瑪利亞、幼年耶穌和養父聖約瑟——保持著嚴肅的表情，如同雕刻一般，看上去一動不動。然而他們的動作其實意外地充滿動感。瑪利亞扭曲身體甚至到不自然的地步（因此看上去在翻白眼），高舉雙臂準備接過自己的孩子，而表情老成的耶穌則彷彿接下來要爬到母親頭上一般，把腳放在她的肩膀上，手放在她的頭上。約瑟也不僅是抱著耶穌，

還彎著與上半身相比格外壯碩的腿，從背後伸出來支撐著瑪利亞的右臂。

這一系列的互動到底包含著什麼意義呢？

其實這個問題並沒有確切的答案。有說法是要接過耶穌的不是瑪利亞而是約瑟，耶穌把手放在瑪利亞頭上可以看作賜福於她的象徵。甚至有研究者主張這幅畫沒有任何意義，單純是米開朗基羅對達文西產生了競爭心理，於是想出了一種前所未有的構圖（說不定還真就是這麼一回事）。

「這個瑪利亞簡直和赫拉克勒斯一樣」的批評意見，貫穿了這之後的每一個時代。確實，米開朗基羅描繪的女性，幾乎毫無例外地都有著一身男人的肌肉，就彷彿穿著人偶裝一般。他應該並非不會畫女性應有的柔軟富態，而是單純地不想畫（他又有厭女症）。在這裡也一樣，米開朗基羅刻畫了一個露出健壯手腕的、結實又勇猛的肉體，將他遺憾瑪利亞不是男人的心情表現得淋漓盡致。

但這件事我們先暫且不提。

聖母瑪利亞、幼年耶穌和聖約瑟有著極其嚴肅的表情。

這幅畫裡埋藏著更大的謎團，就是後景中的那些裸體青年。

這些和瑪利亞一樣肌肉發達的男人們究竟是誰呢？在這裡做什麼呢？不但對神聖的家族沒有任何興趣，而且還是以全裸這種不檢點的姿態站在一起，對於現代人來說實在是詭異……

至今已經有很多人試著解釋這個場景。據說，揭開祕密的關鍵在於右邊中景幼兒這個位置。這個孩子的身分可以由他手上的標誌物來查明。看他穿著動物毛皮，拿著手杖的樣子，就可以知道他必然是之後為耶穌施洗的約翰。幼兒約翰所在的地方，是不知究竟是木板或牆壁的模糊線條，準確地說是從前景和後景之間挖出如同壕溝一樣的地方，他朝著照耀聖家族光芒的方向看去。

於是，到目前為止最為合適的解釋是——

畫著青年群像的後景代表者「異教的古代社會」，聖家族所在的前景是「基督教社會」，在這新舊兩個不同社會之中，有著預言了耶穌誕生的約翰。

原來如此，這樣我們就可以認同他們彼此所在的位置，而且也能明白裸體的青年們看不到聖家族的理由。這和畫框也有一定的關係。（畫框刻有五個突出的人頭，下面是預言者和巫女，最上方則是神。）

裸體青年們不但對神聖的聖家族沒有任何興趣，而且還是以全裸這種不檢點的姿態站在一起，對於現代人來說實在是詭異。

然而，青年群像曾經被解釋爲「侍奉耶穌的天使們」。雖然他們作爲天使，態度也太隨便了，然而米開朗基羅經常畫沒有翅膀的天使，所以看畫的人也接受了這個說法。既然如此，繼續研究下去可能還會出現更加讓人意想不到的新說法，因此現在就斷定這指的是三個世界可能還太果斷。而且直到現在仍然有人提出異議，謎團可以說尚未解開。

解釋場景我們就說到這裡。

這世上有所謂「捏造照片」的技術。

在這個攝影技術逐漸發達，剪裁、修正、塗改、合成，甚至誕生了CG（電腦動畫）技術，可以將一切東西變形成其他東西的現代社會中，人們還是難以改變潛意識中認爲的「攝影所拍攝的是眞實影像」、「照片是一種客觀性強的東西」，因而被騙的人不在少數。更別說是相機才剛問世不久的新聞照片了。

有很多的例子可以證明這一點。比如希特勒在整肅納粹突擊隊之後，從已經公開的照片裡除去了隊長隆美爾的身影。史達林公開發表一張用自己替換了列寧身邊

的托洛斯基的合成照片，八十歲的布里茲涅夫明明已經被外國記者拍到了年老並且垂著雙下巴的樣子，卻還是把自己一張毫無皺紋、面容精悍的照片作為正式照片分發，墨索里尼則是……

就不再多說了，這並不是什麼罕見的事情。現在再看這種樸實簡單的改造，簡直可以說是令人欣慰了。

從古至今，人類所做的事情都大同小異。

連照片都能改，為什麼繪畫不能呢？

法王被天使所稱頌，維納斯的裸體潔白無瑕，大衛有著完美的身體比例，國王強大，王妃美麗，聖母瑪利亞絕對不會變老，聖約瑟……

是的，我現在要說的就是聖約瑟。

米開朗基羅描繪的聖約瑟充滿威嚴，雖然年老，但是身體強健，容貌偉岸，一看就知道他十分可靠，在妻子和孩子後面認真地守護著他們。

其實，「聖家族」成為禮拜圖的題材而頻繁為人所畫，正是從這個加強了父權

的文藝復興時代開始的。

在那之前，「聖母子像」

和「耶穌降生」之類題材

的繪畫中，約瑟完全沒出

現，又或是即使出現也被

安置在角落裡毫不起眼，

有時還會合掌禮拜年幼的

耶穌。然而富裕階層開始

重視家庭，想從耶穌一家

中看到家庭的理想形式之

時，就會發現至今都沒有

什麼存在感的約瑟成不了他們的榜樣。這樣下去是不行的，無論如何也要給約瑟增

添一點家長的威嚴。就這樣，他的地位開始上升了（最後名字前加上了「聖」的稱

號），終於也能被當作神的化身來描繪了。

然而如果約瑟真的實際存在的話，他看到自己的肖像畫會開心嗎？

本來約瑟就是一個非常可憐的存在，甚至曾經被人失禮地戴上了「世界第一頂

拉斐爾，〈卡尼吉尼亞的聖家族〉，1507年。

綠帽子」。未婚妻瑪利亞還是處女就懷上了神之子，他還必須養育那個孩子長大。

據《聖經》記載，木匠約瑟是大衛王的後裔。

「耶穌基督降生的事如下：他母親瑪利亞已經許配給約瑟，還沒有迎娶，馬利亞就從聖靈懷了孕。她丈夫約瑟是有情有義，不想光明正大地羞辱她而想暗地裡把她休了。正考慮這件事的時候，有主的使者在他夢中顯現，說：『大衛的子孫約瑟，不要怕！只管娶過你的妻子瑪利亞來。』（中略）約瑟遵照主使者的吩咐把妻子娶來，只是沒有和她同房。等她生了兒子，就為他起名為耶穌。」

——《馬太福音1章18-25節》

這裡需要大家注意的是，「沒有和她同房」的部分。這也就必然意味著生了耶穌之後又「同房了」這個事實。實際上，《聖經·次典》中有記載說，約瑟和瑪利亞之後又生了四個男孩，兩個女孩。

請再重新看一遍畫。無論怎麼看，約瑟都不像是瑪利亞的丈夫，更像是她的祖父。看上去再健康，都無法相信他在之後讓瑪利亞生了六個孩子。

這幅畫真正的目的——

就是不能讓約瑟有男性功能。

這是為什麼呢？因為這會給瑪利亞的處女之身蒙上污點。作為聖母，她的純潔之身是絕對不能被污染的，哪怕對方是自己的丈夫也一樣（因此，有些福音書將之前列舉的六個孩子記載為甥侄）。

於是，約瑟不知不覺中就被刻畫成了老人。拉斐爾的畫法更加露骨，在他筆下，約瑟看上去已經不只是瑪利亞的祖父了，甚至是曾祖父一般，風燭殘年，只有拄著拐杖才能勉強顫巍巍地站著。

《馬太福音》中並沒有說約瑟的年齡是瑪利亞的五倍這種事情，因此本來約瑟應該是像羅素・費倫蒂諾的〈聖母的婚禮〉（Marriage of the Virgin）中所描繪的一般，和瑪利亞年齡相近的男子。

可憐的約瑟，在洞房前就被未婚妻告知已經懷孕，想休妻卻又苦於神諭而無法實現，不但非得把這個並非親生的孩子養大，自己的孩子們還被當成甥侄，甚至被捏造成一個沒有男性能力的存在。這些降臨在約瑟頭上的命運（災難？）只要是男性，恐怕都會覺得可怕吧……

費倫蒂諾，〈聖母的婚禮〉，1523年。

米開朗基羅・博那羅蒂

（Michelangelo di Lodovico Buonarroti Simoni, 1475-1564）

與拉斐爾、達文西並列的文藝復興三大巨匠之一，從事雕刻、繪畫、建築，技能範圍之廣無人可比。他幾乎以一己之力完成了西斯汀教堂天頂壁畫〈最後的審判〉（Il Giudizio Universale），在如此嚴苛的工作環境之中，還活到了幾乎九十歲高齡，被稱讚為「神一般的人類」。

〈惡母〉——賽根提尼

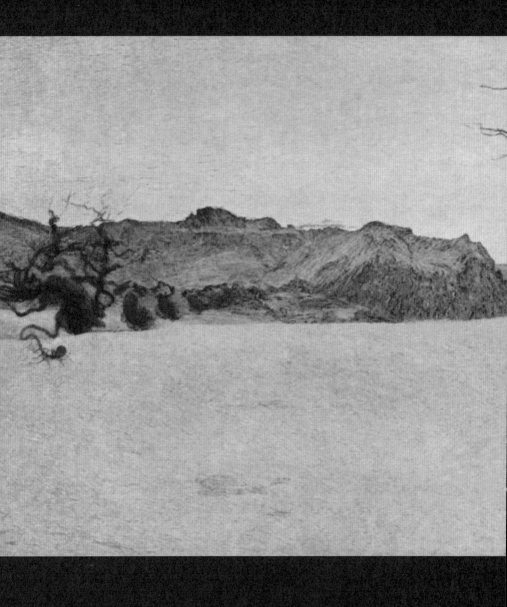

The Bad Mothers —————————— Segantin

date. │ 1894年　media. │ 油畫　dimensions. │ 120cmx225cm　location. │ 維也納美術史美術館

這幅畫的美，讓觀看它的人越發地毛骨悚然。

廣漠的大地天寒地凍，光禿禿的老樹被風吹得彎曲如弓，密布的枯枝不知該去向何處。

幾乎和樹木合為一體的年輕女人赤裸著上半身，把手放在薄紗覆蓋的腹部。

那裡輕微地隆起著，也許是孕育著新生命。

而緊咬著她的乳房拚命吸吮的，竟然是樹枝上長著的嬰兒的臉！

畫面左邊，在重重山脈前，畫著更恐怖的形象。那裡生長著許多如同纏繞在一起如鐵絲般的樹木，其魔力束縛著一個女人，兩腳之間垂下腸子，不，臍帶一般細長的內臟，在地上彎曲著，一直延長到似乎馬上就要破冰而出的嬰兒的臉那裡！

被這樣束縛著，拖著內臟的女人似乎還有許多。她們像是從山谷間湧出一般，出現在畫面上，紅髮飄揚，排著隊，開始飄向冰原。

惡母們，正如畫家起的名字一般。

賽根提尼讀了他朋友、劇本作家雷基·伊利卡（Luigi Illica，以普契尼的《托斯卡》和《波西米亞人》翻譯成義大利語的《尼爾瓦納（涅槃）》（原為西元七世紀時印度僧人所作）而聞名）之後感觸深刻，決定將其畫為繪畫作品。

那首詩是這樣的：

尼爾瓦納在閃光！

巍峨的灰色山脈的另一邊，

一望無際的天空之彼方，尼爾瓦納發出光芒。

……

冰凍的山谷間，惡母們飄遊著，徬徨著。

連親吻和微笑都沒能給予她們的孩子的，沒用的母親啊，

沉默會折磨你，打擊你。

……

就在這一刻，山谷間出現了繁茂的樹木！

從每根枝條上都傳來痛苦的渴求愛的靈魂們的呼喊，

這呼喊打破了沉默。

女人的紅髮纏繞在樹枝上，將頭大大扭向別處，緊閉雙眼，帶著歡喜與痛苦交織的表情。

人類的聲音響徹天地，

「快來呀，啊，媽媽，快來這裡，快餵我生命的母乳！我原諒你！」

亡靈被甘美的呼喚所誘惑，匆匆奔去他們身邊，將自己的乳房，自己的靈魂，都交給顫抖的枝條。

之後，你們看呀！這是何等的奇蹟！

那不是枝條的心臟在跳動嗎！枝條是活著的！

看呀，用力地，激烈地吸著乳房的，

不正是嬰兒的臉嗎？

賽根提尼的這幅畫畫得如此淒慘，作為這首詩的具象化，可以說達到了無人可以超越的地步。

犯了罪的母親化為亡靈，在被冰雪封閉的凍土上徘徊。無音和孤獨是施予她們漫長又痛苦的刑罰。然而她們的孩子終於從冰原破冰而出，面容寄生在樹枝上，呼喚著她們的名字。唯有替孩子哺乳，並且體會到哺乳的幸福感時，她們才能得到原諒。

詩中還寫到，這之後嬰兒和母親緊緊擁抱在一起，從樹上落下，落向尼爾瓦納，也就是進入所有煩惱都將消失不見的涅槃，迎來終結。透過給予嬰兒母乳，也就是靈魂，母子都能得到救贖。

那麼為何在這之前，連孩子都無法得到救贖呢？
因為她們所犯下的罪是墮胎。

被這些「沒用的母親」所牽連，孩子無法出生在這世界上，無法得到愛、母乳和靈魂，而只能一直徘徊在冰下。然而就算如此，他們還是會原諒母親，呼喚浮游的母親，一同前往尼爾瓦納，最終達成幸福結局……故事本當是如此的，然而無論是讀詩還是看畫，都很難想像其中有幸福存在。

全體的印象都太過陰暗悲慘。（嬰兒的臉從冰下浮現這個場景，和恐怖電影《七夜怪談》中貞子從電視機中爬出來的場景，在恐怖程度上應該不分上下。）

就算那是自己的親生孩子，那可是一個只有臉的存在，纏繞著臍帶寄生在樹枝上。那東西會過來吸吮乳房，然而自己的頭髮卻纏繞在樹枝上無法動彈。與其說這上。

是喜悅和饒恕，不如說是更殘酷的刑罰吧。基督教中存在只有頭的天使（臉上直接長著翅膀），因此西方人可能看到這種只有臉的東西也不會像日本人那麼驚恐，然而要說餵他喝奶就又是另一回事了。

在十八世紀末之後，
「母愛」開始被大肆宣傳。

這可以說是聘請乳母或者把孩子過繼給鄉下人家的半育兒放棄行為，漸漸常態化所引起的反抗，然而只要讀過十九世紀後半葉的小說《悲慘世界》（雨果）、《酒店》（左拉）、《女人的一生》（莫泊桑）等就可以知道，直到那個年代狀況還是沒有獲得改善。不自己養育孩子（或者無法自己養育）的母親很多。由於上流階層的婦女將哺乳視為「滑稽且不愉快的行為」，下層階級的母親也會受到她們思想的影響，同時男人也一樣。

等到時代再前進一段時間，「讓孩子吸吮乳房」的完美母親形象才終於被大眾所接受。

因此在這裡被「臉」吸吮乳房的有罪母親，就如同每個人第一次看到這幅畫時都會想到的——充滿了色情和受虐癖，與其說是母親的喜悅，不如說是捆綁色情圖。

墮胎的女性自古以來就被當成與聖母瑪利亞——身為處女卻遵從神的命令生下耶穌的女性——形成鮮明的對比，是可恥的、不吉的女性，會受到嚴苛的處罰。這些犯了大忌的女性的頭髮都是紅色的（如這幅畫一樣），這在西方世界是理所當然的。金髮是善良，黑髮則表現神祕，而與此相對，紅髮的女人就是妓女、惡女，毀滅男人的〈命中注定的〉女性，或者魔女。

話說回來，就算我不是女權主義者，也想揪著他們問問，為什麼只單方面責備女性呢？父親去幹什麼了呢？總不可能所有的父親都跟浮士德一樣睡一覺就忘卻了一切罪孽，之後就只等上天堂吧。不過這次我們先把這個問題暫擺一邊，象徵派畫家大多是戀母情結這個說法也暫且不談。

賽根提尼還創作了一幅與本作相對的〈淫蕩的女人們〉。

她們不以生子為目的，單純沉浸在肉體的快樂中，最終在冰之沙漠這樣的極寒地獄飄蕩。（那麼男人們呢？那些不以生子為目的，享受肉體快感的男人們是不是下了炎熱地獄？這個問題我們就暫且不問。）在賽根提尼的自傳中記載著如下的內

容：「我一直都熱愛並且尊敬女性，無論是身處何等境遇中的女性都是一樣。然而前提是，她們一定要具有母性。」

從他的經歷來看，就可以理解他這麼想的原因。

一八五八年，據傳聖母瑪利亞顯聖在盧爾德聖泉（Lourdes）之中的這年，賽根提尼正好出生於北義大利一個名為阿爾科的小鎮上（當時屬於奧地利哈布斯堡王家領地），父親是一個農民兼工匠。他的母親是父親的第三任妻子。賽根提尼出生後不久，哥哥就因火災身故，所以母親十分寵愛賽根提尼這個獨生子。好景不常，母親卻在他六歲時不幸染病身亡。就這樣，貧窮而不幸的家庭失去了重要支柱。

年逾六十的老父親帶著幼小的兒子離開了米蘭，投奔他和第一任妻子所生的女兒。由於女兒也十分貧困，不久父親失蹤了，留下年幼的賽根提尼給女兒撫養。對於同父異母的姊姊來說，賽根提尼簡直是個天大的麻煩和沉重的包袱，因此他是在虐待中長大的。

賽根提尼在孤獨的環境中，一心思念著母親。對他來說，所有的不幸全是由母親的死所引起的。比起拋棄自己的父親，他更怨恨早逝的母親。同時他又認為母親的死自己也有責任，因此，他認為母親是以生命為代價生下並且撫養他，因而漸漸將之理想化了。

女人在享受肉體的快樂後，便在極寒的凍土中徘徊。

然而，日常生活是殘酷的。少年賽根提尼多次離家出走，十二歲時因爲竊盜而進了感化院。在那個時代跟他一樣的少年比比皆是，絕大部分的人最後都成爲眞正的犯罪者，在大都市的一角過著過街老鼠一般的生活，頻繁地被抓進監獄，最終橫死街頭。

賽根提尼本來也會步他們的後塵，

然而繪畫的出現，拯救了他的人生。

賽根提尼的親人中沒有出現任何一個畫家。然而有趣的是，世界上會產生基因突變，然後突然出現一代藝術家如同彗星般一閃而過的事情。作曲家威爾第也是一樣，他被貧窮無知的雙親撫養長大，出生在一生都很難逃離的山村裡，全家族都與音樂無緣，他卻以自己的才能和努力，奇蹟般地推開了命運的大門。

而賽根提尼的情況是，他偶然做了一個畫師手下的雜工。那時他學會了仿照畫師作畫，這一切都被感化院的院長看在眼裡。院長看到了他的才能，在他十四歲離開感化院的時候，極力推薦他就讀米蘭美術學校的夜校課程。

這之後就和威爾卑斯第一樣，上演了一場從社會底層逃脫的好戲。賽根提尼二十五歲時在展覽會上獲獎，和作為模特兒的女性結婚，為了描繪阿爾卑斯山而移居瑞士高地，專注創作。賽根提尼因為一直以真實描繪山巒風景以及生活在那裡的人們，而被稱為是「阿爾卑斯的畫家」，然而晚年也創作了一些如本作一般的象徵主義作品。也許只畫明媚的阿爾卑斯山風景無法保持心靈的平衡吧。

為了讚美母性，而創作沒有母性的女性們遭到嚴厲懲罰的作品，一方面是時代的風潮，另一方面應該是賽根提尼本人扭曲的想法所致吧。

他把疼愛並且養育自己的親生母親早逝的遺憾，都化為對這些殺死自己的孩子的惡母們的憎恨。另一方面，把本應寬恕母親的這些孩子畫得並不可愛而是格外恐怖，則暗示著對於女人來說，孩子也是具有兩面性的存在。

這正符合賽根提尼自己的經歷：他對於親生母親來說是無條件的疼愛和接受的物件，而對於他的異母姊姊來說，則只是麻煩和負擔而已。

幸運的是，賽根提尼和愛妻生了三男一女。

喬萬尼・賽根提尼（Giovanni Segantini, 1858-1899）

賽根提尼在四十一歲時因為腹膜炎，留下未完成的作品便匆匆離開人世。在瑞士聖莫里茨的賽根提尼美術館中，如同三聯祭壇畫一般展示著他的命運三部曲〈生〉（Life）、〈存在〉（Nature）和〈死〉（Death）。

〈貝雅特里切・桑西〉————雷尼（傳）

Portrait of Beatrice Cenci ———————— Reni

date. | 1599 (?) 年　media. | 油畫　dimensions. | 64.5cmx49cm　location. | 義大利巴貝里尼宮國立古美術館

亨利·貝爾（Henri Beyle）出生於一七八三年，他為了考大學到了巴黎，然而正好趕上拿破崙政變成功，於是他放下學業參加了陸軍軍隊，隔年隨遠征軍踏入了米蘭城。

這是他第一次接觸義大利。音樂、戲劇、繪畫、美女⋯⋯義大利的一切轉眼間就征服了他的心，甚至他有一段時間考慮過定居在此，但最終他還是回到了巴黎，在拿破崙政府中順利地步步高升。

然而皇帝下臺之後他也失了業，成為一位自由撰稿人。之後他數次走訪義大利的各大都市，在那裡寫出了《義大利繪畫史》、《論愛情》等作品。他對義大利的愛還表現在根據他遺言而寫的墓誌銘上——「米蘭人阿里戈·貝爾長眠於此，他活過，寫過，愛過。」

同時擁有亨利·貝爾、阿里戈·貝爾，以及撰寫《紅與黑》（Le Rouge et le Noir）的作者斯湯達爾（Stendhal 1783-1842）這三個身分的亨利·貝爾，四十八歲的時候再次前往他的第二故鄉旅行，滯留在羅馬和大量的古文書搏鬥——「將襯衫都染黑了」。所有的文獻都是他親自去古書店，或是從私人圖書室收集來的。他的努力最終淬鍊為《義大利遺事》（Italian Chroniques, 1837-1839），其中一篇就是〈桑西一家〉。

這不是小說，而是發生在自斯湯達爾所生活的年代再回溯兩百五十年左右（從現代來看就是四個世紀前）的過去的真實事件，講述了活在那個血腥時代的義大利名門貴族家女兒貝雅特里切·桑西身上所發生的悲劇故事。

斯湯達爾在他原稿的註腳中寫道：「昨天我又去了一次巴貝里尼宮，仔細地鑒賞了一遍貝雅特里切的肖像畫。」他從十年前初見開始，就一直迷戀著那幅畫。

那幅畫至今也還安靜地掛在巴貝里尼宮裡，也就是在電影《羅馬假期》中，這裡被作為安妮公主下榻的地方。

極力減少色彩的樸素畫面，在陰暗的背景中，美麗的少女沐浴在不知是蠟燭還是月亮的微光下，扭頭回望。

白色的頭巾，白色的簡潔衣裝，長到領口的栗色亂髮，沒有經過妝容掩飾的消瘦容顏中，只有嘴唇是富有朝氣的紅。不，下眼瞼附近也有幾分淡紅，是不是眼淚都哭乾了所造成的呢？

鵝蛋形的臉，筆挺的漂亮鼻子，柳眉，烏黑的眼眸顯得虛無縹緲。畫筆的筆觸

溫和柔軟，用一種難以名狀的悲傷覆蓋了模特兒縹緲的形象以及整個畫面。

對於了解貝雅特里切的命運的斯湯達爾來說，這句話應該更加痛徹心扉吧。傳說，這幅肖像畫是年輕的雷尼在和自己相熟的紅衣主教的引見下，在貝雅特里切被處死的前一天造訪她的監牢時所畫的作品。

貝雅特里切的罪名是「弒父」。

斯湯達爾發現的古文書，是一五九九年九月十一日，貝雅特里切被斬首之後僅僅過了三天，就由無名作家寫出這件事的來龍去脈。斯湯達爾將其翻譯成法語，並且在前言中加入了「唐璜論」（他將貝雅特里切的父親視為唐璜的同夥，然而實際上並沒有什麼說服力），以「桑西一家」這個題目發表。據他的描述，故事是這樣的——

貝雅特里切的父親弗朗切斯科・桑西是一個無人不知、無人不曉的令人厭惡的大惡棍，因為一些丟人的感情糾紛曾經三次入獄，然而每次都利用自己的地位和財力逃脫了懲罰。他結過兩次婚，經常用木棒毆打虐待妻子和孩子。貝雅特里切是他

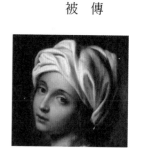

少女的眼神並沒有專注地看向任何地方，然而看著她的人，會感覺她彷彿在和自己說「永別了」。

和第一任妻子生的孩子，她還有一個姊姊、三個哥哥。她父親和第二任妻子則生了一個兒子。

吝嗇至極的弗朗切斯科把兒子們送去西班牙留學，卻沒有給他們生活費，結果他們只能一路乞討回國。之後沒過多久，二兒子和三兒子就分別因為和人發生衝突而被殺害。大女兒跑到教皇面前訴苦，才終於找到了結婚對象，離開了家，然而當時被迫付出的嫁妝這件事，讓弗朗切斯科懷恨在心，所以他打算不讓二女兒貝雅特里切結婚，而一直半囚禁著她。最終還對出落得越發美麗的貝雅特里切生了色欲，甚至不顧她是自己親生女兒的事實，強暴了她。

某一天，弗朗切斯科被發現死在家中。起初他的死因被推測為夜裡腳步不穩，摔下走廊後死亡，然而驗屍官認為他死得可疑，於是在城中四處搜索線索。很快地，從洗衣女口中聽說的「貝雅特里切拿了一條滿是鮮血的床單來讓她洗」這一證言，就成了案件的突破口，桑西一家——弗朗切斯科的妻子和三個孩子因此被捕。

據說是他們用錢買通僕人，殺害了一家之主。然而距離弗朗切斯科的死亡到此時已經過了數月，他們想要逃跑的話肯定已經跑到別的城市了，然而他們卻沒有這麼做。

並且，犯罪過程全都是根據嚴刑拷打所得的證言而來。犯罪的僕人之中，有一

個始終沒有認罪，最後被拷問折磨致死，另一個人則受不了折磨，其供述的內容被當作了事實真相。他艱難喘息著說出——不堪父親折磨的貝雅特里切把自己心儀的聖職者（他負責準備要用的錢）牽扯進來，與繼母、哥哥還有同父異母的弟弟共謀，計畫了這場謀殺，並且委託僕人動手殺害。他們用大釘子釘入弗朗切斯科的眼睛和脖子，殺死了他。（順帶一提，只有參與謀殺的聖職者嗅到了危險的氣息，成功逃到了國外。）

官員得到這個供述之後，就開始拷問桑西一家了。家人在酷刑之下一個個地招供，只有貝雅特里切拚命堅持，然而在把她的頭髮吊起來的時候，她實在受不住而認罪了，她說她們母女從弗朗切斯科的屍體上拔出釘子，用床單包住屍體拖到臺階上扔下去，造成了事故死的假象。

就這樣，以殺害一家之主的罪名，
全家人都被斬首。

整個羅馬都為這個消息而沸騰了。這之中收到最多同情的，就是命運悲慘、擁

有耀眼美貌的貝雅特里切，人們都期待她會在處死前獲得教皇特赦。然而最終被特赦的只有當時還年少的小兒子，其他三人都在眾人環繞下被砍頭處死。

當時的斬首台（那時還沒有斷頭臺），和珍·葛蕾被處死時的英國的斬首台不同（參見《膽小別看畫II》中的〈處決珍·葛蕾〉），女性要被迫做一個十分屈辱的姿勢，把肩膀和胸部整個露出來，騎在斬首台的板子上。貝雅特里切不願意讓拿著斧子的劊子手碰她，擋著胸口迅速地躺在了板子上。她從頭到尾都十分冷靜，特別是在繼母一直哭泣，弟弟半途中昏倒這樣的情況下，她堅忍凜然的姿態更加為人稱頌。

為了見證她的死亡，刑場人山人海，有人中暑倒下，還有人因為欄杆毀壞而被踩踏，甚至有很多人因此身亡。

死後的貝雅特里切被當作「受父母支配、被壓迫的人」，並且引申為「權力壓迫下的犧牲者」的標誌，她的悲劇成為傳說而一直流傳下來。早在斯湯達爾寫出這個故事的二十年前，珀西·雪萊（Percy Bysshe Shelley）就將她的故事寫成戲劇，霍桑（Nathaniel Hawthorne）也在他的小說中提過這個故事。甚至還有作品被改編成歌劇。所有的作品都是把她弒父這件事當作事實來考慮。

然而事實究竟如何呢？

這讓人無法釋懷。

雖然貝雅特里切的弟弟撿回了一條命，然而桑西一家還是滅門了。而且沒想到，桑西家包括領地在內的龐大資產，都落入了當時的教皇克勉八世（Clemens PP. VIII）的私囊中，這位教皇還將主張「宇宙是無限大」的天文學家布魯諾當作異端處以火刑。受益最大的就是犯人，這是懸疑故事中最基本的道理……

話說回來，弗朗切斯科的惡行還不到被人們如此痛罵的程度。他的惡行也就是使用暴力、偷馬、與男性和女性淫亂，被關進監獄也不是因為殺人之類的重罪，而是因為和已婚女性和男性都發生了關係。

傳說他先挖了兒子們的墳墓，公開宣稱想在自己死前先把兒子們埋在這裡，讓眾人大吃一驚。之後，他的兩個兒子都因為爭吵而被殺，原本可能他只是不滿兒子們太沒出息而已。他最大的問題應該和古文書上記載的一樣，「要說他壞在哪裡，就是他不相信神，從來沒有去過教會。」明明是名門貴族卻不信神，一直以來對教會也十分不敬，這難道不是他被教皇盯上的真正理由嗎？

所以，有人奉教皇之命殺人？

這是有可能發生的，想想伊莉莎白一世暗殺未遂事件就能明白。排除掉礙眼的人，又能使一族滅絕再沒收其財產的話，可算是一箭雙鵰了。當然這也可能只是單純的搶劫而已，或是憎恨弗朗切斯科的人（一定有很多）幹的。他從來不放鬆警惕，可能也是因為他知道有人想害自己的命吧。

或者就和供述一樣，主犯是貝雅特里切？被父親囚禁起來，還遭到強暴，最終無法忍受而使她立誓要殺死父親呢？只要父親死了，長兄和繼母就可以好好生活，他們的利害關係是一致的。然而，他們明明知道搜查網的範圍越縮越小，而且逃去外國的機會多得很，為什麼沒有找機會逃脫呢？是他們太天真，還是他們原本就是清白的呢？

斯湯達爾發現的文獻並不是正統歷史學家所做的紀錄，裡面摻雜了大量的傳言和推測，算是半小說一樣的東西。因此，明明在貝雅特里切被處死三天後就寫出來了，卻連貝雅特里切的年齡都錯寫成「剛滿十六歲」。實際上當時她已經二十二歲，在當時按說已經是三、四個孩子的母親了。連年齡都搞錯，這文獻的可信度可想而知。斯湯達爾雖然相信了這個十六歲的說法，但似乎也並沒有全盤相信文獻中

記載的內容，並且添加了註腳說「世上沒有比這更難掌握真相的事件了」。

然而，這個傳說還是在沒有得到驗證的情況下流傳開來，以這種形式刻印在人們的記憶中，一直流傳至今。

令人吃驚的是，最近的研究發現，傳說中可以算是故事核心的近親強姦其實都不是事實。是被貝雅特里切的美貌和毅然的態度所打動的人們，為了煽動他人的同情心而捏造出來的。

這也並不是不可能。只是遭到毆打和被禁止出門就殺了父親的話，是無法喚起共鳴的。「美少女成為被近親強姦的犧牲品」、「拷問」、「斬首」這三項特徵對於傳說來說是不可或缺的，就算再美麗，要是二十二歲，年紀也有點大了，而年僅十六歲但不美麗也沒有意義。她必須是一個被拷問折磨、因冤罪而被折斷的春天花朵一般的存在，故事才能成立。

群眾發現獵物之後會變得多麼可怕，已經可想而知了。嘴上說著哀憐，然而又對於近親強姦的灑狗血情節見獵心喜；說希望她能得到特赦，卻又為了看她身首異處的那刻而湧到刑場彼此推擠──這裡面的人心充滿矛盾，恐怖至極。

這幅肖像畫中，

還隱藏著一個未解之謎。

此幅傑出名畫長期散發著光芒，重現貝雅特里切在行刑前一天的身姿。作者是具有「十七世紀最偉大的畫家之一」、「拉斐爾再世」之稱的圭多‧雷尼（Guido Reni, 1575-1642）。這幅美麗肖像畫深深打動斯湯達爾的心，驅使他去探訪古書店，在他翻譯這個故事時又數度前往觀賞。

然而到了現代，談到這幅畫的作者，基本上已經否定了「雷尼說」。比雷尼晚出生了半個世紀的女畫家伊莉莎貝塔‧錫拉尼（Elisabetta Sirani, 1638-1665），目前更具可信度。如果作者果真是她，那麼模特兒就不可能是貝雅特里切（當然，如果她是靠想像力作成此畫，就又是另一回事了）。

這幅畫向來被視為是貝雅特里切‧桑西的形象。知道這個傳說的人都會駐足於畫作前，為這位不幸女性的人生感慨。然而，如果事實和傳說完全不同……當觀賞者明知畫中的主角另有其人，卻仍忍不住對其著迷，這樣的繪畫才是真有魅力。

讓我們拿維梅爾在大約半個世紀後創作的這幅〈戴珍珠耳環的少女〉（Girl with a

Pearl Earring）來做比較吧。有人主張維梅爾知道本作的存在（雖然她並沒有親眼看過），之後為了向該畫致敬而畫了這幅畫（證據就是荷蘭並沒有戴頭巾的習慣，而畫面中的少女則是戴著頭巾的）。嘴唇微張看向這邊的荷蘭少女，有著無邪而明亮的眼瞳。

我不認為有人把她當作貝雅特里切。然而，戴著白色頭巾的義大利少女，她的整個形象都強烈地散發著悲劇的氛圍。哪怕並不是她本人，但在某種意義上她就是真正的貝雅特里切。

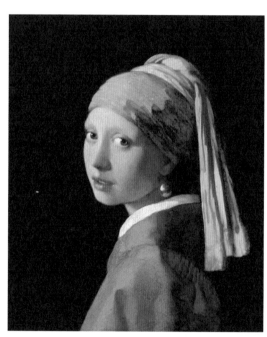

維梅爾，〈戴珍珠耳環的少女〉，1655-1666年。

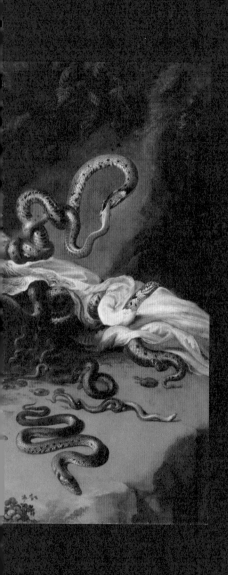

10.

〈美杜莎的頭顱〉——魯本斯

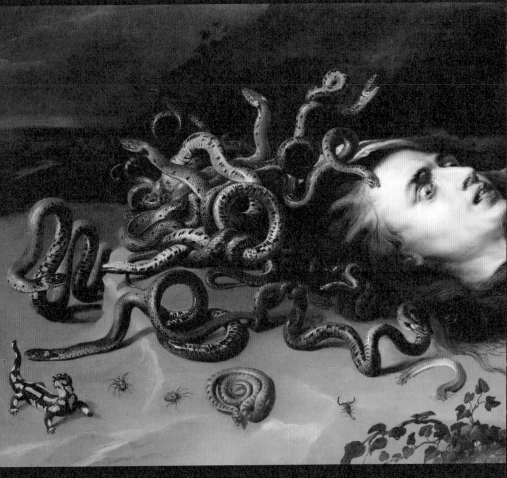

The Head of Medusa ———————— Rubens

date. │ 1617年左右　media. │ 油畫　dimensions. │ 68.5cmx118cm　location. │ 維也納美術史美術館

拖著內臟的剛砍下來的人頭，

還有無數猙獰的蛇扭動著身子。

這幅神話畫作有著令人瞠目的獵奇畫面，讓人不禁屏住呼吸而顫抖。然而，從另一個角度看，它又具有淒慘絕美的強烈磁力，讓人緊盯著它看。

魯本斯清楚知道畫什麼可以帶給人生理性的厭惡感，同時又以他超人的能力維持作品的藝術性，絕不落入俗套。在眾多畫家所作的美杜莎畫像中，這一幅無論在給人壓迫感或表現力，都是格外出色的一張。

眾所周知，美杜莎是戈爾貢三女妖之一。由於只有她會死去，因此被英雄柏修斯擊敗，她的頭被鑲嵌在雅典娜（羅馬神話中名為密爾瓦〔Minerva〕）的神盾上用於驅邪（參見《膽小別看畫Ⅱ》中的〈帕里斯的裁判〉。這裡雅典娜的盾上也畫著美杜莎的頭）。

美杜莎自古就傳說具有寬而醜惡的臉、長出嘴外的舌頭、大鼻子、野豬牙、蛇髮，以及讓任何直視她的人都會變成石頭的邪眼。即使她死了之後也沒有失去其威力。

然而隨著時代的轉變，美杜莎只有擁有魔力的眼睛和蛇髮這兩個特徵保留下

來，相貌則發生了很大的變化，人們開始認為她擁有聰明伶俐的美貌。

根據古希臘神話所載，柏修斯在前往戈爾貢三姊妹的巢穴途中，到處都能看到被變成石頭的人和動物的身影。為了防止自己也被石化，他拿著一面磨得光亮到可以當鏡子的盾牌。然後他看著在盾牌中映出的美杜莎，將熟睡中的她的頭顱砍了下來。那一瞬間，從她身體裡噴出的血中，出現了飛馬佩加索斯。

柏修斯和佩加索斯都沒有出現在魯本斯的作品中。只有在睡著時被襲擊而身首異處的女妖的頭部，以山的斜面為背景占據了畫面。夜空中烏雲密布，畫面前方是叢生的雜草，右下則是崩壞的垂直懸崖。承放著美杜莎的頭的岩石檯子十分明亮，不知是不是因為有滿月照耀的緣故。

毒蛇們扭動著冰冷潮濕的細長身體，鱗片如同寶石一般閃閃發光，牠們由於美杜莎的死而驚惶騷動，拚命想逃跑，不再當她的頭髮。有順利離開美杜莎，朝著懸崖爬過去的；有如同被磁石吸住一般盤在原地無法動彈的；還有在血水中拚命掙扎、狂怒著扭動身體的；有做出如同尺蠖一般奇妙動作的（而且後背和腹部的皮膚還是相反的）；有拖著斷尾仍然持續前進的……

然而大部分的蛇還在美杜莎頭上，糾纏在一起，保持頭髮的原樣。蛇在冬眠的時候會蜷縮成一團，等到感受春天的氣息時才會如同絲線鬆開般扭動著身體。將這

個現象定格並展現在我們面前的，正是這個令人作嘔的糾結景象。

就算蛇頭想逃跑，正如「長蟲」這個稱呼所形容的過長身體，無論如何都會纏繞在別的蛇身上，繼而彼此相互糾纏在一起。這種煩躁感讓蛇亂動得更加厲害，美杜莎額頭上方的兩條蛇甚至跟號叫的狼一模一樣。更可怕的是畫面右邊的兩條，已經陷入自相殘食的境界（實際上，據說蛇的食物中占最大比例的就是其他種類的蛇）。

除此之外，還有蜥蜴一般的生物，如蠍子和蜘蛛，以及憑想像力所畫的兩頭爬行動物（尾巴上也有頭），不過和蛇扭動時的可怕程度相比，牠們可以說是無害的。我們彷彿可以聽到蛇發出的嘶嘶聲打破深夜的靜寂，感受到牠們的腥臭和血腥味混雜在一起，強烈的臭氣令胸口陣陣不適。

對蛇的厭惡感是不是根植在人類的本能中呢？

《聖經》上寫著，神將蛇趕出伊甸園的時候，曾經對牠說，「你既然做了這事，就必會受到詛咒，比一切的牲畜野獸更甚。你必須用肚子行走，終身吃腐

土……女人的後裔要傷你的頭，你要傷他的腳跟。」這可以說是自太古以來人們就討厭蛇的證據吧。

在對類人猿進行的實驗中，研究者也觀察到了野生猿猴的幼猴遇到蛇會害怕的情景。另外還有調查顯示，人類的孩子在兩、三歲之前看到蛇並不會害怕，直到長大之後才會感受到恐懼。在人類討厭的生物排行中，第一名的就是蛇（第二名的是蜘蛛），然而這究竟是先天因素還是後天因素的影響，至今還沒有明確的答案。

無論是出於哪一方因素影響，就和這幅畫裡所畫的一樣，人們長年以來都堅信蛇的前進方式和尺蠖是一樣的。

在那種不寒而慄的感覺中，還要加上對蛇令人毛骨悚然的冰冷濕滑皮膚、毒性、將獵物整個吞食的習慣等的厭惡感。還有牠們與兩棲類共通的冷血又狡猾的長相也同樣令人討厭。這種厭惡是由牠們的眼睛而生的。蛇的眼睛和人類完全不同，瞳孔呈豎立縫隙形，沒有眼瞼，所以絕對不會眨眼（而這也成為牠們受古代人敬畏的原因）。然而觀賞本作時，人們會忘記可怕的蛇眼，因為美杜莎強烈的眼神有著壓倒性的存在感。

面容端正的美杜莎看起來更像是一個年輕男性，還有研究者主張這其實是魯本斯自己的肖像畫。這種觀點可能是由卡拉瓦喬將自己畫為美杜莎的作品聯想而來

蛇那細繩狀的身體，以及如海浪翻湧一樣的動作方式，都帶給人不寒而慄的感覺。

的，然而事實上魯本斯本人長得眉清目秀，很有貴族風采。過分清秀的面容，有時會跨越性別的差異。

美杜莎充血的眼睛和鼻血的紅，在畫面上被描繪得十分鮮豔，與流到地上打濕泥土的紫黑混濁的血色形成鮮明的對比，只有此處似乎還在抵抗死亡。美杜莎的眼中還浮現著無法相信自己被殺的驚愕，以及目睹自己死亡這一恐怖瞬間的無力感，想到她生前有多麼美麗，我們就會覺得畫面更加淒慘。

恐怖是會傳染的。看著他人恐懼，就算不知道對方在怕什麼，人們都會不由自主地和對方陷入同樣的恐懼中（這也是恐怖電影用來激發人的恐懼感的常用手段）。

卡拉瓦喬，〈美杜莎〉，1598年左右。

傳達恐怖最有效的方式，就是睜大雙眼。

睜大雙眼——也就是比正常情況下呈現更多的眼白，或者眼白面積的急劇擴大和感情的亢奮狀態，特別能與恐怖以及恐怖的記憶緊密聯繫在一起。據說大腦會立刻對「翻白眼」產生反應。美杜莎的眼睛，作為研究對象應該是再合適不過了吧。

眼球突出，黑眼珠完全靠向下方，充血的眼白似乎隨時都有可能翻轉。人在昏迷的時候會黑眼珠上翻（貝爾氏現象〔Bell's phenomenon〕），然而這裡則是往下翻，更讓人覺得可怕。

這樣想的話，就能了解眼白的增減肩負著向同伴傳達危險的重要任務。再者，有如此黑白分明眼球的動物就只有人類而已。人類的親戚猿猴也有眼白，然而為了不讓敵人注意到自己的視線，眼白的部分也含有黑色素，（黑色的眼白？）因此乍看似乎是沒有眼白的，而且表情也沒有人類豐富。人類只要用一雙大睜的眼睛——用這幅畫來說的話，就是哪怕看不到斷的脖頸、蛇群，都能意識到「發生了很可怕的事情，必須馬上逃離。」

只剩下頭部的美杜莎毫無生氣，臉色蒼白，嘴唇呈現鉛灰色，嘴唇之間可以隱隱看到舌尖。前面曾提過，美杜莎自古以來就有「舌頭長出嘴外」的特徵。

魯本斯所有的作品，多半使用這種真實的描繪方式，給人一種人工的感覺。

這也許是因為，他是藉由理性和計算來達成自己所希望達成的美感。此畫作也是一樣，彷彿是有聚光燈打在舞臺中央，之後給我們上演以「恐怖」為名的娛樂好戲。

我並不是在貶低他，只是這就是好惡的分歧點。從人工美的極致這一點來說，魯本斯的畫和歌劇十分相似。對於能夠沉浸於就連「你好，晚安」這樣的話都要朗朗高歌的非現實世界中的人來說，魯本斯這個戲劇化的世界應該是極其美好且富有魅力的吧。

彼得・保羅・魯本斯（Peter Paul Rubens, 1577-1640）

從一個畫家不去碰什麼題材，也可以看出他的特質。從這種意義上來看的話，魯本斯創作了諸多作品，卻從未將庶民的日常生活真正當作繪畫主題來畫過。縱觀

他的一生，也能看出他對於這些東西毫無興趣。

本作是以魯本斯工作室的名義接下的案子，他自己只畫了美杜莎的頭部，蛇和蟲子之類的動物則是助手法蘭西・席德斯所作，這種搭配是世人皆知的。魯本斯從來不隱瞞分工的情況，並且將作品分開定價，比如某幅作品是助手畫的，就只要五百荷蘭盾；而由徒弟打草稿，接下來的步驟全由自己完成，則要三千五百荷蘭盾等。

11.

〈被面具包圍的自畫像〉

—— 恩索爾

Self-Portrait with Masks ——————— Ensor

date. | 1899年　media. | 油畫　dimensions. | 120cmx80cm　location. | 小牧市美娜多美術館

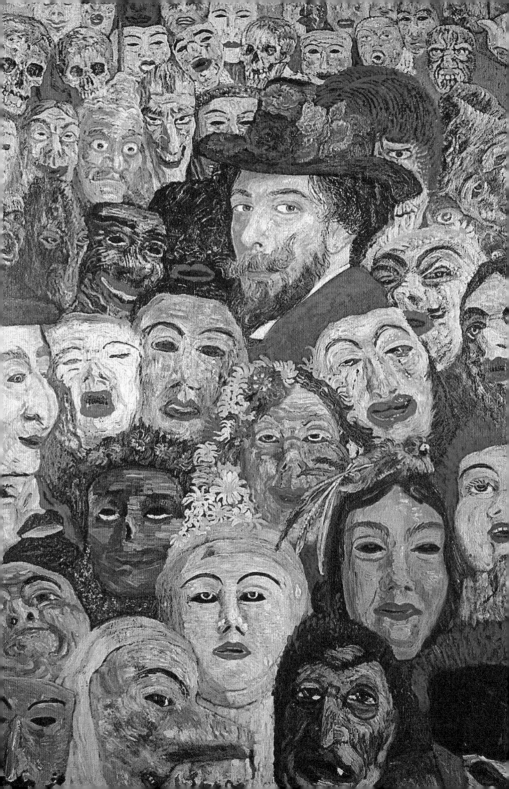

上色古怪的獵奇面具和骸骨們，擁擠在一起哄笑著。被丟在這不安和混亂的熱潮之中的畫家，一副茫然若失的樣子看向觀畫者的方向。

人群中的孤獨感，自身將要被吞噬的恐怖，無法互相理解的無力感。

每個現代人都體驗過這種對於存在的不安感，在印象派全盛時代的美術界卻被徹底地無視，於是畫家被鼓勵要敵視整個世界，孜孜不倦地畫著面具。他們筆下的面具越發醜陋、不快、令人作嘔、病態、脫離現實……

然而這幅畫想要表達的只有如此嗎？

畫出這幅面具和骸骨的畫家詹姆斯・恩索爾（James Ensor, 1860-1949），父親是英國人，母親是法裔比利時人。恩索爾出生於比利時奧斯滕德，他就像在那裡生根了一樣，在他八十九年的漫長人生中，除了年輕時有三年外出學畫之外，其餘時間從未離開過家鄉。

奧斯滕德位於距布呂赫不遠的北海沿岸，十九世紀前半就和首都布魯塞爾之間

有鐵路通行，和英國之間有渡輪相連接，並且擁有優質的沙灘和賭場等設施，是著名的避暑勝地。恩索爾的家庭在海濱道上經營一間以觀光客為主要客群的小店，販賣一些常見的紀念品和古董，還有貝殼、鳥標本、明信片及大量的面具。

說到賣面具的理由，就不得不提到這個王室御用度假地的另一個「賣點」，也就是名為「死老鼠舞會」（這個名字是從巴黎蒙馬特的卡巴萊音樂劇〈死老鼠〉而來）的大型狂歡節。在這個一年一度的活動中，人們各自佩戴喜愛的面具，湧上街頭，一直快樂喧鬧到深夜。

恩索爾也經常參加狂歡節，
他和面具的關聯性就是如此緊密而不可分割。

同樣地，他也看習慣了骸骨。

這是由於奧斯滕德在被開發為度假勝地很久之前，在十七世紀的時候，曾經是八十年戰爭的戰場。由於支持從西班牙哈布斯堡王朝統治下宣布獨立的荷蘭，這個港口城市被腓力三世軍包圍，苦戰三年之後，有七萬多人死於戰爭。而奧斯滕德這

片古戰場土地，即使經過時代變遷，在挖地時還是會挖到白骨，這也讓少年時代的恩索爾深深著迷。

恩索爾的家幾乎可以說是母系家庭，家中有祖母、母親、姨媽、妹妹，每個人都十分能幹。父親則是一個自稱為「藝術家」的酒鬼，毫無生活能力，懷抱美國夢，卻早早就過世了。而恩索爾熱愛讀書，經常作畫，全家只有與他比較親近的父親看出兒子的天賦，並且鼓勵他走上繪畫這條道路。

恩索爾向來就對總是責罵父親不幹活的母親心懷不滿，但最後自己也和父親一樣走上了一直依靠母親的道路。在父親剛去世不久，他身為全家唯一的男人，因而被賦予很大的期待。然而這種期待是格外現實的，無非是讓他在布魯塞爾的美術學院學了畫之後，畫出能高價賣給遊客的畫而已。

靠著母親給的生活費，恩索爾開始在美術學院學習繪畫。和他同年級的還有赫諾普夫（參見《膽小別看畫》中的〈被遺忘的城市〉），不過他們並不太熟。恩索爾一生沒有交過幾個朋友，如他身邊的人所說，因為他是個「極度的自我中心主義者」。如果家中只有一個男孩，被身邊的母親姊妹等的女性眾星拱月般養大，就會產生這種現象。

在類似環境中長大的歌劇作曲家普契尼，也同樣常以自我為中心，不過圍繞在

他身邊的女性都太美了，也是原因之一。普契尼始終豔福不淺，而恩索爾則與女性無緣，一輩子單身。

恩索爾因為沒有朋友，同時也覺得自己不適應學校的課程，上學三年就退學回到家鄉，在狹窄的閣樓上——甚至還曾因為屋頂太低，而不得不先把畫布的下半部捲起來——畫著陰沉的畫，然後再送去展覽。不過，成功入選的只有兩次。他的畫風越發與世界的潮流脫節，充滿獨創性，這大概就是他落選的理由吧。

二十四歲左右，他對保守的比利時美術界徹底失望，加入了由反學院派的年輕前衛藝術家所組成的「二十人社」。他們以赫諾普夫為中心展開各種活動，然而情況並未獲得改善。被這個組織認為新穎且極力推薦的多是印象派作品，根本輪不到恩索爾來表現。

他的畫也經常被二十人社舉辦的展覽會拒絕展出。不僅如此，甚至還險些被勸退（最終以一票之差勉強保住了席位）。

比恩索爾畫風奇特這個問題更嚴重的，就是他根本不懂得為人處事之道。他依然不討人喜歡，沒有人願意接納他。「憑什麼他們都不愛自己，不理解自己，不認同自己，不崇拜自己？」正是這種態度，讓對方疏遠他，然而恩索爾並沒有注意到這一點。

畫賣不出去，同伴不認同自己，被批評家貶低得一塌糊塗，還無法符合家人的期待……這些原因，讓恩索爾在此畫中的面具、骸骨和亡靈漸漸增加，自憤怒而生的絢麗色彩砸在畫面上，自喻為受難的基督及與骸骨有關的畫越來越多。

〈被面具包圍的自畫像〉是他三十九歲時的作品。

大約在畫這幅畫的兩年前，他甚至還在信中怒罵自己喜愛的奧斯滕德「不懂藝術」。「城裡的人根本不來畫廊。去年來了三十個人，今年大概能來三十一個人吧。」直到這時，他作為一個畫家還沒有得到人們的認同。生活上完全依靠母親等母姐輩，在閣樓裡孤獨埋頭作畫的這種日子，與二十年前相比沒有任何變化。繪畫主題依然是面具。我們不得不佩服他那令人驚異的執著個性，虧他能這麼多年孜孜不倦地一直只畫面具。

尤其本作品是兩面畫著大約五十個面具擠在一起（裡面還有骸骨、黑人和貓），發出簌簌的詭異聲音，彷彿能聽到那噁心的笑聲一般，充滿魄力。畫中多次使用紅色，而這些紅色與其說是散發著生命光輝的熱血的顏色，更像是死人流出的血的顏色。

正常情況下，面具深不可測的可怕感，表現在看不出它的表情這一點上，然而恩索爾所描繪的面具，比活著的人類表情都豐富，不知這究竟是面具還是真正的臉

（不過對他而言應該都是一樣的吧）。比如畫面下方從右邊數來第二個面具，在它極度歪斜的嘴裡可以看到一顆牙齒，讓人忍不住懷疑這莫非是活著的人，而它旁邊的更是在面具之上又戴了一個眼罩，就如戴上面具的人類身上往往會帶有那個面具的特質。他們可能是已經無法摘下面具，甚至已被面具所支配的人們。

恩索爾認為這個世界充滿僞裝，並利用面具對欺瞞、僞善、愚蠢、卑鄙、虛榮加以抨擊。

他討厭別人以及對不認同自己的世界的憤怒，充分反映在面具繪畫上，且畫中也充滿自我放棄的自嘲。從他的畫中可以感受到戴著面具參加狂歡節時那種浮躁的節日氣氛，甚至會感受到異常的熱情和興奮。

這位畫家其實本質上是不是意外的大膽呢？恩索爾曾說：「我喜歡面具的理由，是我可以用它隨意傷害不認同我的人們。」不過對於這句話，大家不必全然相信，這一定有部分是在嘲笑他自己。

他還有一幅畫叫作〈好法官們〉（The Good Judges），畫中法官們戴著面無表情的

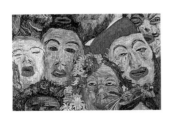

拉丁文中的「面具」（persona）是由「個人」（person）這個單字轉變而來，這也不是毫無理由的。

面具，成排端坐著，恩索爾正在拚命訴說著什麼。此外，還可以看到掛在牆壁上「耶穌受刑圖」中耶穌被釘在十字架上的腳。恩索爾把自己的形象與受到迫害的基督重疊在一起。

這裡他的自畫像十分可笑。他頭髮蓬亂，蓄著山羊鬍，搭配紅鼻頭，張大著嘴要表達自己的意見，甚至還流著鼻涕，一副滑稽至極的形象。這顯示他不只是單純地怨恨這個世界，其實也能客觀地評價自己的能力。像他這樣的人，會只是單純用被害者意識來創作此幅畫作嗎？

如果因為從群聚假面的角度看起來會顯得更加詭異奇特，於是恩索爾就以容貌端正的真貌示人，使他顯得更加孤傲高貴，這就只是單純的自我陶醉了。他會是這等無趣的人嗎？

戴著不合時宜的大羽毛帽，而且還是頂鮮紅女帽的這個男人，其實並不是恩索爾。這是魯本斯的臉。因此，這個我們以為是恩索爾的人也是戴著面具的。這幅面具有如防禦的鎧甲，而且是「畫家之王」魯本斯的面具！

在選擇面具時，當然有潛意識的作用。恩索爾戴上這個無論是出身、成長經歷或是成功度都和自己相差甚遠的魯本斯的面具，比他把自己比喻為基督，更加令人覺得感傷……

恩索爾是戴著面具的，這正是畫家魯本斯的面具！

不過，長壽確實是好事啊。

進入二十世紀之後，隨著繪畫的革新，對於恩索爾的評價可說是直線上升，他終於得到「前衛藝術的巨匠」這個稱呼。雖然這時他已經畫不出值得嘉許的作品，贏得讚美的都是他在不得志時所創作的面具畫，但他的辛苦總算是得到了回報。

六十九歲時他被封為男爵，七十三歲時被授予法國榮譽軍團勳章。與此同時，他的外貌——雖然也與留鬍子的方式有關——令人驚異地發現和魯本斯本人越來越像了。

魯本斯，〈畫家與他的妻子，伊莎貝拉・布蘭特〉，1610年。

〈噩夢〉
——
菲斯利

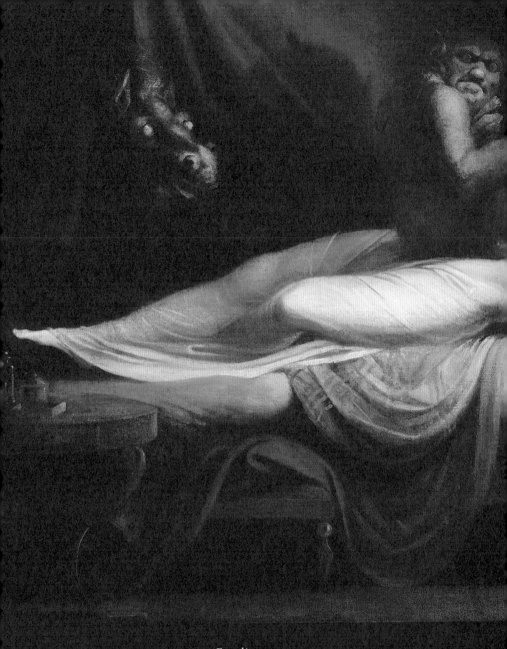

The Nightmare ——————— Fuseli

date. | 1781年　media. | 油畫　dimensions. | 101cmx127cm　location. | 底特律美術館

睡眠從某種意義上來說，是片刻的死亡。

每當夜幕張開它漆黑的翅膀，我們都得一次又一次地完全失去自我，並且必須不斷懷疑，在我們睡覺時，會不會有什麼恐怖的事情發生在自己身上呢？這幅〈噩夢〉將睡眠恐怖的一面，用妖豔的方式表現出來，並賦予強烈的衝擊感。

一位年輕女性衣冠不整的睡姿浮現在深夜的臥室裡，包裹著身體的薄布上出現如水流般的褶皺，床上垂下來的紅色和黃色寢具的曲線，與她優美的身體線條互相映襯，充分展現女性身體的豔麗感。

她上半身大幅後仰，脖子彎曲，朱唇微張，臉頰微紅，淡金色的頭髮翻捲著，手臂落在地上。以矯飾主義（又稱風格主義）變形後的身體比例，將睡眠所造成的身體遲緩，不，不如說是將性的恍惚，極致巧妙地視覺化了。一個馬頭分開深紅色的窗簾望向裡面。這匹馬有著一雙彷彿乒乓球般的詭異眼睛，牠豎著耳朵，鬃毛如同熊熊燃燒的火焰。

有一種說法是，這是一匹母馬，標誌著女性的魔性（傳說母馬是惡魔的坐騎）。確實畫作名「Nightmare」中的「mare」和「母馬」的拼法是一樣的，而且傳說黃泉地府的女神赫卡忒的頭就是母馬頭。但是通常提到馬的形象都不是母馬，而

是公馬，代表的事物也和死亡無關，而是和男人的「好色」有關。如果不是公馬的話，本作的色情不就無法成立了嗎？在此先放下這個不談。

這幅畫中最可怕的，應該是坐在女性肚子上的異形怪物。

正如江戶川亂步這句「現世是夢，只有夜晚的夢才是真實」所說的一般，我們甚至會覺得，會不會這怪物才是真正存在的，而睡著的女人只是處於縹緲夢境中的人。

與身體相對照來看，這魔物的頭部過分的大。從它映在背後窗簾上的影子可以看出，它長著兩隻角，耳朵上似乎蜷曲著骷髏，粗壯的手指上留著長長的指甲。凹凸不平的額頭上眉頭深鎖，寬闊隆起的下巴支撐著嘴角下垂成ㄟ字形的嘴唇。乍看之下，它圓臉上長著如同被壓扁的鼻子，不知是否有出人意料的滑稽之處，然而重新細看，只會更深刻感受到這魔物身上有著令人不寒而慄的醜惡。

此外，滾圓外突的詭異眼球，看起來就跟不透明的明膠球裡有個黑點般的魚卵

這匹馬的嘴巴和鼻孔都張開著，明顯處於興奮狀態。

有些相似，眼白充血又渾濁。相當於瞳孔的部分模糊不清，不知道它究竟在看哪裡，讓人產生被一直注視著的不安。

這怪物的詭異姿態，當然是菲斯利自己創造的。

傳說中會在睡夢中強暴仰睡的女性的男妖叫作夢魔（incubus，意為「在上面」），而出現在男性夢中的女妖則名為魅魔（succubus，意為「在下面」），據說他們給予人的不是恐怖感，而是快感。換言之，就是一種會讓女性做淫夢的妖魔。

這麼說，菲斯利明明可以畫更漂亮、更接近於人類的夢魔，但他卻沒有這麼做。他創作的這幅畫，讓人忍不住想像閉著雙眼的女性在夢中看到的東西，以及現實中在她肚子上的夢魔，並為這兩者間的巨大落差感到恐懼而顫抖。

菲斯利把夢魔的真實形象故意畫得特別醜陋，這是不是他自己心中潛藏的惡意呢？

這怪物的眼睛根本不是人類會有的眼睛。

約翰‧亨利希‧菲斯利（Henry Fuseli, 1741-1825）

瑞士人菲斯利擁有十分罕見的人生經歷。他先在蘇黎世成為路德宗的牧師，兼古典學識深厚的詩人。然而在二十三歲的時候，他因為聲援告發了行政官的朋友拉瓦特，致使他無法繼續留在瑞士，最後歸化英國。

雷諾茲發掘了他的繪畫天分，在他於義大利留學八年後成為一名畫家。晚年，他從英國皇家學院的教授榮升為院長，度過長壽與名利雙收的一生，去世後被埋葬在聖保羅大教堂。

他一生的摯友拉瓦特（Johann Kaspar Lavater）則是一位著名的面相學家。他出版一套四本的《面相學文選》，將當時只用來觀相占卜的面相學提升到「科學」之列，受到同時代許多人的熱烈擁護（當然，其中的「理論」到了現在完全不值一提）。

菲斯利遵循他的理論，將當時西方人所理解的獸性和醜陋的要素應用在夢魘的臉上。

有一種說法是，睡著的女性是菲斯利單戀的人，菲斯利對她的恨意促使他畫出了這幅畫。雖然要證明此事十分困難，然而從〈靨夢〉中確實會有人感受到對女性

的憎惡。因為他們感覺，眼前這個格外醜陋的夢魘，正在侵犯這位美女。

然而，要將這幅作品歸納為個人體驗應該是錯誤的。菲斯利認為，藝術必須要有普遍性，這也是創作的一大目標，「學識會成為幻覺真正的基礎」。他所在意的並不是赤裸裸的現實（他只畫過兩幅肖像畫，從沒畫過風景畫），而是將莎士比亞和但丁這樣古典作家的作品，以及古希臘和羅馬神話等當作主題，將人類的深層心理，像是恐怖、固執、憎惡、強迫症等，以幻想的方式畫出來。

〈噩夢〉誕生於法國大革命爆發的八年前。

這幅畫作很快就風靡一時，出現了各種不同版本，其中之一甚至出現在當時於巴黎大量印刷的革命版畫中。

那幅畫描繪了在杜樂麗宮（Palais des Tuileries）的一個房間中，攜帶武器衝進房間的民眾和尖叫的貴族以及近衛兵對峙的畫面，房間的牆上就掛著〈噩夢〉。並且就好像剛從畫中逃出來一般，周圍有蝙蝠飛來飛去，地板上散落著白骨，充分表現出超自然的事物入侵現實世界的主旨。對於特權階級來說，革命就是噩夢。

用〈噩夢〉來說，坐在女性肚子上的夢魘和探頭進來的馬，都只不過是睡著的女性所生出的幻想而已。

菲斯利和法國大革命之間還有另外一份因緣。女權主義的先驅者瑪麗·沃斯通克拉夫特（著有《為女權辯護》〔A Vindication of the Rights of Women〕一書）曾經邀請他去視察革命後的巴黎。沃斯通克拉夫特深深迷戀比她大十八歲的菲斯利，甚至提出「希望您能娶我為妻，哪怕只是精神上的妻子也好。我想和您、您的正妻三個人一起生活。」這樣一個極為任性的建議。對於她的邀請，菲斯利的妻子當然堅決反對，最終菲斯利並未前往法國。

於是，沃斯通克拉夫特獨自闖入巴黎，發表擁護革命的論文，和別的男人相戀並且生了孩子，三年之後回國。之後她曾經跳泰晤士河自殺，但被救了上來。最後她和無政府主義者威廉·戈德溫（William Godwin）結婚。

看到這裡，各位也許會說，話題怎麼離菲斯利越來越遠了？請各位暫且稍待片刻。

後來，瑪麗和威廉生了個女孩，而她不幸在產後感染喪命，享年三十八歲。他們的女兒和母親一樣被命名為瑪麗，她一方面充滿「自己害死了母親」這樣的心理陰影，另一方面又彷彿重現母親當年的戀愛歷程一般，迷戀著已有家室的男人，而對方就是詩人雪萊。

瑪麗曾親自前去拜訪雪萊的妻子，並且對她說：「雪萊愛的是我，妳趕快離開他。」導致後來雪萊的妻子自殺，小三瑪麗成功上位。

菲斯利過去拒絕了瑪麗·沃斯通克拉夫特的旅行邀約，但雪萊接受了瑪麗·戈德溫的邀請，和她私奔到瑞士。兩人逗留在詩人拜倫的別墅裡，這就是有名的「帝歐達地別墅的怪談聚會」。在那裡，瑪麗受到拜倫等人的啟發，開始執筆創作《科學怪人》（Frankenstein），也就是人造生物殺死造物主的故事。這時距離〈魘夢〉的誕生已經過了三十六年。

就彷彿被細線牽引著一般，魘夢、法國大革命、人造生物、怪物經過這些鮮血淋漓的發展階段，一步步地化為更大的怪物，代代流傳下去。

講述在帝歐達地別墅所發生故事的電影《歌德夜譚》[12]，也是可怕得如同魘夢一般。拜倫在他的別墅裡掛著這幅〈魘夢〉，畫中的夢魔在這裡也同樣會入侵現實世界。

與此同時，瑪麗做了一個雪萊和她所生的孩子們接二連三死去的夢，她預感到這是一個預知夢，夢中的事情以後全都會實際發生，因此害怕得發抖。雖然這裡菲斯利和沃斯通克拉夫特沒有登場，但他們的影子依然存在於此。

編注12：《歌德夜譚》（Gothic, 1986）為英國怪咖導演肯羅素（Ken Russell）的作品，敘述恐怖科幻文學史上最重要的一場聚會，拜倫、雪萊、雪萊夫人和波里杜利齊聚一堂競寫恐怖故事。

順帶一提，關於「恐怖是什麼」這個問題，兩位詩人分別留下了完全不同的回答。

雪萊說：「恐怖不過是人類想像出來的東西而已。」如果用〈噩夢〉來說的話，應該就是說坐在女性肚子上的夢魘和探頭進來的馬，都只不過是睡著的女性所生出來的幻想而已。

然而，拜倫是這麼說的：「恐怖是人類出現在這世界之前就存在著，在人類滅絕之後也依然存留於這裡的。」

沒有這句話，就說不上浪漫了。

拜倫還曾說：「恐怖中帶有異樣的美。一個美女保持原樣也很美，但是如果她身上還有一絲鮮血就更美了。」若我們試著在〈噩夢〉中所畫的後仰著的女性嘴角上，加上一抹紅色的話……

啊，確實如此！

13.

〈憤怒的美狄亞〉

————

德拉克洛瓦

Medea ——————— Delacroix

date. | 1838年　media. | 油畫　dimensions. | 260cmx165cm　location. | 里爾市立美術館

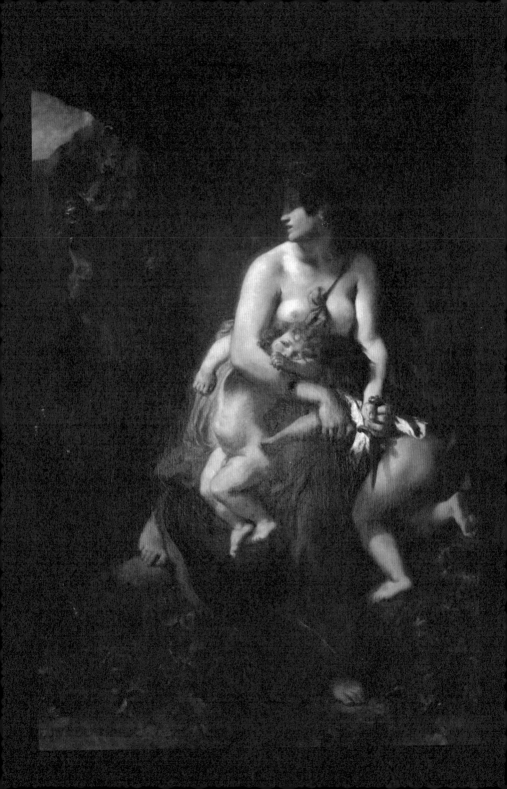

如果在完全不了解事實的情況下看這幅畫的話，大部分的人可能會這麼想：從某人的魔掌下逃到森林裡的女性，回頭對著逼近的敵人怒視，一旦衝突不可避免，就要靠自己來保護孩子，因此重新握緊了手中的短劍……

這情節也不是完全錯誤，只不過後半部是錯誤的。

她不是要保護自己的孩子，
而是要殺害他們！

美狄亞（Medea）公主的故事講述了一個值得同情的被害者，搖身一變成為復仇鬼，繼而發出強烈的反擊，在詭異中潛藏了可怕的真實。正因為如此，歐里庇得斯的希臘悲劇《美狄亞》雖然是西元前五世紀的作品，但讀起來並沒有任何的古老感吧。

這個故事是由海外遠征開始的。希臘的英雄傑森（Jason）率領希臘史上最出色的英雄們搭乘阿爾戈號，來到黑海東岸的科爾喀斯奪取金羊毛。科爾喀斯和侵略者之間爆發了戰鬥，然而美狄亞對傑森一見鍾情，不但用魔法救了他的性命，還背叛

了自己的祖國和父王，和他私奔到了希臘（當時還不允許跨國結婚）。

他們生了兩個孩子之後，傑森開始厭倦美狄亞了。而且他還得到了克瑞翁國王的女兒的青睞，想和她結婚以飛黃騰達，於是他向美狄亞提出分手。克瑞翁國王也利用權勢，威脅逼迫美狄亞離開他的國家。遭遇到如此過分對待的美狄亞雖然心中怒火熊熊，卻仍假裝一副溫良恭順的樣子，以餞別禮之名送了新娘一件袍子和頭冠；然而袍子裡已經施了劇毒，頭冠也是一戴上就會噴火。新娘開心地穿上袍子之後，毒性發作，和前來救助她的克瑞翁國王一同痛苦死去。震驚的傑森帶著僕人，匆忙跑去抓捕美狄亞。

據德拉克洛瓦所說，這幅作品描繪的是，
傑森快到達這裡之前，美狄亞的樣子。

背景似乎是一個洞穴，上半部岩盤投下的陰影，正好讓美狄亞的眼睛處如同戴了墨鏡一般陰暗，乍看還看不清她的表情（畫家的安排實在十分巧妙）。然而只要仔細看，無論是她張大的瞳孔還是充血的眼白，都顯示她已經被逼迫到異常的境

界，當下的精神狀況距離發狂只有一步之遙。她的側臉容貌端正，使得那種不平衡感更加強烈。

畫家極力減少所使用的色彩，背景一片黑暗，這令雪白的肌膚和鮮紅的衣物看起來更加鮮豔，所有的視線都集中在畫面中間這群人身上。令人呼吸困難的緊迫感，給人馬上就要發生可怕事情的預感。

對於孩子們被母親用壯實的手臂胡亂地抱著，痛苦掙扎的樣子被描繪得極其寫實，除了「精彩」之外，找不到更合適的形容詞，甚至會感覺他們還在眼前不停地動。

與孩子們的「動」相比，美狄亞乍看很「靜」，但這又是德拉克洛瓦手法的精妙之處，再仔細一看，踩著岩石的兩腳顯示腰扭動的瞬間，裝飾著髮籃的黑色長髮在黑暗中紛飛，閃光的耳墜——正如她沸騰的內心——劇烈地搖晃著。美狄亞此刻正要轉過身去。她的耳邊畫著金色的點，彷彿正是金光留下的殘影。

兩個孩子的眼睛也令人印象深刻。有著金色捲髮的孩子兩眼充滿淚水，黑髮孩子的臉被陰影籠罩著很難看清楚，但仔細看就能注意到他的視線正對著我們這些觀者。他直直地緊盯著我們，彷彿是在尋求救贖，又彷彿是在責備無力的我們。這兩個孩子一定是知道自己將會被母親所殺的命運。

孩子被母親胡亂抱著十分痛苦。

美狄亞直到最後都在對孩子的愛和對丈夫的仇恨之間痛苦掙扎，但是最終憤怒還是戰勝了理性。歐里庇得斯為這個瞬間的美狄亞寫了這樣一段獨白：「多麼柔嫩的肌膚，多麼甜蜜的呼吸……我也清楚，自己接下來要做多麼殘酷的事情。但是這高漲的憤怒之情實在太過強烈。」

在眾多的美狄亞畫像之中，應該沒有比德拉克洛瓦更加完美地做到描繪美狄亞決心殺害親生孩子的前一刻，並能將歐里庇得斯的精華完美地呈現在畫面上了。

當傑森趕到的時候，一切都已經結束了。

美狄亞坐在飛龍拉著的車上，將孩子的屍體展示給他看，並且丟下一句話——「你這忘恩負義的東西，把人踐踏在腳下，還打算和別的女人幸福生活，想都別想。孩子們會死都是你的錯！」之後，留下跪地哀歎的傑森飛向遠方……

歐里庇得斯寫到這裡就停筆了。他對任何一個登場人物，以及不合理至極的結局，都不會進行任何批判和責備，這裡有男人的變心，女人的嫉妒，第三者的介入，愛情化為了憎惡，精心策劃的復仇，並且還有可憐的犧牲者。這一切都彷彿在

用黃金做成劍柄的短劍是如此銳利，散發著不祥的氣息。

訴說，這是一齣超越善惡的衡量標準、人類感情所造成的慘劇，因此已經無力判斷。

當然讀者是會受到衝擊的。就如同無法振作的傑森一樣，陷入茫然若失之中。以正常的想法來看，應該會覺得「也不用做得那麼絕吧」。一開始，讀者都會同情被當作墊腳石的美狄亞，希望給予忘恩負義的傑森應有的懲罰，然而看到如此激烈的報復之後，都不知道哪一方才是正確的了。

美狄亞的故事還有另一個面向。也就是她對於傑森和他國家的人民來說，是完全的「外人」（而且從希臘的角度來看，還是非文明國家出身的人）。美狄亞精通「魔法」這個設定背後，有著人們對於異國女性無意識的不安和恐懼，她背叛國家也不覺得內疚這一點，則使他們覺得她與本國女性不同，無法消除對她的蔑視。不斷重複《蝴蝶夫人》以及《西貢小姐》的悲劇，與美狄亞的故事之間，本質也是相同的。

史上有名的瑪麗·安東妮也是一樣，革命前夕之際，人們給予她的是「奧地利女人」這個稱呼。不知是不是有什麼陰錯陽差，她的婚禮會場上裝飾著畫有〈美狄亞〉中淒慘殺人場景的棉織掛毯，這可以作為歷史中可怕的預兆來大書特書吧。

對於傑森來說，一開始美狄亞充滿異國風情的魅力。在異國他鄉，他更覺得一

切都很稀罕新奇。然而一旦將她帶回自己的祖國，就如同從極其雅致的靜室中，帶了一朵花到凡爾賽宮的鏡廳一般，她就無法再散發原本的靈氣了。對於傑森而言，說不定反而覺得自己才是被背叛的那一方。我們也不能一味責備他，如果傑森留在美狄亞的國家裡，也許變心的就是美狄亞了。

但即使如此，也無法減輕傑森犯下的罪。無論是作為公主還是身為女人，其自尊心都被無情地踐踏，美狄亞堅決不饒恕他，並且策劃出這次比將他四分五裂還要殘酷的復仇，我們也是可以理解她的心情。被擊垮的傑森，從今以後必然只能以生不如死的狀態，懷抱著悔恨以及對美狄亞的憎惡度過餘生，而這正是美狄亞所要做到的復仇，哪怕她的心也在滴血。

如果這個故事的結局是美狄亞殺了傑森，而孩子們得救的話，讀者一定很快就會把女主角的名字忘個一乾二淨。

極其激烈的報復手段，是由美狄亞這稀世的個性決定的，因此，其他的個性也有其復仇奇談。

比如，在鶴屋南北[13]的《東海道四谷怪談》中，阿岩活著的時候沒能報復和傑森一樣殘忍對待自己的伊右衛門。在死後她終於有了更強的力量，不是用憤怒，而是用怨念咒殺了他。只能化為怨靈來叨念「我好恨啊，伊右衛門殿下」的復仇，和痛

編注13：鶴屋南北是歌舞伎歷史初期相當重要的劇作家，奠定了早期歌舞伎劇本的基石，《東海道四谷怪談》出自於擁有「東方莎士比亞」之稱的第四代鶴屋南北。

罵、嘲笑對方：「都是你的錯！」

死後的復仇，差別竟然如此之大。不過，對於男性來說，可能無論哪一種復仇

都很可怕⋯⋯

歐仁・德拉克洛瓦（Eugène Delacroix, 1798-1863）

德拉克洛瓦，以強烈的色彩和激烈的風格，被稱為浪漫主義的先鋒。高更稱他

為「野獸」，極度讚美他「是他野獸的本能讓他創作出如此絕妙的畫作」。

里爾市立美術館館藏的這幅〈憤怒的美狄亞〉是原版。羅浮宮美術館收藏的則

是他晚年將這幅畫縮到幾乎一半大小的複製品。兩者的區別在於，在畫面左下方，

前者寫著大寫的簽名以及一八三八年的年份；而後者則是寫著除了首個字母之外都

是小寫的簽名，和一八六二年的年份。

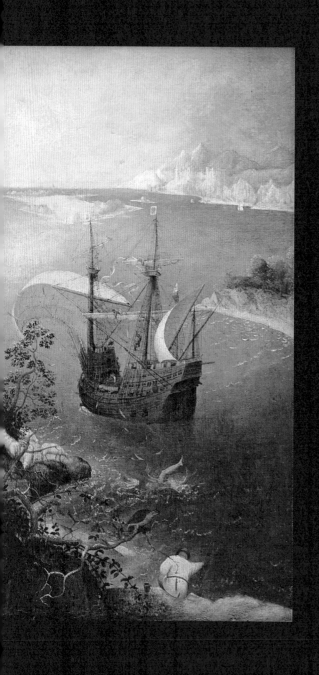

〈伊卡洛斯的墜落〉

——布勒哲爾（傳）

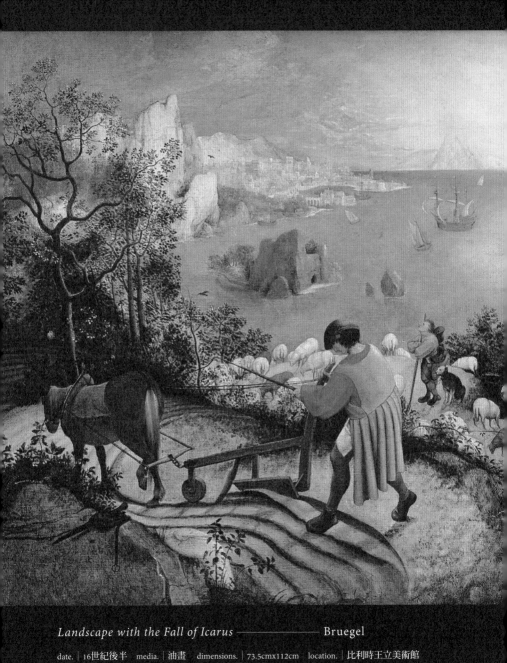

Landscape with the Fall of Icarus ——————— Bruegel

date. | 16世紀後半　media. | 油畫　dimensions. | 73.5cmx112cm　location. | 比利時王立美術館

水平線處夕陽西斜，

壯麗的海灣風景盡收這張全景圖中。

前景的農田，中景前行的帆船，遠景處朦朧的山脈、都市、海港，這種將觀看每一部分的視角都巧妙錯開的手法，給人帶來了錯覺，因而更增強這幅畫的宏大感。

描繪遠處的風景時用高處視角，船是從正面視角，牧羊人是從他旁邊的視角，最前面的農夫則是以他附近的斜上方視角來描繪，增大了整體的距離感。我們能夠真實地感受到，地球是圓的，世界則廣闊得一望無際。

這是法蘭德斯秋天傍晚的風景。光滑的水面倒映著夕陽，幾艘船在水面上漂浮。不對，這個狀態不是「漂浮」這個詞所形容的這麼閒適。雖然畫面上沒有畫出驚濤駭浪，然而小船的船體大幅傾斜，大船（看起來就像軍艦）的帆迎風鼓脹，船員登上帆杆正在收帆，應該是遇到了相當強的風吧。

與海上相比，陸地上不知為何格外安穩，完全感覺不到任何空氣的流動。山丘斜面上生長的樹葉十分安靜，農夫的帽子絲毫沒有要被吹飛的跡象，衣角也無力地下垂著，沒有搖晃，這就是讓人感到一絲不尋常的原因。

岸邊有一群胖嘟嘟的羊在吃草。牧羊人抱著長杖倚靠在上面，交叉著雙腳，呆呆地看向天空。他旁邊的牧羊犬看上去老實又可靠，但視線卻朝著和飼主不同的方向。牠們望的方向沒有任何特別的東西，因此牠們的存在感很薄弱。

畫中最吸睛的就是農夫。他一手牽著馬，一手握著犁，一心一意地翻著泥土。身上穿的衣服看起來並不適合做農活，但那顯眼的「紅」讓畫面瞬間具有焦點，更顯華美，並且這大片的「紅」又將觀者的視線巧妙地誘導到了另一小片「紅」上面。

那就是農夫右下方在岸邊專心釣魚的男人，他帽子下面纏著布的「紅」。如果不是同色相互映襯的話，這個毫不起眼、幾乎融入背景之中的釣魚人背影，很容易就會被忽略。藉由「紅」的效果再移開視線，可以看到就在他旁邊，好像有什麼不尋常的東西……

直到這裡，我們才終於看懂這幅畫的標題。在釣魚人的眼睛和鼻子前方，波浪泛著散亂泡沫，有兩條赤裸的腿在不斷地亂動掙扎，身體已經完全沒入大海，周圍漂浮著散亂的翅膀殘骸。

農夫的上半身和腳尖的方向，以及自身和馬的前進方向都不一致，不由得令人擔心他能不能耕種成功。

這正是墜落的伊卡洛斯最後的景象。

根據奧維德的《變形記》（Metamorphoseon）中的記載，這個故事是這樣的——

被稱為天才的一代名匠代達羅斯，和兒子伊卡洛斯一起被囚禁在克里特島的高塔上。他們為了逃出生天，一直在研究鳥類的飛行，終於製作完成了兩對鳥的翅膀。他們把羽毛收集起來，中間用繩子捆住，在末端用蠟封牢折彎，做的和真的翅膀一模一樣。他替伊卡洛斯戴上翅膀，並特地囑咐他：

「一定要在適度的高度飛行。飛得太低的話，翅膀會被海水打濕變重，太高又會被太陽的火燒到。」

就這樣，這對父子開始飛翔了。地上有拿著釣魚竿的漁夫，拿著手杖的牧羊人，還有拿著犁的農夫，他們都抬頭看著父子兩人，驚歎兩人明明不是神卻可以在空中飛翔。

伊卡洛斯剛開始時很聽父親的話跟在他身後，然而他漸漸無法控制自己對天空的憧憬，同時也受自己年輕的冒險心所驅使。他飛向高空，結果太陽的熱度融化了翅膀的蠟，但待他發現時為時已晚。他一頭栽入了海裡，後來這片海就以他的名字被命名為伊卡利亞海。

之後，代達羅斯一邊埋葬兒子一邊悲歎著的時候，山鶉（鷓鴣）就在他旁邊如同嘲笑他一般，不停地喧鬧鳴叫。實際上代達羅斯曾經由於嫉妒，將自己的外甥塔羅斯從陡峭的岸邊推了下去。但塔羅斯落下的時候被女神雅典娜接住，並讓他變成了一隻山鶉。也就是說，這隻鳥正在爲仇人的兒子之死而高歌。傳說山鶉飛不高，就是因爲當年被推下岸邊時的恐怖記憶作祟。

就這樣，神話講述了一個名叫代達羅斯的父親，
由於讓外甥墜落而死遭到報應，
以至於深愛的兒子也墜落而死的故事。

然而人們心中印象最深刻的，不是罪惡的代達羅斯，更不是被他嫉妒並且殺害的可憐外甥塔羅斯，而是被年輕的好奇心所驅使，追求更高的成就而燃燒自己年輕生命的伊卡洛斯。

伊卡洛斯在爲數眾多的繪畫、歌曲、詩歌中都登場過。有的是要表現夢想能像鳥兒一樣飛翔，是人類永遠的憧憬；有的則是對違逆自然（＝神明）的大不敬行爲

敲響警鐘；有的是對於無盡求知欲的讚歌，其中隱喻著年輕的理想、年輕的愚昧、崇高理想所受到的挫折、沒有實力的空想、墜落的噩夢，以及打破禁忌追求進步……

再回到本作，這裡並沒有畫代達羅斯（雖然畫父子一起的情況也並不少見）。見證釣魚人左後方的樹枝上，停著一隻大山鶉，彷彿是為了取代代達羅斯的位置。見證了伊卡洛斯之死後，這隻鳥就成了讓人想起代達羅斯的罪與罰的形象。此外，神話中出現的農夫、牧羊人和漁夫，都分別拿著犁、手杖和釣魚竿在這裡出場了。明明是難得的出場機會，這三人卻完全沒仰望飛翔的父子，感歎他們如神一般。

農夫在全心全意地耕種農田，一直看著土地；牧羊人雖然望著天空，卻和伊卡洛斯是反方向，正是心不在焉的狀態；至於漁夫，明明一齣悲劇就要在眼前上演，但彷彿是正有魚咬鈎一般，他伸長著右臂，即使有人從天上掉下來濺起一片水花，也一副事不關己的樣子。帆船上也有好幾個人，但他們或捲起船帆，或往桅杆上爬，都在各忙各的事。

這真是一副奇特的景象。

有種說法，說畫家將得意忘形的伊卡洛斯當成了笑話。他是為了讚美認真從事自己的工作的人們，藉此與不遵守自然法則的伊卡洛斯形成鮮明對比。還有的說法是，畫家藉由畫面呈現了這個地區的一句諺語：「人死犁不停」。

無論如何，了解伊卡洛斯神話的人在看到這幅畫時，首先感受到的是眼前的光景格外異常這點吧。在如此明亮的室外，有許多人在場的情況下，有人慘叫著從空中掉下來，卻沒有任何人注意。明明不是看不到，但是卻不去看，明明看見了，卻當作沒看見。而且他是掉進海裡，一定會有巨大的水聲和水花出現，但周圍的人還是一副太平盛世的狀態，實在是一幅不容輕視的恐怖之作。

本作的伊卡洛斯和神話所講述的不同，從一開始就沒有任何觀眾。

然而他還是被野心所驅使，靠近太陽，最終自取滅亡。然而就連他誇張的死法也沒有任何人關心，他就這樣沉入大海之中。我們簡直無法想像，大海中還有多少這樣冒險者的屍骨，還有多少無法實現的夢想被埋葬於這裡。

也許對於可悲的凡人們來說，就算眼前發生了重大的事情，他們可能也無法精準掌握。越是從前未曾發生過的事，越不會注意到。只要人類一直認為自己無法飛上天空，就絕不會想飛，也不會產生「製造能夠飛行的機器」這種想法，就算看到

站在觀者的角度來看，如果沒告訴我們，可能也不會注意到沉在水中的伊卡洛斯的腿。

實際飛起來的人，也只認為不過是看錯了而已。

無法理解的事物，就等於不存在。農夫、牧羊人和漁夫可能實際上都看到了伊卡洛斯翅膀散落後，一邊喊著一邊從空中垂直落下的樣子，雖然他們看到了，但是他們的常識瞬間就否定了這個景象，在心裡想著「人不可能會飛」這個事實，然後就又回去做自己的活了。

還是說，他們其實是故意不去看呢？

當時的法蘭德斯正在西班牙哈布斯堡王朝的壓制下痛苦喘息。敢挑戰太陽王腓力二世的人都會被處死，還有幫助他們的人，甚至連為他們加油歡呼的人都將被處以嚴屬的制裁。因此，對世事不聞不問才是唯一的生存之道。

若帶著這種想法重新看一遍這幅畫，就會覺得農夫、牧羊人和漁夫其實都在拚命閉著眼睛，塞住耳朵。

今天也有一個因憂國而反抗西班牙的勇敢男人，潰敗在西班牙的武力之下，慘叫著被奪去性命。人們心中雖然充滿了悲痛，然而一旦將這種感情寫在臉上，恐怕

就會有災禍降臨在自己身上，於是只能假裝沉浸在自己的工作中⋯⋯

本作長年以來都被當作彼得‧布勒哲爾的親筆作品。然而就如同前面所說，農夫的腳的方向、衣服毫無亮點的畫法，以及帆船輪廓的模糊感等，在某些地方還有一些疑點。

二〇〇二年，收藏這幅畫的比利時王立美術館在舉辦「布勒哲爾工作坊展」時，在這幅畫的作者欄處加了一個問號，變成「彼得‧布勒哲爾（？）」，幾乎是承認這幅畫的作者另有他人。二〇〇六年在日本展示的時候也用了同樣的形式。

希望有一天我們能夠發現傳說中的真正作者。

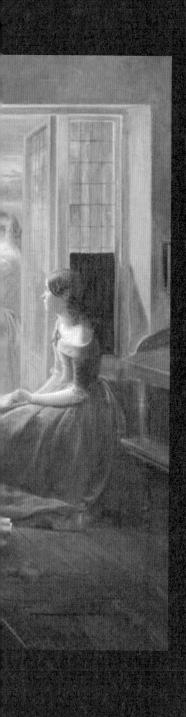

〈可憐的老師〉
——雷德格瑞夫

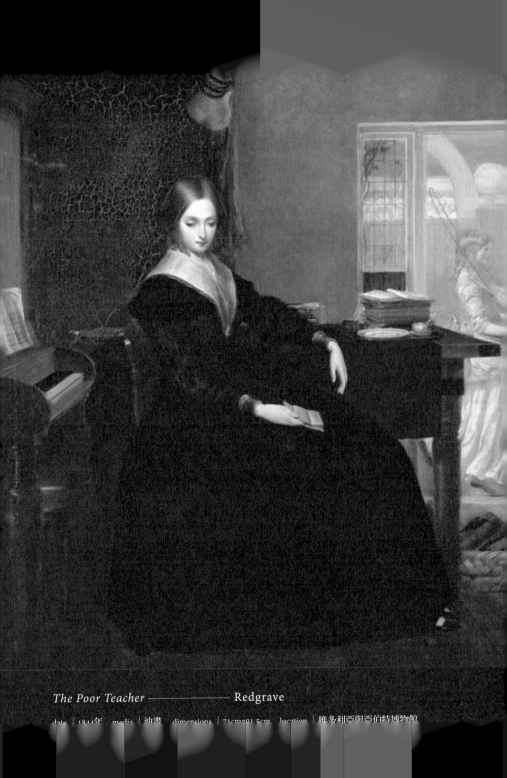

The Poor Teacher —————— Redgrave

date｜1844年　media｜油畫　dimensions｜71cmx91.5cm　location｜維多利亞與亞伯特博物館

這是英國最擅長的「故事畫」。要說它的風格類似插畫，並且太過感傷，倒也無法反駁，然而女主角深具氣質的容顏，以及夾雜悲傷和斷念的表情，讓人印象深刻。

後景中的少女們正在快樂地跳繩玩耍。與那裡的明亮寬敞相比，「可憐的老師」所在的前景十分陰暗寂寞。這個沒有陽光照耀的地方正是她目前的境遇。

她哪一點讓人感覺「可憐」呢？

她的手肘無力地搭在書桌上，左手下垂，這成了一個指示箭頭，引導觀者看向她的右手，準確來說應該是右手拿著的紙片。那是一封寫了密密麻麻兩、三頁文字的書信，信紙黑色的邊緣顯示出那是一封訃聞。在信的開頭處勉強看得出「致我親愛的孩子」的字眼。這是父母寫給她的信，一定是她重要的人去世了。她身上穿著如黑夜一般的黑色長裙實際上是喪服。

她不去參加葬禮嗎？畫面左邊的鋼琴上擺著翻開的樂譜，是一首名為《我甜蜜的家》（Home, Sweet Home）的曲子。她是想回去的，但是卻回不去。因此起碼身著喪

服，在午後的休息時間——可以看到書桌上有紅茶杯，以及還沒有動過盛著餅乾的盤子——她重讀書信，強忍眼淚……

原來是這樣，還真是可憐。

對於這位如同枯萎花朵般的老師，作為學生的少女們完全沒有露出任何同情之意，也令殘酷倍增。

然而，畫裡所包含的意義只有這些嗎？

這裡說的「老師」（Teacher）其實指的是「家庭教師」（governess），雖然字典上只簡單地定義為「住在雇主家的家庭教師」，但是在歷史上有著更加複雜嚴密的定義。總之就是「住在雇主家，教育上流階層的子女，並且本人也一定是淑女的家庭教師。」這個說法應該比較符合實際情況。

然而「淑女」究竟是什麼，又是一大問題。大致上可定義為出身於中流以上、甚至上流階層，懂得符合身分的說話方式和禮法（階級社會的各個階層之間區別很大），受過高等教育等，然而最根本的大前提是「不用工作」。當時女性去工作會

受到蔑視，根本輪不到爭論「職業無貴賤」這個問題。這麼說的話，家庭教師到底能不能被稱為「淑女」呢？

如果是「真正的」淑女的話，就應該有父親的財產支撐，之後與同階層的男性結婚，接下來靠丈夫的財產生活，所以並不需要工作。如果在工作的話，那一定是家裡很早就出現變故，由於父親死去（當時女性沒有繼承權）或者破產，沒有了嫁妝，因此找不到結婚對象。

生為淑女，以淑女的身分長大，但卻沒有能過完淑女一生的女性，她們就算再怎麼被諷刺「不像話」，為了活著也只能工作，有時甚至還要肩負起養活母親和弟妹們的重任。在十九世紀要說勉強可以被稱為淑女的工作的，就只有女校的教師或者家庭教師而已。

總之，家庭教師就是「落魄的貴族小姐」。

只要一說家庭教師就會被人感歎「可憐」就是這個原因。家庭教師處在一個教育淑女，而自己卻不是完全淑女的狀況，自尊心被嚴重傷害。一旦活在這種陰影之

畫中的女教師想到自己之前的家庭教師時，一定會沉浸於不同的感慨之中。

下，就幾乎沒有翻身的機會了。同階層的男人不願和家庭教師這樣「墮落」的女性結婚，然而她們自己又害怕和低階層的男性結婚。家庭教師無處可去，就這樣生活在階級社會這個僵硬的制度夾縫中，無法動彈。

在家庭教師還十分稀缺的十八世紀，她們仍受到了一定的尊敬。然而當時代前進到這幅畫創作的年代，也就是十九世紀維多利亞王朝時代之後，男性們紛紛移民新大陸，導致男女的人口比例失衡，中產階級以上男性的晚婚傾向，以及未婚女性學歷的提高等種種問題重疊在一起，家庭教師供大於求，工作條件嚴重惡化。

當工資降低，雇用家庭教師變得更加廉價之後，非上流階級的人為了顯示身分也開始雇用家庭教師，家庭教師的地位理所當然地下降了。她們本來的任務是教授孩子們法語、歷史、音樂、繪畫等文化修養，但現在還要被迫從事針線活和保姆工作。本作的女主角的腳邊也畫著一個紅色的毛線團，還有裝著毛衣針的籃子，這表示她上完課後還得做織毛衣和縫紉的差事。

被迫去做這些原本應該屬於僕人的工作，又給家庭教師增添了新的煩惱，那就是和僕人的衝突。本來家庭教師就要一直承受周圍人異樣的眼光，為了拚命保住自己的矜持，一直在態度上顯示自己和下層的傭人不同。這招致了其他人的反感，也因此受到欺凌，然而這次則是徹底侵犯了僕人的領域，成了主人和僕人都被蔑視的

對象。

這就像是蝙蝠一樣。一半是像鳥一樣會飛，一半是哺乳動物的蝙蝠，只能成為一個孤獨的不合群的物種。

只要拉孩子們做同伴就好了嗎？確實，如果遇上一些好孩子，可能多少會得到些許安慰。然而太受孩子們歡迎的話，就會招來母親的嫉妒，所以不得不小心注意。而且孩子們是會成長的，長大之後就不再需要家庭教師，她們就會被解雇。就這樣，她們得不停進出各式各樣的家庭。

要找工作不能太年輕也不能太老，而且美貌的家庭教師是最受人防備的。對於女主人來說，她們絕對不願特意把年輕美女放進自己家，破壞家庭的穩定。萬一丈夫迷上新任的家庭教師，或者青春期的兒子落入情網就糟糕了，這樣的例子在現實中還挺多的。

家庭教師在小說中出現的次數比繪畫中要多。

亨利‧詹姆斯的懸疑小說《豪門幽魂》（*The Turn of the Screw*）中的主角就是家庭

教師。她懷著對雇主祕密的戀慕之情，爲了照顧他年幼的侄子和侄女，搬到了他鄉下荒涼可怕的宅子裡。然而那裡總有亡靈出沒，想把孩子們拖入邪路。雖然她拚命阻止，但是宅子裡的僕人們沒有一個人相信她說的話。到底是真有亡靈存在，還是這不過是她的妄想呢……了解家庭教師的孤獨和痛苦的人，和不了解的人，兩者對於這部小說的感覺應該是截然不同吧。

珍・奧斯汀的《愛瑪》（Emma）中登場的家庭教師，在照顧了女主角愛瑪十六年之後，總算幸運地嫁了一個雖然年紀比自己大很多，卻家境富裕的人做第二任妻子。她十分滿足於找到金龜婿的婚姻，然而愛瑪的父親卻沒有意識到，還真心認爲與其結婚，她還不如在自己家做家庭教師更幸福。奧斯汀冷靜的文筆尖銳地指出了他的愚蠢之處。

柯南・道爾的《夏洛克・福爾摩斯》系列中，有六位前家庭教師登場，其中一位是《四個簽名》（The Sign of Four）的女主角瑪麗，福爾摩斯的助手華生對她一見鍾情，後來兩人結婚；威廉・梅克比斯・薩克萊（William Makepeace Thackeray）的《浮華世界》（Vanity Fair）中的惡女蓓琪是使用她令人拍手稱快的熟練手腕，將她的雇主與她兒子一同攻陷；夏洛特・勃朗特的《簡愛》中，身爲家庭教師的簡愛也和雇主結婚了。作者勃朗特自己也曾經在很多家庭當過家庭教師，然而她的結婚對

象不是小說中的大資本家，而是當地的貧窮副牧師。

接下來要說的，和小說以及英國都無關。同時期波蘭曾經有位美麗的家庭教師，她由於父親事業失敗而不得不輟學，從事這份收入微薄的工作，但是以她無比的魅力和聰敏的知性，打動了她所在家庭中的大兒子，和他談戀愛。她相信了對方一定會娶她為妻的誓言，等了好幾年卻以失戀收場，還曾經一度想自殺，最後辭去做了六年的家庭教師工作，來到巴黎刻苦學習、持續研究。這位女性正是兩次獲得諾貝爾獎的瑪麗・居禮（作為家庭教師的她，可以說是空前絕後的例子了）。

我們再回到這幅畫上。身穿黑衣的這位女性年輕又美麗。變幻無常的命運就像是隨手移動棋子一般，把她從陽光下移到了陰影處。幾年前，她應該和那些無憂無慮跳繩的孩子們一樣，也跟自己家裡以前的家庭教師一樣吧。

可憐的老師和開朗的學生之間，還有一位少女。她坐在室內和陽臺之間，用憂鬱的表情看著外面。我們可以看到她正翻開一本算是家庭教師必備的書，所以明顯不屬於明朗的那一邊。這個孩子是誰呢？是貧窮親戚的孩子呢？還是身著喪服的女主角曾經的身影呢？可怕的是，明與暗之間，只有一步之遙。

理查・雷德格瑞夫（Richard Redgrave, 1804-1888）

他的兩個妹妹也曾經是家庭教師。他的作品經常描繪女工和未婚母親之類，屬於社會弱勢群體的女性。和這幅〈可憐的老師〉發表幾乎同一時間，倫敦設立了家庭教師後援協會。雷德格瑞夫的其中一個妹妹去世後，甚至將兩千英鎊（幾乎相當於兩年的工資）遺贈給這個協會。

出現在可憐的老師和開朗的學生之間的少女，身分成謎。

16.

《聖母子》（默倫雙聯祭畫）————富凱

Virgin and Child Surrounded by Angels, Right Wing of the Diptych
————Fouquet

date. | 1420-1480年左右 media. | 油畫 dimensions. | 95mx86m location. | 比利時安特衛普王立美術館

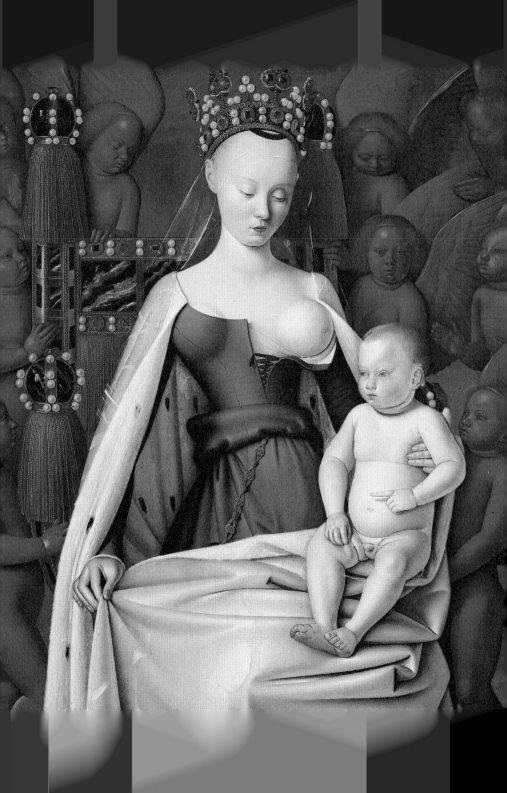

異想天開的上色方式，形式上的不尋常感，彷彿打磨過的陶器的肌膚和低垂的視線，在令人毛骨悚然的同時，還醞釀出一種奇妙的色情感，創造出了這位讓人過目不忘的世俗瑪利亞。

歐洲中世紀歷史研究者的泰斗約翰‧赫伊津哈（Johan Huizinga）將這幅畫評論為「充滿著無神論並且帶有頹廢的氣息」。

確實如此，應該沒有人想要敬拜這幅聖母子像吧⋯⋯

瑪利亞背後眾多的羽翼天使們，全身都被塗著紅色或藍色，以現代的眼光來看會覺得十分奇怪。這是因為在瑪利亞戴冠時，從天而降的天使們有熾天使和智天使，熾天使是紅色，智天使則是藍色。然而，無論是熾天使還是智天使，一般情況下，本來都會被描繪為長著長翅膀的形態（這也挺可怕的），很少會是剛塗完油漆還未乾的狀態。再加上他們睜大的雙眼，都濕潤並且閃著光，看起來黏糊糊的。

和天使們同樣不怎麼可愛的幼兒耶穌，眼睛則看向旁邊，左手指著什麼東西。

小小的食指在圓鼓鼓的肚子上有著影子，說明光源是在上方，也就是天上降下了祝

在瑪利亞背後的熾天使和智天使們。

福的聖光。這幅畫本來是一幅雙聯祭畫的右半邊，被分開來的左半邊現在被收藏在其他美術館中，耶穌手指的方向正是左半邊向聖母子祈禱的捐贈者和聖斯德望[14]，並以此來吸引其他人注意那邊。

我們再看皮膚雪白的瑪利亞。她頭戴王冠，頭髮剃光，可能是為了表示她是剃髮之後升天的。微噘的小嘴和圓潤的下巴相互結合，給予她一個純潔無垢的形象。纖細單薄的彎眉，筆挺的鼻樑，豐滿嬌嫩的上眼瞼，彷彿下一刻她就會如同鮮花盛放一般張開雙眼，看向這邊……男性可能會被她的胸部所吸引吧。

無視重力法則的乳房被畫成一個完美的球形，左邊的還算好，右邊的簡直就彷彿是直接長在腋下一般位置古怪。同時兩邊大小迥異，如果是個無法正確把握人體比例的畫家，大概一句「畫得爛」就能打發了，然而看富凱其他的作品也知道這根本不可能，不知道他為什麼要畫成如此脫離現實的樣子。不過話雖如此，不自然的胸部反而吸引了觀者的視線，因此說不定還是他故意為之的。

瑪利亞的纖纖細腰有著現代風格，而豐滿的腹部又渲染著時代色彩。衣服上沒有鈕釦也沒有拉鍊，因此她在餵奶時只能每次都像這樣解開帶子，露出胸部。頭上罩著的面紗，以及椅子的彩穗都被描繪得十分精美。

從奢華的黑斑毛皮披風，以及王冠和寶座上鑲嵌的大量珍珠瑪瑙等寶石就可以

編注14：聖斯德望（Saint Stephen），因維護信仰而被人用石頭砸死，於第一世紀(約於公元三十三年)逝世是教會首位殉道者。

看出，這位模特兒一定出身高貴。那是必然的，因為這位女性是以美貌和知性而聞名的阿涅絲・索蕾（Agnès Sorel）——查理七世的寵妃。

法蘭西瓦盧瓦王朝第五位國王查理七世，
他的人生不知該說是幸運還是不幸。

首先，他的出生是有疑問的（一說他是母親和別人私通所生的孩子），並且排行老三（厄運）。

不過兩位兄長先後早逝，因此他被拔擢為王太子。不久他的父王生病臥床，於是他坐上了攝政之位（幸運）。然而好景不長，他被他的烈女母親所支配，結果爆發了英法戰爭，王位繼承權被敵人奪走（厄

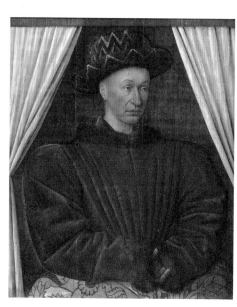

富凱，〈查理七世〉，1445/1452年左右。

運）。這時聖女貞德出現，奇蹟般地上演了一齣逆轉好戲，他終於得以順利即位（大幸運）。但後來他對自己的救命恩人貞德見死不救，結果遭到了報應而窮困潦倒（厄運）。

他的王妃生育很多子女，總算是有了王位繼承人（幸運）。可是他和他的繼承人王太子（後來的路易十一世）處處對立（厄運）。遇到阿涅絲‧索蕾之後，受到她的強烈鼓勵，接二連三地奪回了被英國占領的本國領土，進而得到了「勝利王」的名號（大幸運）。然而，阿涅絲死後不久他就懷憂喪志，由於害怕自己的兒子下毒害他，什麼都不敢吃，結果餓死了。（整體來看他可能是不幸的……）

富凱還留下一幅查理七世的肖像畫。就如同傳言所說的一樣，是個沒精神又軟弱的小個子，一眼看去和常人沒有任何不同。為什麼這樣一個男人，卻每次在遇上命運的轉捩點時，都有強大的女性出現拯救他呢？真是不可思議又十分有趣。

阿涅絲‧索蕾對於查理七世來說，就相當於美貌出眾的聖女貞德再世。

在一四四〇年，瓦盧瓦王朝和英國再次陷入苦戰的時候，阿涅絲‧索蕾華麗地出現在他面前。除了她的父親不過是一個普通士兵之外，人們對她的前半生幾乎一無所知。

有個說法說她二十歲，也有的說她將近三十歲。無論如何，這位絕世美女轉眼

間就當上了查理七世的愛妾，他們的關係之親密令當時的教皇也感歎說：「無論是用餐、就寢還是商議國事，我就從來沒見過國王不帶著她的時候。」

之後她為國王生了三個孩子，而且理所當然的，她便成了宮廷中的時尚指標。

要說是什麼樣的時尚，各位知道了應該會大吃一驚。那就是正如各位在畫中所看到的一樣，長年裸露著胸部。只要她這麼做，那個年代的宮廷女性為了不輸給她而紛紛仿效，傳說教皇對此又抱怨過：「光天化日之下在教堂裡祖胸露乳像什麼樣子啊！」

而且說到阿涅絲，她還是第一個把鑽石戴在身上的女人，之前只有男人才能佩戴，這也證明了她是過著多麼奢華的生活。鑽石直到十八世紀前半葉產量都很低，在歐洲幾乎買不到，可以說是極為稀有之物。

從她將國王用來炫耀財力的寶石當作自己的首飾這一點，就可以明白她有多大的權力，這也是阿涅絲被稱為第一個王室情婦的理由。眾多的愛妾中僅有一人能被選為王室情婦，在宮殿中可以有一個自己的房間，全部的支出都由國庫負擔，只要國王還活著，身分就都能得到保障。宮廷中地位最高的女性名義上是王后，但其實是這個王室情婦。

阿涅絲雖然窮奢極欲，但除此之外她還積極參與政治。就如同教皇所說的一

般，她作為國王事實上的重臣，和國王一起出席各種政務場合，建議他增加軍費，擊退英軍，並且還共赴戰場。由於國王對她言聽計從，因此宮廷中自然就結成了以王太子為中心的反阿涅絲派。最終她在懷著第四個孩子的時候突然死亡，據說原因是被下了砒霜。

被下毒的類似情節，我們是不是常在哪裡聽過？

是的，就和嘉百麗‧戴斯特雷（Gabrielle d'Estrées，參見《膽小別看畫II》〈嘉百麗與姊妹〉）一模一樣。阿涅絲比嘉百麗早了一百五十年，歷史總是隨著時間的流逝而不斷重演。

本作是在阿涅絲死後不久創作的，這麼想的話，就能感受到天使們似乎是正在將椅子連她一起抬上天堂。

二〇〇五年，法國研究者為了解明阿涅絲之死的真相而分析了她的遺骨，然而並沒有驗出砒霜，反而發現了高濃度的水銀，於是宣布她是死於水銀中毒。

難就難在這是無法斷定的。因為我們從富凱的畫中可以看出，潔白如雪的肌膚

一直是阿涅絲的驕傲，而這白皙是從何而來的呢？就是「水銀」。確切地說，是含水銀的化妝品。

由於水銀有漂白作用，有助於保持肌膚白皙，因此她每天都拿來塗抹全身。水銀雖然能消除雀斑和色斑，但其實相當於燒掉了皮膚的表皮，長年使用水銀會破壞皮下組織，滲入體內，引起慢性水銀中毒，並造成肝臟和腎臟的損害。阿涅絲的死也許是她自己造成的。

莫名死亡的女性中，因為化妝品而死的應該不少吧。

列舉一下當年化妝品中用到的成分，簡直看上去就是恐怖故事。

應用最多的就是水銀，其他還有鉛白、明礬水、硫酸、雌黃（天然三硫化二砷）、浮石的粉末、顏料、斑蝥粉（花殼蟲的粉末）、毒人參、食醋、蜜蜂翅膀、蝙蝠血、野豬的腦漿等等。水銀在這之後也繼續被長期使用，還被當作治療梅毒的特效藥（有一說法說莫札特就是因此而死）。

另外，加入鉛白的白粉在江戶時代也害死了不少歌舞伎表演者，還有由於孕婦

幼兒耶穌左手指的方向，其實是放在左側畫作中，向聖母子祈禱的捐贈者和聖斯德望。

使用，導致新生兒出現大腦機能障礙的情況。

然而，到了現代就已經安全了嗎？

可怕的是並不都是如此。直到不久之前的一九六九年，日本才禁止販售添加水
銀（氯化氨基汞調配）的化妝品。現在的美白化妝品放在未來來看，也說不定是添
加了什麼不得了的可怕成分。

尚‧富凱（Jean Fouquet, 1420-1481 以前）

十五世紀法國代表性的畫家富凱，也同時以給作家手稿繪製插畫而聞名。雖然
是一名宮廷畫家，但是生平事蹟不詳。

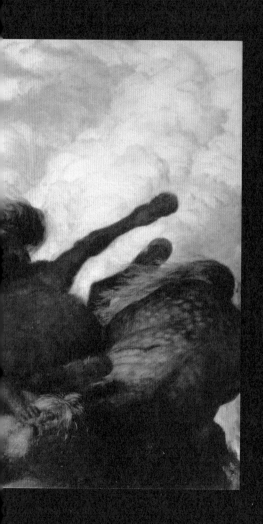

〈牟人馬相爭〉──勃克林

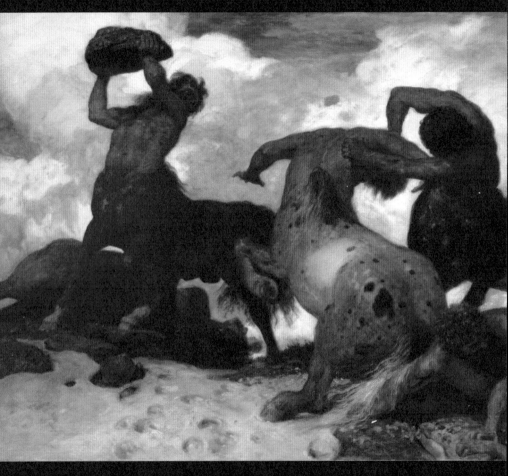

Centaur ———————— Böcklin

date. | 1873年　media. | 油畫　dimensions. | 105cmx195cm　location. | 巴塞爾美術館

在另一個世界的某處，正上演著生死決鬥。

不真實的藍天，如同生物一般翻滾的白雲，光禿禿沒有一棵樹木的岩山，白雪上殘留著無數的蹄印……這裡天空和大地無限接近。

原始的暴力充斥在四周，猙獰的敵意，咆哮，令人暈眩的痛楚，死的恐怖……這些因強烈的興奮而血液逆流的怪物們，正是上半身是人類，而下半身是馬的半人馬。

畫面左邊，有著栗色皮毛的一人（或者該說是一匹馬）正舉起一塊大石頭，馬上就要砸下去。被這東西砸一下的話，可能就要粉身碎骨了吧。在他腳邊已經斷了氣的那個，可能也是被同樣的兇器殺死的。

栗毛所瞄準的，是眼前正在格鬥的兩人中的哪一個呢？是黑色尾巴如同火把的火焰一般，在風中飄舞的那個呢，還是用長著醜陋的斑點背對著我們的那個呢？前者的右手用力壓著對手的脖子，後者則無力地張開雙臂，一副馬上就要摔倒的樣子。栗毛是看到斑點形勢不利想要救他呢，還是與黑尾站在同一方要給斑點最後一擊呢？

石頭要是扔向黑尾，斑點就能反擊，就算栗毛是敵人，以這個姿勢，斑點也可

以用前腳踹栗毛的肚子。雖然馬最大的特技是後踢，但這場戰鬥還是勝負難料。

在眼前，還有兩個人倒在地上扭打在一起。年輕些的那個用右手支撐著身體，左手壓著半人馬老人的臉頰，彷彿要將他的脖子扭斷。白鬍子白頭髮的老半人馬痛苦地張大著嘴，看他右手手指的形狀，好像正打算抓一把雪或石頭，可能是想找機會往對手的眼睛丟去。年輕那一方的馬腿毫無防備地懸在一邊，然而年老的那一方則是以膝蓋跪在地上，這樣站起來的時候應該會更快一些。這一邊也說不上是勝負已分。

由於他們比起單純的人類和單純的馬在肉體條件上都要更占優勢，因此戰鬥方式也很多樣，彼此受到的傷害也更大。

據說原始人懂得向死者獻花的時候，才真正從野獸轉化為人類。

可是這種細膩的感情在這裡絲毫不見，反正爭鬥肯定也只是由一些雞毛蒜皮的小事所引起。他們突然開始吵架，於是暴力相向，殘虐不斷升級，最後演化成互相

左邊的半人馬拿著一塊大石頭，作勢要砸人的樣子。

殘殺的狀況。

畢竟是半人馬，他們粗暴、好色、酗酒，是一種無法抑制自己獸性的野蠻半獸人（雖然也有例外的賢者存在）。

根據希臘神話的記載，半人馬誕生的故事還是頗有意思的——色薩利國王伊克西翁不但不肯支付娶妻時約定好的聘禮，還殺死了因此責備他的老丈人。神明們都對他的暴行感到十分害怕，不知如何彌補伊克西翁的罪行。這時宙斯可憐他，饒恕了他的罪過，並且招待他參加自己的宴會。然而這個忘恩負義的伊克西翁膽大包天，竟然在宴席上看上了宙斯的妻子赫拉，企圖拐走她。

憤怒的宙斯復仇時也費了一番腦筋。首先他用雲捏（？）了一個和赫拉長得一模一樣的生命體矗斐勒。伊克西翁上了當，和矗斐勒交合之後生出了半人馬。（也有說法是伊克西翁和矗斐勒所生的兒子，和母馬交配生了半人馬。）之後宙斯駕著神雷，將他打入了地獄。伊克西翁在地底被綁在燃燒的車輪上，一直不停地永遠旋轉下去。矗斐勒則在神界悲傷地飄浮著，不斷歎息，讓赫拉很厭煩。一個和自己長得一模一樣的雲女在自己附近飄來飄去，而且還要聽她抱怨，任何人都會受不了吧。

於是，就這樣降生到世界上的半人馬不斷繁殖，似乎每一代都會充分繼承伊克

西翁的基因。他們留下的最大軼事，也是宴會上所發生的事情（畢竟宴會、酒和女人是三位一體的）。

巨人族的拉皮斯人（Lapiths）招待半人馬來參加結婚典禮（他們真不該這麼做）。當眾人漸醉的時候，一個半人馬無法抑制自己對新娘的欲望，拉著她的頭髮要把她拖走。看到這個情景的其他半人馬也都開始興奮，各自開始往附近的女性身上騎。因此他們和無法忍受這一屈辱而來阻止他們的拉皮斯人發生了激烈的衝突，餐桌也被打翻，宴會變成了戰場，引發了一場慘烈的大混亂。

奧維德的《變形記》中，詳盡且殘酷地描寫了當時的慘狀。書中說，「臉上的骨頭粉碎，鼻子陷入了嘴裡」、「一顆眼珠被鹿角刺穿，另一顆滑落到鬍鬚上」、「傷口流出來的血被火燒得吱吱作響」等。最後，拉皮斯人對半人馬的戰爭中，正義的一方獲得了勝利，以「文明」可喜可賀地戰勝了「野蠻」告終。之後就再也沒有聽過半人馬英勇善戰的故事了，只是也沒有聽說他們戒酒。

他們的行為就與平常溫和，但是一旦喝了酒就性情大變的那些人一樣吧。本來歐洲人就體質而言很能喝酒，不容易醉，因此他們對在公開場合耍酒瘋的人十分嚴苛，將他們錯亂的舉止視為醜惡的行為，十分蔑視。因此他們認為像半人馬那樣被酒精控制的人都是野獸，這和在酒席上無論做出什麼舉動都能獲得周遭人原諒的日

本可說是大不相同。要是以為無論到哪裡都和日本一樣寬容醉漢，可是會丟人的。

閒話就先說到這裡。

據說半人馬的原型可能是遊牧民族。

第一次遇到遊牧民族的地中海沿岸居民，看到他們人馬一體四處奔跑的樣子之後怕得發抖，於是把他們想成了怪物。

這種說法並不一定只是荒謬的猜想。據傳在遙遠的後世，墨西哥高原上的阿茲克特族人看到騎著馬出現在這裡的西班牙侵略者時，也懷疑他們是半人半獸的怪物。（事實上，從他們毀滅了阿茲克特文明這點來看，就知道他們和半人馬一樣野蠻。）

遊牧民族的戰爭法，總而言之就是沒有步兵，全軍都騎馬作戰。（騎著馬的將軍和步兵站在一起的話，無論如何也不會被看成是半人半獸了吧。）蒙古軍攻打他國的時候，一個士兵帶著好幾匹馬，馬跑累了就馬上再換一匹。由於沒有步兵，因此也不必配合人類的腳步，移動速度一下子就變成了步兵行軍的十倍，這必然在戰

爭中是十分強大的。由此我們就可以想像，大肆暴動的半人馬會帶來多大的威脅。

讓我們回到勃克林的畫。

在將本能毫無保留地暴露出來、互相毆打、互相殘殺的半人馬身邊，有一朵白雲翻湧膨脹。這是生出他們祖先的雲朵矗斐勒嗎？她是看著自己的子孫自相殘殺的悲慘景象，然後像螃蟹一樣吐著悲歎的泡沫嗎？就算如此，半人馬也完全無視。

要嘛殺人，要嘛被殺。

要嘛打倒別人，要嘛被別人打倒。

為了在激烈的戰鬥中存活下來，他們將自己身體活力激發到異常高的程度，用全部感官來感受現在自己活著的時刻。死亡近在咫尺，當恐怖到達頂點的時候，肉體散發的能量會讓肉體超越極限。因為對死亡的恐懼，能量逐漸膨脹，生命發出越發耀眼的光芒，恐怖最終化為祭典。

來看羅馬角鬥士和猛獸死鬥的觀眾們擠滿了競技場，他們都因渴求鮮血而狂熱。不，與其說是血，可能更不如說是他們想感染這兩方賭上自身性命來戰鬥時所

相互殘殺的半人馬旁邊出現一朵異樣的白雲。

散發的強烈能量。觀眾們真正想要的是熊熊燃燒的生命力，在最接近死亡時才燃燒得最旺盛的生命火焰。

因此，不同性別的人看到這幅畫時應該分別會有不同的感想。對大部分的女性（雖然偶爾也有喜歡格鬥技的女性）來說，光看這個毫無意義的暴力畫面就已經很可怕了，只能在心中默默祈禱，要打就請在自己的地盤上打吧，千萬別把別人，特別是體力纖弱的人牽連進來。

然而男性，可能還是為數不少的男性──雖然我也想不出會占多大比例，大概會從半人馬的戰鬥中感受到一種如同祭典上的狂熱感。甚至還有男性美術史學家評論這幅畫「有一種爽快感」。

勃克林自己又是如何呢？人類這種生物只要一不注意，馬上就會落入野獸之列，他恐怕就是為了要表達這個涵義才選擇了這個主題吧。然而在繪畫的過程中，畫中的半人馬膨脹的肌肉和奔放的生命能量附在他的身上，於是這幅畫變成如此一幅充滿活力，甚至給予觀者一種「爽快感」的作品。

這時，我們就會想細細品味瑪格麗特・尤瑟娜（Marguerite Yourcenar）所說過的話：「由於自本能而生，因此永久不滅。」

阿諾德‧勃克林（Arnold Böcklin, 1827-1901）

他以〈死亡之島〉（參見《膽小別看畫II》）而聞名，另外也發表過以本作為首，帶有諸多奇特神話色彩的作品。

描繪人魚的作品本身就很讓人毛骨悚然。這幅〈嬉戲的人魚〉（Mermaids at Play）也是一樣，然而仔細看看他畫的人魚，就會漸漸覺得這根本不像是畫家想像的產物。我們會不由自主相信，在颳起風暴的黑暗大海中，的確棲息著這些擁有粗壯魚尾的人魚。遠古時代的遙遠記憶，彷彿就矗立在我們心中。

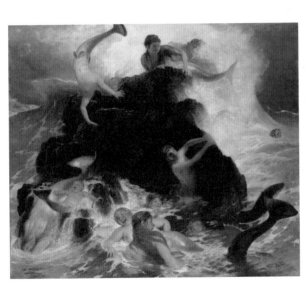

勃克林，〈嬉戲的人魚〉，1873年。

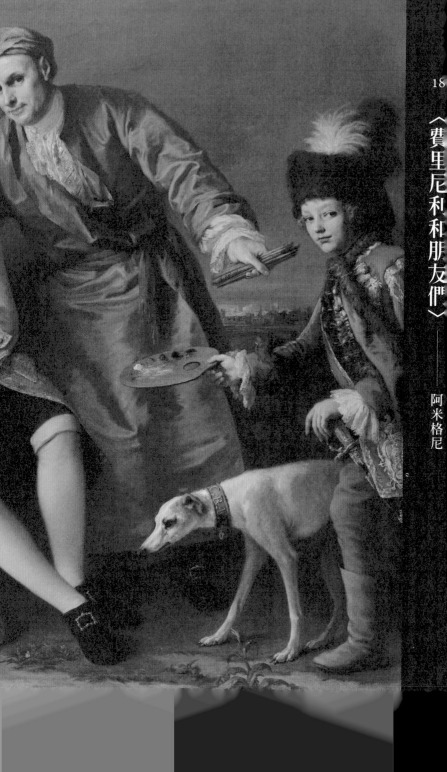

〈費里尼和朋友們〉——阿米格尼

雅各布・阿米格尼 （Jacopo Amigoni, 1682-1752）

阿米格尼現在已經是一個幾乎被人們遺忘的畫家，然而他生前不但在祖國義大利極受歡迎，聲名還遠播至歐洲各國，爲各國宮廷都留下諸多畫風明朗優美的神話畫以及肖像畫，還參與過裝飾倫敦的科文特花園以及慕尼克的寧芬堡宮。晚年擔任西班牙斐迪南六世的宮廷畫家，在諸多榮譽中度過了幸福的一生。

本作中畫著阿米格尼晚年的自畫像。頭上纏繞著頭巾一樣的布，左手握著一把畫筆的就是他自己，現實中他已經是個老年人了，然而畫作中卻以年輕而充滿精力的姿態登場。他質樸的工作服裡可以看出裝飾著上等蕾絲花邊的襯衫，顯示他的地位和財力，右手則隨意放在身邊的費里尼利（Farinelli）的肩膀上——後者是歌劇界的超級明星，表示自己和他有著親切的交流。

坐在中間的主角費里尼利這時約莫四十五歲左右。寬下巴、很有男子氣概的臉，鮮明的眉毛，清澈的雙眼。雖然他已經引退，但還是充滿了魅力，讓人能輕易想像出他過去在舞臺上時的美麗身姿。他穿著貴族風的豪華服裝，掛在胸口的是他引以爲傲、西班牙宮廷所頒發的榮譽勳章。

接過樂譜的女性則是著名首席女歌手卡爾斯蒂尼（Teresa Castellini），她是費里

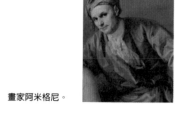

畫家阿米格尼。

尼利的大弟子。樂譜上寫的是要給她唱的詠歎調，歌詞是梅塔斯塔齊奧寫的詩，作曲則是費里尼利本人。

這位梅塔斯塔齊奧，就拿著羽毛筆站在左端。他在當時也是個名人（現在則被稱為「十八世紀最有影響力的劇作家」），並且是費里尼利一生的摯友。他第一次寫的歌劇就是由費里尼利演唱的，兩人因此結緣。雖然彼此年齡有差距，但關係好到還是將彼此稱為「雙胞胎兄弟」的程度，巧合的是，兩人還是同一年去世的。在右下方狗狗的項圈上，刻著費里尼利名字的首字母 C・B・F（卡爾洛・布羅斯基・費里尼利）。遞調色板給畫家的那位衣著華美的少年，據說是費里尼利的侍童。

四位藝術家都是義大利人，在靠自己的實力確立了自己的地位這一點上也是相同的。可以眺望遠處馬德里市街的這片茂密的森林，彷彿是專門讓他們這些成功者休憩的花園一般。

在充滿安穩的幸福感畫面上，只有那萬綠叢中的一點紅，女高音歌手卡爾斯蒂尼的表情帶著些許哀愁，是我想太多了嗎？不，說不定她的心中真的布滿了烏雲。

因為費里尼利遞給她的樂譜，是歌唱戀人分離時的詠歎調。

兩人的親密關係早已傳遍市井小巷，梅塔斯塔齊奧在寫給熟人的信中，清楚地寫著費里尼利愛戀著她的事情，所以應該是兩情相悅吧。兩人都是單身，身分上也

畫作主角閹伶費里尼利。

沒有任何問題。然而費里尼利越是真心愛卡爾斯蒂尼，他就越是不得不和她分開，而卡爾斯蒂尼也不得不服從。

他們是不可能結婚的。為什麼？

那是因為，費里尼利是一名閹伶（去勢男高音）……

和為了得到睿智而付出一隻眼睛的北歐神話主神奧丁（＝沃坦）一樣，為了獲得美麗的嗓音而將身體的一部分去掉的閹伶，是無法讓妻子懷孕的，因此教會以夫婦間的性行為毫無效益為由，對他們結婚這檔事施加了強大的壓力。雖然並未明令禁止（曾有和新教徒結婚的例子，卻非常少見），但實際上閹伶是無法結婚的。

我希望大家不要誤解，他們不是不能進行性行為，只是由於被摘除睪丸，所以無法生孩子而已。受歡迎的閹伶實際上相當好色，據說他們征服過的女性名單非常長，相關證據簡直是不勝枚舉，據說名單就如同雷波雷諾（Leporello）的獵女名單一般。彷彿是被糖罐所吸引的螞蟻，無數的女性陸陸續續爬上了他們的床。

在那個娛樂活動還很少的時代，歌劇就如同是融合了偶像演唱會、歌舞伎和馬

（左）費里尼利的朋友兼劇作家梅塔斯塔齊奧。
（右）費里尼利的大弟子卡爾斯蒂尼。

15

戲團的產品，明星歌手的氣質超乎我們的想像。很多男性可能會以為肉體缺失了一部分就不會有女性喜愛，然而這種想法是大錯特錯。瘸腿的拜倫和獨眼的納爾遜提督，難道不都是因為他們欠缺的部分反而更吸引女性嗎？

更別說閹伶同時擁有著儀表堂堂的男性肉體，沒有鬍子的光滑肌膚，如天使一般的高音美聲，他們被稱為是「將神、人和音樂結合起來的神聖存在」。

他們不是男人，不是女人，更不是小孩，

卻擁有這三者的聲音。

他們的存在本身就是欲望的集合體，並且和他們做愛還不會懷孕。被盛讚為「天上只有一個上帝，地上也只有一個費里尼利」的這位天才，也是雖然無法結婚生子，但是已經將人世間的歡喜和榮光幾乎全數收入囊中，並不需要凡人的同情。

費里尼利在個人的巔峰狀態時，擁有跨三個八度的廣闊音域，變換自在的聲音，華麗的裝飾技法，據說可以連續唱高音一分鐘而不換氣。[16]

聽到如此美聲的觀眾狂熱哭泣，一年到頭都有女性因集體歇斯底里症發作而暈

編注15：出自歌劇《唐璜》中曲目《Madamina, il catalogo è questo》，侍從雷波雷諾戲謔地說被唐璜玩弄的女性清單（catalog），加起來約有一千八百七十四人。

編注16：在一九九四年上映的電影《絕代豔姬》（Farinelli，熱拉爾·高爾比奧導演）中，曾經將女高音和男高音的聲音，用電腦合成出傳說中的美聲。

廠。費里尼利征服了整個歐洲（有趣的是，只有法國堅決不肯認同閹伶），然而還不到三十五歲的他早早就離開了舞臺，被邀請去做西班牙的宮廷歌手。這是一個聰明的選擇。之後的二十餘年，他都作為服侍菲利普五世和他兒子費爾南德六世的宮中人，加入馬德里的音樂界，度過了豐富又充實的第二人生。

這幅〈費里尼利和朋友們〉正好表達了那時他毫不動搖的自信，即便沒有任何人會說這幅畫是傑作，但是卻有著寶貴的歷史意義。

費里尼利晚年回到著義大利過著悠然自得的生活之後，去探訪他的人還是絡繹不絕，甚至還包括音樂巨匠莫札特和葛路克（Christoph Willibald Gluck）。據說自稱是費里尼利狂熱樂迷的奧地利國王約瑟夫二世（瑪麗・安東妮的兄長），甚至在外交旅行中特別撥出時間求見他，第一次被婉拒，第二次才終於如願以償，一國之君高興得像個孩子。從這裡我們就可以看出費里尼利的人氣有多麼火紅。

當然，這種輝煌成就並不是每位閹伶都能達到的。應該說，這麼幸運的人生簡直是例外中的例外，這全都是因為費里尼利的品德、聰明、社交能力。當然首先是他有壓倒性的天賦才能，再加上他雖然並非出身富裕之家，但畢竟也算是個貴族家庭，這是能讓他進宮的一個有利條件。

但一個耀眼的費里尼利背後畢竟還有幾百、幾千個失敗的閹伶黯然退場，雖然

不到「一將功成萬骨枯」的地步，但一想到絕大多數闇伶身體受創後仍一事無成，就會令人感到惋惜。

可能會有人反對說，哪怕到了現代，在專業的世界裡這都是理所當然的。現在才真的是為了爭奪少得可憐的幾個席位，需要經過好幾年的艱苦努力，卻始終沒有得到任何成果而黯然退出的人，簡直數都數不清。兩者難道不是一樣的嗎？

不，絕對不是一樣的。

根本上的不同，
就是他們是否能按照自己的意願來改變方向。

在現代，至少決定要往這條路上發展的人是自己，最後就算放棄也可以重新踏上別的道路。然而闇伶不一樣，他們不是自願走上這條道路，而是父母替他們選擇的。費里尼利也是如此，是他貧窮的貴族父親「決定」讓他哥哥當作曲家，讓他當闇伶的。

因赤貧而苟延殘喘的父親和走投無路的母親，抱著碰運氣的心理，將幼小的孩

子帶到外科醫生那裡。名義上是本人同意的，但孩子們其實並未獲得任何詳細的說明，他們被好言好語哄騙，甚至是被威脅上了手術臺。各位請想像一下褲子被脫掉，事到臨頭才知道自己將遭到什麼處置的少年，那種汗毛倒豎的恐怖感。再加上，當時不衛生的環境，以及外科醫生兼任理髮師這種陽春的技術（參見《膽小別看畫Ⅱ》〈杜爾博士的解剖學課〉），手術還經常失敗，最糟糕的情況則會直接死在手術臺上。

而且切除睪丸這件事是不能後悔的，就算之後發現孩子沒有任何歌唱才能，身體也無法恢復原狀。不會唱歌，沒能成為閹伶的孩子，就算長大成人，聲音還是少年，自己被閹割的事實馬上就會暴露在周遭人面前，等待他們的只有被嘲笑的一生。

說到閹人，首先想到的應該是中國與阿拉伯的宦官吧。宦官制度的出現是因政治所需，雖然會令人有生理上的排斥感，所以日本一直都沒有引進這個制度，但還是可以理解宦官出現的理由，然而閹伶單純是為了聽覺的享受而出現的。單單因為人們想聽高音的美聲，少年的身體就遭受無法復原的傷害。（人類還真的是什麼事都幹得出來……）

在變聲前接受去勢手術的七、八歲男孩，他們的身體和其他器官都會正常發

育，也就是以保留著男童女高音的狀態，肺活量逐漸增大，因此可以持續唱出拉長的高音。由於聲音不會發生改變，因此經過長期的發音練習和呼吸訓練，喉嚨可以變得強韌，等長大之後他就能擁有均等的低音和高音，並且可以唱出華麗的顫音，成長為一個合格的閹伶。

巴洛克時代的歌劇可以說離不開閹伶。

甚至有統計顯示，在全盛期需求最大的時候，每年有大約四千位少年接受手術。以《塞維利亞的理髮師》（Le Barbier de Séville）等作品為人所熟知的大作曲家羅西尼（Rossini），也曾經因為小時候聲音好聽，就有人建議他的父母讓他當一個閹伶。當時唱歌比較好聽的可愛義大利少年因為害怕這個危險，都不敢輕易地在外面唱歌了。

在那個年代，把自己的孩子培養為成功的閹伶是擺脫貧困的捷徑。想做去勢手術，但卻因為聲音不好聽而哭著放棄的人也不在少數。但就因為如此，我們就可以肯定閹伶的存在嗎？富裕階層中沒有出過任何一個閹伶，就是對其不人道的最好證

明吧。

席捲歌劇界長達兩個多世紀的閹伶最終消失，並不是因為人們厭倦了他們的美聲，更不是因為女性歌手勝過了他們。本來閹伶和歌舞伎中的旦角就不同，閹伶並不是表演女性角色，而是表演那些可以被稱之為「男人中的男人」的英雄角色，神話中的神明角色等。他們不是「改變」了性別，而是「超越」了性別，舞臺上的他們已經不是這人世間的存在了。男高音和女高音根本不是他們的對手。

那麼為何如此光輝的閹伶從舞臺上消失了呢？最大的理由，應該還是歸結於十九世紀人道主義高漲的潮流吧。越來越多的人認為，只以想沉醉於聲音的美酒中這一己之願，就讓無辜的少年淪為犧牲品，是一種罪惡的行為。既然他們長大以後無法按自己的意願成為閹伶（因為為時已晚），那麼歌劇迷就只能接受沒有了他們的舞臺。

話說回來，教會為何什麼都不說呢？與其指責閹伶的婚姻，是不是更應該從根本上取締閹伶呢？

因為他們做不到。

追根究柢，教會正是產生閹伶的源頭！

為了讚頌上帝，教會的彌撒時必須詠唱聖歌，並且聖歌得要用高音演唱，然而當時的教會採用了「女人不可以在教會裡唱歌」的這個聖書釋義，因此只能讓男童來唱。但是無奈的是，他們必須做好心理準備，就是到了昨天之前還有著天籟之音的男高音少年，到了今天可能就突然變成了男中音。少年的男高音期間實在太短，這時就輪到假聲歌手出場了，但是由於發聲方法的問題，無論如何聲音都會變弱。因此，不知是誰想到了（也許是從閹牛得到了靈感，但真是個惡魔的主意）只要不讓他們變聲就行了，因此演變成了之後這樣。

教會首次出現公認的閹伶是在一五九九年。同時歌劇這個新型藝術形式誕生後，迅速獲得極高人氣，閹伶就為了追求名譽和財產走出了教會，活躍於更大的舞臺。當然教會中也還是一直有閹伶存在。讓人吃驚的是，教會長年做著自相矛盾的事情，有時候甚至還會懲罰給閹伶做手術的外科醫生。更讓人震驚的是，在閹伶退出歌劇界之後將近一個世紀的時間裡，教會裡還是有閹伶唱歌。

世界最後的閹伶離開西斯汀禮拜堂，竟然已經是一九一三年的事了。

19.

〈琴酒小巷〉

—— 霍加斯

Gin Lane ———— Hogarth

date. | 1751年　media. | 銅版畫　dimensions. | 36cmx30cm　location. | 大英博物館

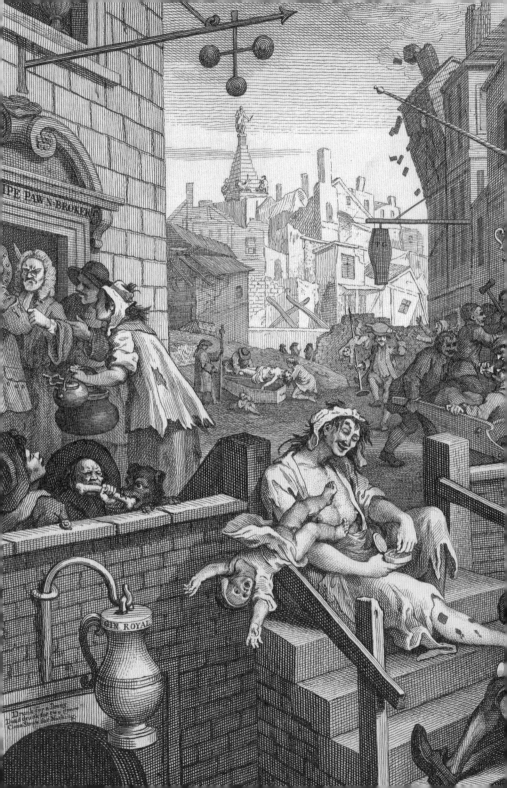

這是一幅十分可怕的畫，

讓人忍不住要同意「地獄就在這人世間」這句話。

這裡是十八世紀的倫敦東區。在這個大都市的垃圾場裡，有眾多由於「圈地運動」失去土地的農民，還有流離失所的外國移民也聚集在這裡生活。他們在這個荒廢的貧民區喝著便宜的琴酒，喝得爛醉。

畫作的中心人物是這位懶散坐在地上、頭髮蓬亂的女性。她祖露著胸部是為了給嬰兒餵奶，而這個嬰兒卻倒栽到樓梯下面去了。從這麼高的地方掉下去，孩子恐怕會沒命，然而這個酩酊大醉的女人還是只顧吸食鼻煙，完全不管自己的孩子死活。（她酒醒了之後會哭嗎？）

這位臉頰消瘦、帶著放蕩笑容的女性，頂著喝酒造成的紅色鼻頭，殘酷的日常生活可能消耗了她的活力，讓她看起來絲毫不像一個孩子尚小的年輕母親。從她隨便搭在臺階上的光腿上梅毒的紅腫，就可以猜到她是一個妓女。

嬰兒快要掉下去的方向是一個琴酒的酒窖，掛著一個水罐的招牌。在中景右側，也有一個同樣的酒杯招牌，標示著那是一個堆滿酒桶的琴酒鋪子，店名是「KILMAN」，也就意味著是在賣殺（kill）人（man）的東西。名為「殺人店」卻

有一大群人蜂擁而來，在熱鬧的人群中拿著杯子的還有兩個少女年紀的人。附近還有喝醉的人開始打架。一方舉起椅子，另一方拿著長錘子準備應戰，眼看即將發生流血事件，後面看熱鬧的人卻在一旁不負責任地起鬨。

琴酒鋪子有巨大的吸引力。

就連無法自己走路的老婦人都讓兒子兒媳，或者女兒女婿用手推車推她過來，餵她喝酒。如果是她想死前最後再喝個夠當然無所謂，然而可憐的是他們右手邊的嬰兒。嬰兒被母親強行拉來作陪，不情願地後仰想躲開，然而母親卻強行把琴酒倒進孩子的小嘴裡，說不定是為了讓餓得大哭的嬰兒閉嘴。無論遠近還是老幼，每個人都吐著酒氣，整個市街都被琴酒所汙染，正如畫作名「琴酒小巷」所說的一樣。

畫面右下的男人顯示，常喝這種低劣的便宜酒最後會有什麼後果。披著軍服的退伍軍人不吃東西，只喝酒，已瘦到馬上就要餓死的地步，而且似乎還失明了。從他抱著的籃子裡還可以看到印著「反琴酒宣傳活動」的宣傳單，真的是諷刺。是他在打零工發放宣傳單呢，還是別人給他硬塞進去的呢？陪在他身邊的黑狗被認為是

這位母親只顧著吸鼻煙，而不管自己倒栽到樓梯下面的孩子。

死亡的象徵，男人已經來日無多了，然而就算如此，他還是不肯放開手中的酒瓶和酒杯。

畫面中還有一條黑狗，就坐在臺階上的女人左側。老人正要搶狗咬著的骨頭，顯示了饑餓的人類會露出獸性這個事實。老人的旁邊有一個戴帽子的男人（女人？）張著嘴酣睡，身邊有一隻蝸牛在爬。這種軟體動物則象徵著「懶惰」和「精神上的墮落」，可以說是對年紀輕輕但不工作的人的批判。

他們背後的建築物是一座氣派的紅磚房，和這個地方絲毫不搭。屋簷下掛著一支箭下面帶著三個金色球體的招牌，這是由藥品商兼放高利貸的義大利梅迪奇家族的家徽衍生而來的（這個球的意思，有人說是代表金幣，也有人說是代表醫生的吸膿罐），到現代都被用來作為當鋪的標誌。門牌上寫著這家當鋪的名字「GRIPE」，也就是「抓緊」（grip）的意思。

店主站在門口，當著男女客人的面，繃著臉估算著手上大衣和鋸子的價值。這個做木工的男人甚至連自己的營生工具鋸子，都抵押換錢來喝酒了。把鍋碗瓢盆帶來這裡的女人，她的帽子和外衣破破爛爛的，今後她打算怎麼做飯呢？

另外還有其他顯眼的招牌。畫面右邊琴酒鋪子的隔壁有一根紅白色（這幅畫還有彩色版本）的杆子指向天空，顯示這裡是一家理髮店。然而這種沒人在乎自身打

扮是否得體的地方，自然沒有客人來修剪頭髮，可憐的店主在閣樓裡上吊自殺了。

理髮店隔壁的招牌則是棺材形狀，這是一家禮儀公司。現在琴酒小巷裡最賺錢的三種店鋪——當鋪、酒鋪、葬儀鋪就齊聚一堂了。中景中央正好有個棺材派上了用場，一位酒精中毒而死的母親，被人毫不尊敬地以半裸的狀態丟進尺寸不合的棺材裡。她的孩子就在她身邊哭泣著，然而沒有任何一個人在意。

誕生在這種世界上，首先受害的就是孩子們。

摔到地上的孩子，被灌酒的孩子，像貓狗一樣被丟在路邊的孩子，甚至還有被醉鬼刺穿的孩子。在棺材招牌的正下方，一邊用風箱拍自己的頭、一邊跳來跳去的男人，他右手拿著一根粗竿子一樣的東西，尖銳的前端沾滿了被刺穿腹部的嬰兒的血，在他背後有一個看似是母親的人尖叫著追了上來。也就是說，這個喝酒喝到失神的男人，應該是嬰兒的父親吧。

和人類一樣，建築物也在紛紛崩塌。每棟房子的牆壁都是石灰剝落、滿是斑點的狀態。禮儀公司隔壁的房子最高層已經開始坍塌，石塊如雨一般紛紛砸落。對面

畫面中間掛著棺材形狀招牌的是一家禮儀公司；右側懸著酒杯招牌的則是琴酒鋪子「KILMAN」。

三角房頂的房子即使有圓木支撐，也已經開始前傾，很快就要倒塌。

小巷裡瀰漫著的不只有琴酒的味道，還有一股異臭。那是肉體的腐臭，同時也是精神的、靈魂的腐臭。當人們放棄為人，身心腐爛時所發出的令人作嘔的臭味……

被稱為「諷刺畫之父」的威廉‧霍加斯（William Hogarth, 1697 - 1764），是將現實過分歪曲誇張了嗎？

不是的！

這裡所畫的景象絕對沒有脫離現實。說到孩子所受的苦難，在本作發表的前一年，有一個女人被判處絞刑。她的罪責是她到孤兒院接回自己生的嬰兒，但並不是因為愛孩子，而是知道孤兒院會給孩子穿新衣服。才剛接到孩子，她就把孩子身上的衣服脫掉拿到當鋪換錢，然後去買琴酒來喝。十五年前還有更加缺德的母親，不只把孩子的衣服脫下來，還把他丟到水溝裡。

貧民區的建築物倒塌已經是司空見慣的事了，違法建築、偷工減料的建築隨處可見，據說過路人都害怕得不得不看著天空走路。

然後再說琴酒。十七世紀中期，荷蘭學者發明了一種用杜松子（刺柏的果實）為原料製造的烈酒，這種新酒類在半世紀之後流傳到了英國。長期以來，人們當水來喝的啤酒和蘋果酒的價格暴漲（這國家的生水要燒開才能喝），因此「一便士微醺，兩便士就能喝醉」的琴酒立刻成了下層人民的必需品，帶來了空前的「琴酒時代」。

琴酒在雜貨店、食品店、煙店售賣，再加上賣琴酒的小攤，可以說倫敦六家店鋪裡就有一家是琴酒鋪子。連孩子和老人都沉浸在這種便宜酒裡面，甚至還出現了在牛奶裡加琴酒餵孩子的母親（畢竟琴酒比牛奶還便宜）。

據說，當年每人每年的琴酒消費量竟然達到了六十三升。不但人們的健康因便宜次級品而受到傷害，為了一口琴酒而犯罪的人也不斷增加，琴酒被放大成一個龐大的社會問題。正因如此，霍加斯才做成可以大量製作的版畫。

其實這幅畫和霍加斯另一幅作品〈啤酒街〉（Beer Street）是一對。

就如大家所見，與琴酒小巷相比，啤酒街的房子很結實，人們也都富足，認真

地工作著，落魄的只有連招牌都朝下的當鋪（畫面右側）而已。

當時的觀者們將這兩幅畫作對比來看，沉浸在畫面中搜尋各種不同發現的「羅列的快感」中，尤其是富裕階層，大部分人都將這當作單純的善惡對比圖。喝啤酒就能得到神的祝福，喝琴酒的話就會下地獄，因此將貧困和道德敗壞的原因全推到琴酒上，認為只要沒了琴酒，世界就會變得更好。

就這樣，統治者發起了大型的消滅琴酒運動，提高稅率，增強取締令，想使琴酒的消費量逐漸降低。

當然要人們戒掉琴酒的原因並非這麼簡單，所以取締琴酒的結果也並不理想。

被饑餓所困的時候，人們根本沒有心情去在乎什麼品德。如果有錢買啤酒的話，他們早就去買了。由於極度的貧窮讓人們失去了生活的喜悅和未來的希望，所以他們才會依靠琴酒。正是因為他們對無法填補的階級差距、教育差距、貧富差距已經絕望，所以才會靠酒精來麻痹自己。

這和二戰剛剛結束後的日本國內到處售賣一種名為「kasutori」對人體有害的私造劣等酒，在本質上是一樣的。人們冒著失明，甚至甲醇中毒而死的風險，選擇過著整天喝酒喝到爛醉的生活。現代俄羅斯的伏特加問題也與此相似，作為一個已開發國家，俄羅斯男性的平均壽命竟然比日本人要短二十年之多。他們難道不也是無

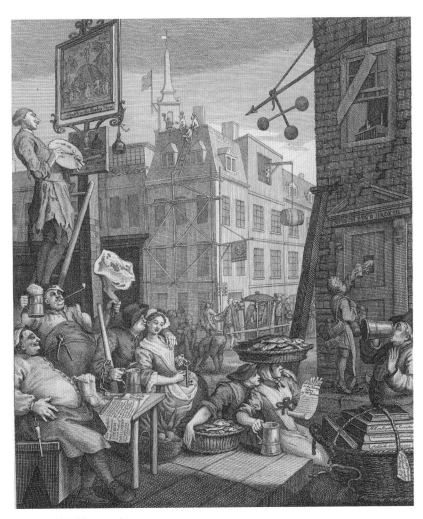

霍加斯，〈啤酒街〉，1751年。

意識地選擇了酒精引起的慢性自殺嗎？

因此，琴酒又再次復活了。在霍加斯的畫發表大約八十年之後的維多利亞王朝時代，琴酒又回到了英國。彷彿時光倒流一般，在倫敦東區（還是和以前一樣，有錢人住西區，窮人住東區），出現了和過去的琴酒小巷一模一樣的光景，並且所有的問題還是都被歸結於琴酒，反琴酒宣傳運動再次進入了高潮。

順帶一提，童話之王安徒生也是這個時代的人，別人嘲笑他母親酒精中毒，而他是這樣反駁的：「我的母親曾經在丹麥多天結冰的河邊當洗衣女，因為除此之外沒有別的工作可做了，要使自己凍僵的身體暖和起來，除了喝便宜的酒以外，還有別的方法嗎？」

然而，輕蔑底層人民的趨勢並沒有消失。

很多人都唾棄他們，說喝得酩酊爛醉是因為他們不道德，無法脫離貧困是因為他們無能、無知並且懶惰，所有的一切都是他們自作自受。於是，終於有認為可以隨意對待這種「非人」生物，可以以殘殺、肢解他們來獲得性快感的怪物出現了。

一八八八年八月末，有一位四十二歲的妓女被割傷了喉嚨、腹部和下體，死在東區的道路上，誰都沒有想到這是一起連續殺人事件的開端，屍體沒有得到充分調查，就被包在破布裡處理掉了。一周之後，九月在同樣的地區，同樣是一位四十七歲的前妓女血肉模糊地被人發現了。令發現者感到恐怖的是，這位女性的腹部被剖開，犯人帶走了她的一部分內臟。接下來……不，後面的還是不說了吧。沒有人不知道這位鼎鼎大名的「開膛手傑克」。

被他殘殺的五個人全都是在路上招攬客人年紀稍長的妓女，其中三個人有孩子。霍加斯畫中那位喝醉酒以後鬆手把孩子掉下去，並身患梅毒的女性，正是像她這樣的人，成了開膛手傑克的目標。

最後政府當局也未能抓到犯人，留給後世的只有無盡的臆測。然而看一下最有可能的嫌疑犯列表，就能發現裡面有著律師、大學教師、醫生、員警、店員，甚至還有維多利亞女王的孫子等等！犯人是從東區外面來的這個說法比較有說服力。性欲異常的人一定是混在夜晚和陰霾之中，來到獵物眾多的琴酒小巷的吧，懷著狩獵的興奮感……

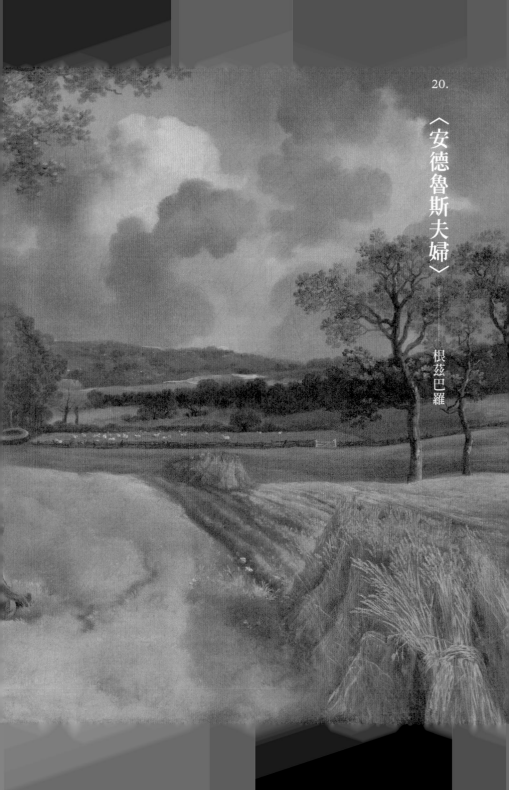

20.

〈安德魯斯夫婦〉——根茲巴羅

Mr. and Mrs. Robert Andrews ———————— Gainsborough

date. 1749年左右　media. 油畫　dimensions. 70cmx120cm　location. 倫敦國家美術館

湯瑪斯・根茲巴羅（Thomas Gainsborough, 1727-1788）出生於英格蘭東部，薩福克郡薩德伯里。他本來想當一名風景畫家，然而只憑風景畫無法維持生計，因此他也接一些肖像畫的工作來添補生活所需。他嘴上抱怨這是「畫臉的工作」，但卻還是在他的一生中留下了七百多幅肖像畫作。

本作〈安德魯斯夫婦〉是他年輕時畫的，可以說是成名作。

這是一幅置身於美麗的田園風景中的地主夫妻肖像畫。

和霍加斯所畫的〈琴酒小巷〉的人間地獄有著不淺的關聯，這件事我們等後面再說——

在棉花糖一般輕軟的草地上，有一個線條優美的煉鐵椅子被安放在粗壯的橡樹根部。這本來是雙人坐的椅子，然而由於安德魯斯夫人的裙子又大又寬又占地方，因此坐不下了第二個人了，所以丈夫才不得不站著嗎？

當然不是這樣。穿著黑色緞子及膝短褲和白色絲綢襪子的安德魯斯先生最擅長的，就是這樣將筆直的雙腿交叉擺出一個瀟灑的姿勢。稍稍斜戴著的三角帽下，頭

擁有豐富資產的地主夫妻。

髮捲曲外翻，修長的脖子上戴著白色領帶，一隻手模仿王族隨意地握著另一隻手套。手套是鹿皮製的，帶領夾克也同樣是鹿皮做的。右手則是一副非常放鬆的樣子，插在口袋裡，腋下夾著步槍。獵犬在主人腳邊仰望著他。

這幅畫的場景設定為狩獵歸來，本來似乎還要畫上獵到的山雞的，但是在中途中斷了。據說山雞本來是要畫成放在夫人腿上（這部分顯然並未完成），但是會有人把鮮血淋淋的山禽放在高價的緞製裙子上面嗎？還有一種比較有說服力的說法，是夫人腿上是放未來出生的孩子的。然而到了今天，我們已經無法知道，畫家到底是要讓她拿什麼東西了。

夫人的服裝非常清爽簡潔。然而，胸口蕾絲的雪白，富有光澤的裙裝的粉藍，裙子下襬之下可以看到的襯裙，以及平坦帽子的柔黃，交叉的雙足所穿拖鞋式涼鞋的粉紅——這些淡色的組合，讓人想起這是優雅的洛可可時代，同樣帶裙撐的裙子在法國也十分流行，但是法國式的裙子被加上不少緞帶、花環和毛皮等等的裝飾，顯得很累贅。

那是理所當然的。討厭鄉下的法國貴族只要租金有準時入帳就好，對於領地毫不關心，他們每天只要出入宮廷、巴黎的宅邸以及假面舞會就夠了，因此可以打扮

得花枝招展。相反地，英國紳士階級（和貴族幾乎同列）的生活方式，則是在自己的領地上過著田園生活，服裝必然會更注重實用性。安德魯斯夫人的服裝非常適合在空氣清新的室外精神抖擻地行走。

安德魯斯夫婦是一七四八年結婚的，即在作畫前的一到兩年。從背景的樹木之間，可以遠遠地看到一座教堂，他們正是在那裡舉行婚禮。新郎二十二歲，新娘十六歲，這是這一帶最有名望的兩家族結合，因此年輕的丈夫又獲得了大片的領地。

雖然無法驗證真偽，但據說他們夫婦感情並不好（本來就是一次為了增添財富的婚姻，因此也是有可能的）。然而他們背後的天空烏雲密布，並不是為了暗示這件事情。無論如何，這畢竟是一幅可喜可賀的結婚紀念肖像畫。

話說回來，風景占了大半個畫面又是為什麼呢？支付了高額畫錢的客戶，難道就沒有向根茲巴羅抱怨，讓他把臉畫得再大一點嗎？他們沒有抱怨，因為這片風景和自己同樣重要。

當時裝飾在自家的肖像畫本來就是身分的象徵。將衣服、寶石、勳章、書籍（和現在不一樣，當時書籍也是一種財產）、美術品以及家具日用品等放進畫面中，盡量顯示出模特兒的社會地位和財富、名聲和教養，以及高貴的出身，這是考驗畫家能力的地方。那麼安德魯斯夫婦又如何呢？是不是有人想說，他們身上並沒

有什麼貴重東西啊？

那怎麼可能？他們身後的這片景色，正是他們富裕的證明。

平坦的田野、農田和山丘，這片廣闊到一望無際的肥沃土地，全都是他們的所有物。我們不得不感歎他們的社會地位之高，也可以理解畫中的兩位為什麼一副高高在上的氣勢了。

機會難得，我們看一下這對年輕夫婦的一部分財產目錄吧。首先是在左邊的中景，有一座大倉庫，柵欄旁邊站著一頭牛。接下來是眼前右下方，黃金色的麥穗被束在一起，堆積成一座小山。後面則是有著漂亮田埂的農田。中景是一片廣闊的圍著柵欄的牧草地，許多胖嘟嘟的綿羊正在吃草。再往前看是茂密的森林，然後是農田與山丘重疊在一起，空中的雲朵也同樣彼此重疊。那是降下恩惠之雨的雨雲。喜雨一定會讓安德魯斯夫婦的領地更加富饒。

這幅畫哪裡可怕了？

彷彿有帶著濕氣的暖風混合著麥穗的芳香自畫面中吹過來一般，這如此充滿田

園味的畫中，究竟潛藏著怎樣的恐怖呢？

請重新再看一遍畫面。畫中有農田，有牧草地，但是卻沒有工作的人。是不是只是沒畫出來呢？應該是。但是就算完全依照現實來畫，農夫和雜工的數目應該也是極少的，因為收割麥子和其他作物的時間已經結束了。

從事農活的人幾乎都是有時間性的，也就是打短期工的勞動者。工作結束就會被毫不留情地解雇。雇主一句「我這裡不用你工作了，所以你可以走了。」就如同解雇臨時工一般，一腳踢開。田園中是看不到剝削的痕跡的，用低工資雇來的人都是幹完活就被辭退的。

想找工作的人多的是，對地主來說簡直沒有比這更輕鬆的了，必要的時候讓人進到柵欄圍起來的領地中工作，不需要了就把他們趕出去，天知道這些貧民之後會面臨怎樣的命運。只要這些有點髒的人們離開了自己的視線範圍，收割好糧食的領地就閃耀著毫無缺點的美麗光芒，就如同這幅畫一樣。

不過，曾經並不是這樣的。

英格蘭以前實行三田制農業，即將土地分為春耕地、秋耕地以及休耕地三種，每兩年讓土地休耕一次。農耕原本是由被稱為自耕農的中產階級所從事的，但是他們的土地很少集中在一起，而是分散在各個不同的地方。除此之外，還有所有人可

以共用的森林以及放牧地，這也大大幫助了自耕農和他們之下的小農。特別是對於只擁有一些小塊的貧瘠土地的貧農來說，在共有地上讓家畜吃草，或者在收穫完糧食後的耕地上撿拾柴火，是他們賴以維生的方式。

就本畫作來說，如果是在過去，在安德魯斯夫婦背後，會有很多貧窮的人們努力在農田上撿拾掉在地上的麥穗，在森林裡撿木片和橡子，以及在牧草地照顧牲畜。然而在這幅畫畫出來不久之前，農業革命開始進行了。人們發現在休耕期種蕪菁和苜蓿的話（這些東西可以當牲畜的飼料），土地就不會貧瘠，因此他們按蕪菁、大麥、苜蓿和小麥這樣的四輪制順序，不休止地使用田地。

學會了把資本主義帶到農業領域的大地主，決定將領地完全收為自己所用，這就是「圈地」。

十六世紀也曾經有過為了牧羊而進行的「第一次圈地運動」，然而十八世紀中期的「第二次圈地運動」就是單純地為了糧食增收。地主接二連三地從自耕農手中購買土地（半個世紀後自耕農基本上就消失了），不但擴大了私有地，還將一直以

光有農田，卻連一位農民的身影都看不見。

來分給窮人的共同使用權也收回來，用矮牆和柵欄牢牢地「圈住」自己的領地，連多餘用不到的東西都不肯和他人共用。

要說結果變成了什麼樣子，那在某種意義上來說就是塑造出理想的農村風景。

在共有地上放牧個人家畜的話，只要一頭生病，馬上就會傳染到整個村落，因此全村牲畜死光這種事情在這之前並不少見。但是透過圈地，傳染病急劇減少，牛結核病等會傳染人類的疾病也隨之減少，家畜和人類都更加健康（這裡不得不提的就是瘧疾的消失）。

不讓他人的家畜進來，也讓自家牲畜的草料更加充足，牛馬羊雞也都開始長肉了。富有進取心的一部分地主還積極從事牲畜和農作物的品種改良，獲得了一定的成效，促進了農作物突破性的增產，對國家經濟發展做出貢獻。

在地主膨脹的同時，和地主締結了直接雇傭關係的少部分農民，他們的生活與不安定的自耕農年代相比，也變得更加富足和幸福了。

然而在進步的陰影下，
必然會存在無法享受其好處的人。

圈起來的領地逐漸增加，最後英格蘭有四分之三的農田都被歸為大地主所有，與此同時，失去土地的人也急劇增加。

他們沒有了共有的牧草地，無法繼續飼養家畜，只能賣掉，最後由於生活困苦而不得不把狹窄的田地也賣掉。等到他們一無所有的時候，就只能去當臨時勞工。而且還不是地主直接雇傭，而是和地主簽約的農民來雇傭他們（就是中間剝削）。由於失業的人數眾多，因此工資也被訂得很低。拚命咬牙堅持，但最終沒能撐過去的赤貧人們，沒有了房子，家庭也四分五裂，就如同被擊飛的撞球一般，從農村被踢到了城市⋯⋯

雖然城市由於產業革命而處於人手不足的狀況，但是對於流浪者來說工資還是一樣的低。只是背景改變，有一頓沒一頓的日子還是沒有得到任何改變。只能說，隱藏在田園風景中的貧困，在城市中就如同琴酒小巷一樣，能看得清清楚楚。（想到霍加斯的畫和根茲巴羅的畫幾乎是同年所畫，就感到十分氣餒。）

政府好幾次想解決這些貧困問題，以及衍生的犯罪多項問題，但是每次都有大地主向議會請願（這就是它被稱為議會圈地的理由），圈地運動進一步升級了。

連自己吃剩下的麵包屑都不允許小鳥來啄食，這難道不就是一種莫名可怕的貪婪嗎？

21.

《一八〇八年五月三日》——哥雅

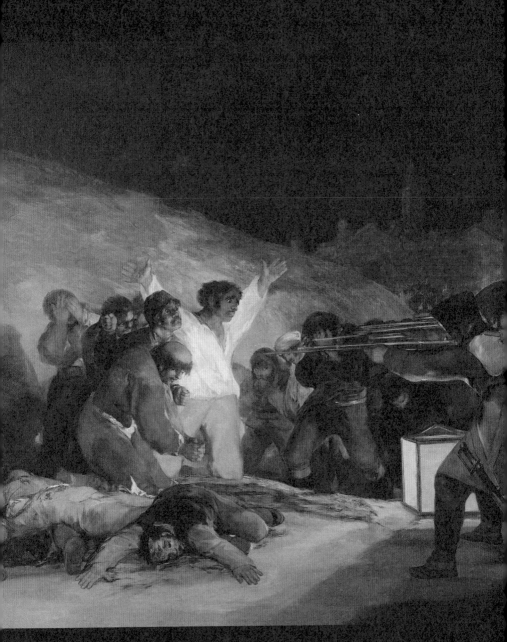

The Third of May ——————— Goya

date. │ 1814年　media. │油畫　dimensions. │ 266cmx345cm　location. │普拉多美術館

拿破崙率領大軍侵入西班牙之後，軟弱無能的西班牙國王卡洛斯四世宣布退位，將王位讓給了與他關係惡劣到極點的兒子斐迪南七世，自己則坐著裝滿金銀財寶的馬車逃去了國外。拿破崙當然不可能承認這位新國王，所以把他叫到法國，逼他放棄王位，然後封自己的哥哥約瑟夫當了西班牙國王何塞一世。

長期被不幸籠罩的西班牙。

有很長一段時間，西班牙都在伊斯蘭勢力下痛苦喘息，王朝成立沒多久，就擁立哈布斯堡家的人當了兩百餘年的國王，在血脈斷絕後又在長達十五年的時間裡都是國際紛爭（西班牙王位繼承戰爭）的戰場，接下來法國波旁王朝家系的國王統治了西班牙一個世紀，這次又成了拿破崙的獵物。

一八〇八年五月二日，馬德里爆發了市民對進駐軍的起義。然而起義的人大部分是一般庶民，手上的武器也只是石頭和小刀之類，根本敵不過帶著步槍的軍隊，所以戰鬥開始沒多久就被鎮壓了下來。

之後，從當晚到第二天五月三日清晨，有很多人因法軍的無差別報復而被處

死，包括只是單純身在現場的倒楣人，他們有的是被騷亂嚇到準備逃跑的，有的是自己的房子著火所以逃出來，有的是下班回來正好拿著鑿子。這些人沒有被正式地審問，就像牲畜一般被拉到王宮附近的普林西比皮奧山（Principe Pío），慘遭殘忍屠殺。

這一夜，由於不間斷的槍聲和人們的慘叫，馬德里全城無人成眠，然而我們並不清楚，有多少資訊能傳達到六十二歲耳朵全聾的哥雅那裡，也沒有證據能證明他當天去過普林西比皮奧山，如果真是如此，西班牙可能就要失去這位偉大的畫家了。

因此這幅傑作絕不是目擊者的現場紀錄或即時報導（雖然我們不由得會這麼認為），而是直到六年後才完成。

那麼哥雅是全憑想像來作畫的嗎？也不是。

就算慘劇結束了，仍會留下痕跡，所有在馬德里生活的人，不管他們願不願意都會目擊那副淒慘的光景。大量的屍體被棄置，四周瀰漫著鮮血和硝煙的氣味，附

著在石階上的暗紅色血漬尚未消失，到處都是如同黑色眼睛一般的彈痕，衣服的碎片和染血的鞋子被丟在街上……這些事物都清楚地說明殺戮當時的情況。

所有的一切都深深地烙印在哥雅眼裡。他失去聽覺已經有十六年了，缺乏其中一個感官的他，反而使其他感官加強了功能，看東西的能力越發敏銳。

還有一位大藝術家也是人生過半之後才耳聾，那就是貝多芬。他是長年苦惱於不間斷的耳鳴，漸漸什麼都聽不到的，然而哥雅卻是大病初癒之後，絲毫沒有任何心理準備，就突然陷入了無聲狀態。他無法辨識自己視野之外的世界，那裡只餘一片黑暗，就如同這幅畫的背景一樣。但只要他認真注視的東西，就會帶著異樣的光彩（只要關了電視的聲音光看畫面的話，我們在某種程度上也能想像那是什麼感覺）。無論是貝多芬還是哥雅，在深化作品主題時都非比尋常。據說這是因為他們耳朵聽不到，因此不會太關注周邊情況。這話說得應該是沒錯。

我們再回到這幅畫上吧。

哥雅將五月三日刻在了心上，然而殘酷的戰爭才剛剛開始。獨立運動迅速擴大到全國，一直持續到一八一四年將法國軍隊趕出西班牙。雖然沒有任何人請哥雅作畫，他也根本無處發表，然而他像是被什麼東西驅使一般走訪各地，將這場戰爭中

雙方激烈的互相殘殺，以及近乎瘋狂的以暴制暴的場景都記錄在了素描中（後來被編成了一部名為〈戰爭的災難〉〔The Disasters of War〕的蝕刻版畫集）。

雖然他有著老當益壯的身體和充沛的活力，以及由於聽不到聲音而不會感到畏懼，但是在這種非常時期，從事這種活動還是非常危險的。這些紀實作品被賦予「我所見的」、「面對屍體時是多麼勇敢」、「慘不忍睹」等小題目，將羅馬詩人普勞圖斯所說的「人對人可以變成狼」這句話體現得淋漓盡致，令觀者膽寒。

就這樣，時間過去了六年，在哥雅的靈魂深處，那個五月三日所發生的，侵略者屠殺無辜人民的場景緩緩地結晶，最終凝結為這「永恆的瞬間」。

沉重的黑暗覆蓋了三分之一的畫面，背景上有著一座帶塔的高大建築物，還有寸草不生的荒蕪山丘。畫面上的光源只有士兵們腳下的提燈而已，然而在中間高舉雙手的男性自身彷彿也如光源一般照耀著四周。當然這個男人是畫作的核心。他穿著象徵清白的雪白襯衣，擺出一個如同被釘在十字架上的耶穌一般的姿勢。右手掌上甚至還有一個讓人聯想起聖痕的傷痕。看他下面同樣高舉雙手倒在血泊中的屍體就知道，他在這一瞬間之後會變成什麼樣子。

也就是說，這裡描繪著時間。畫面中間，陸續登上斜坡的一群人代表著「過去」，站在槍口前無能為力的一群人是「現在」，然後他們的「未來」只有死亡而已。

被槍彈打穿身體，倒下，最後如同貓狗一般被胡亂地堆疊在一起，悲慘地死亡。

執行死刑的士兵就如同機器人一樣做著機械化的動作。他們張開雙腳，踏實地踩在地上，防止在開槍時因反作用力而會站不穩。伸長左手，托著槍身，對準目標。他們頭上戴著法軍獨有的有稜角的筒狀軍帽，背上的四角形背囊，仍然是四角形刀柄的軍刀，與制服合在一起，進一步增強了士兵非人的印象。他們和犧牲者的距離近得不自然，刺刀鋒利的刀尖彷彿馬上就要刺穿犧牲者的心臟，這是將近在咫尺的死亡視覺化之後的效果。

〈我所見的〉

〈面對屍體時是多麼勇敢〉

哥雅，〈戰爭的災難〉，1810-1820年。

最重要的是，士兵們沒有臉！

與這些沒有臉的殺人機器相比，被處死的那一方每個人都個性鮮明。就算會被不分青皂白地一律槍決，死也只是個人的事。因此有人雙手摀著臉，有人緊握雙拳睜大眼睛（不是已經覺悟，而是在拚命抑制隨時可能大叫慌亂的自己吧），有的人則是祈禱著與死的恐怖做鬥爭。

但是這裡沒有一個人有著英雄的風貌。就算是白襯衫的主角，畫家給予他的容顏和表情也不是能用高貴形容的。把他的形象和耶穌重疊在一起是我們的錯誤認識嗎？不，能將這個男人看成現代耶穌，除了姿勢和聖痕以外還有另一個證據。

各位能看出來畫面左邊，蹲著一個實體不鮮明的影子一般的人物嗎？那是一位長髮蓬亂的女性。目前最有力的說法是她是聖母瑪利亞。瑪利亞曾經在兒子耶穌受刑的現場，見證了他的死亡，因此同樣她也會在這裡。

哥雅沒有給他的臉加上神聖色彩應該是正確的吧。一旦將他們變成古典英雄，這幅畫的真實性就會一下子崩毀。在五月三日被殺的男人們，都是些鞋匠、石工、賣水的、牧羊人、男僕、木匠、理髮師等等貧窮的庶民。就像本作中所描繪的一樣，甚至還有方濟各會的修道士。這裡只有對於侵略者的壓制幾乎是非常自然地提出異

身穿雪白襯衣，並高舉雙手的男子，就如同被釘在十字架上的耶穌一樣。

議的人們。可以說，沒有一個人做好了犧牲的準備吧。他們會因恐怖而顫抖也是理所當然的。

然而，就算如此，他們也還是英雄。他們的起義是英雄的行為。能明白這一點，是因為畫家站在他們身邊，和他們一起面臨死亡，膽怯、痛苦、絕望，並且劇烈地憤怒著。又是因為對於接二連三的外國侵略，本國政治的無能，流血犧牲，神明的沉默，他們打心底感到激憤。還是因為我們可以感覺到，痛苦翻滾的哥雅的靈魂，正從畫面中噴出鮮血。

沒有多少人，能以這只是發生在遙遠的、異國的、和自己毫不相關的事件為由，就對其放任不管吧！

這幅畫因揭示了愚昧歷史的重演、人類共有的悲劇，對於近在咫尺的死亡的恐懼，而具有普遍的意義。

所謂傑作，說的正是這樣的作品。

本作巧妙的構圖，特別是在劊子手和犧牲者的對比上格外巧妙──將個性埋沒

在軍服中、自己化爲機器的士兵，和有著柔軟又容易受傷的肉體、個性豐富的個人進行對比，刺激了後世的畫家，使得他們紛紛引用本作的畫法。其中最有名的就屬畢卡索的〈朝鮮的虐殺〉（Massacre in Korea）和馬奈的〈墨西哥皇帝馬克西米利安的槍決〉（The Execution of Emperor Maximilian）了。

畢卡索的作品可以說是非常明顯的模仿，簡直如同沒了氣泡的啤酒一樣無趣，讓人不敢相信他是創作出那幅〈格爾尼卡〉（Guernica）的繪畫大師（畢卡索的作品就是魚龍混雜）。

相反地，馬奈則是相當賣力去畫的。他畫的時候野心滿滿，據說對最後的成果也十分滿意。這幅畫的題材是，哈布斯堡家族的馬克西米利安（Maximiliano I，法蘭茲・約

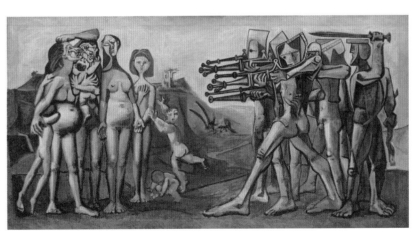

畢卡索，〈朝鮮的虐殺〉，1951年。

瑟夫一世〔Franz Joseph I〕大公的弟弟）遠赴墨西哥當皇帝，但是卻遭到拿破崙三

世背叛，而被處死。事發當時成了一個大問題，引發當年人們巨大的反響。

然而，就如各位所見，這只是一幅沒有靈魂的單薄作品，成了一幅沒有包含畫

家的感情，就算形狀多麼相似，都只能慘澹收場的最好證明。

法蘭西斯科・德・哥雅

（Francisco José de Goya y
Lucientes, 1746-1828）

哥雅畫出〈農神吞噬其子〉，又是幾

年後的事情了。將法國侵略者趕出自己的

領土，迎回「全民渴望」費迪南之後，

西班牙的未來看似一片光明，然而這位國

王結果也是個徹底的蠢貨。他不但重新恢

復了何塞一世認為野蠻而廢除的異端審問

馬奈，〈墨西哥皇帝馬克西米利安的槍決〉，1868-1869年。

政策（這應該是所有人都認同的法國的仁政吧），還將所有和自己作對的人，就連獨立運動的勇士也盡數抓起來處死，種下了更甚於之前的憎惡和復仇的種子。

哥雅在將這地獄景象也一併記錄下來之後，留在「聾人之家」閉門不出，畫出了〈黑色繪畫〉（Black Paintings）系列，最終放棄了祖國。

22.

〈死神與少女〉——

席勒

舒伯特創作過兩部題為《死神與少女》的作品，並且彼此互相關聯。

其中之一是他晚年的名曲《D小調第十四號絃樂四重奏「死神與少女」》，其第二樂章引用了他過去所作的同名曲的旋律。第二部作品的歌詞由十八世紀末德國詩人克勞狄烏斯（Matthias Claudius, 1740-1815）所寫，由前半部的少女台詞，和後半部的死神台詞所構成——

「快走開！快走開！你這可怕的死神！」

「我還年輕，所以不要靠近我！」

「美麗的姑娘啊，來，把你的手給我。我是你的朋友，並不是為了懲罰你而來。不要害怕，來靜靜安睡在我懷裡。」

在拚命拒絕的少女與安慰她的死神的對比之中，舒伯特用一支甜美到不可思議的曲子來將他們連結在一起。

然而死神與少女這個中心思想，比起詩歌以及音樂，自古以來曾無數次體現在

繪畫之中。天災、戰爭、饑餓、傳染病，人類的歷史可以說是對死神胡亂揮舞的鐮刀的恐怖連鎖。

死神是這世界上最大的平等主義者，畫家們用各式各樣不同的形式描繪，無論是多麼位高權重的王公貴族也好，高階聖職者也好，剛剛出生的無罪的嬰兒也好，誰都無法逃脫死神冰冷的雙手。特別是還保持著純潔的花樣少女，被帶去另一個世界時的哀傷感最能打動人心。

少女和死神在一起的畫面深受人們歡迎。

這個組合從文藝復興時期開始漸漸地轉變了風格。人們對於死神與少女的認識，由面對突如其來的死亡的恐怖，轉換為死神粗暴地蹂躪著少女豐滿肉體的極度情色關係（漢斯·巴爾東的畫就是典型）。這種潮流後來一直發展到愛與死的一體化，給予感官震撼體驗的地步。

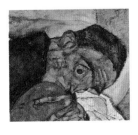

畫中席勒將自己比擬為抱著年輕戀人的死神，這也就是所謂的自畫像。

乍看之下，這幅畫十分令人心痛。

可能是由於線條的原因，斷斷續續，缺乏平滑感，稜角分明。線條專門在人們最不希望它中斷的地方斷裂，令人煩躁。上色也絕對說不上舒服。如同髒汙的斑點一般的渾濁，鋪滿了衣服和皮膚，給人一種空氣中瀰漫著腐臭的印象。

背景如同荒涼的石山一般，山頂的細長黑線似乎是用來分割天空和大地的。散布在各處的深綠色是岩石間長出的雜草和青苔，兩人在到處都是堅硬岩石的斜面上，鋪著一條像是床單皺巴巴的布，並擁抱在一起。畫面不知為何還有一種飄浮感。（由於他們的樣子實在太過迫切，讓人不禁莫名地悲傷起來⋯⋯）

女性的左手和健壯的兩腿相比實在細得可憐，再次增強了心痛感。當然，畫家是有意讓她的手臂看上去像脆弱的枯枝一樣纖細。她雙

漢斯・巴爾東，〈死神與少女〉，1517年。

這眼神是不是似曾相識呢？

「死神」也就是席勒，
絕望的眼神證明了這一點。

席勒之後說過，「我是全心全意去畫那幅畫的」。這毫無疑問是他真實的感情。

畫的題目是「死神與少女」——

女人無計可施，向前傾倒過去，鋪在身下的床單會成為她的壽衣吧。畢竟這幅把女人丟棄在這荒涼的荒野，自己移到別的地方，也許是更好的地方。

們用全身來彼此擁抱，但是男人卻一步步後退了吧。他的雙腿已經離開床單，打算手卻做出了要推開她的動作。兩人的身體接觸的部分只有上半身。一定是一開始他交付給他，並任其擺布。臉色土黃的男人則是用左手溫柔地撫摸著她的頭，然而右

這位有著鮮紅美麗嘴唇的年輕女人，彷彿是信任著男人，因此把自己的命運都容易。

手的手指在男性的後背上交叉在一起，而這纖細的手腕就說明了，甩開她有多麼的

仔細一看就會發現，女子的胳膊並不是細到了脫離現實的地步，
而是被擋在男性的右邊衣袖下面。

是的，這和列賓的〈伊凡雷帝殺子〉（參見《膽小別看畫》）中，我們看到年老的雷帝的眼神一模一樣。被突發的怒火驅使，而將自己心愛的兒子毆打致死的雷帝，在恢復理性之後，絕望的、顫抖著的、悲劇性的眼神，現在正重現在席勒身上。捨棄她、害死她的罪孽深重，但是卻又害怕失去她，害怕這會是不可挽回的過錯。

害怕地大睜著雙眼的不是被捨棄的女人，而是要捨棄她的男人，女人全盤接受一切的命運，表情平靜，沉默著等待死亡。這種關係正是現實的完全重現，「少女」就是席勒的情人威利（Wally Neuzil）。她長年以來一直擔任著注定被拋棄的糟糠之妻的角色。

沒有人知道和席勒相遇前的威利是過著怎樣的生活，然而很容易就能想像到，她出身自社會最底層。因為在這個古板的階級社會中，模特兒是僅次於妓女的受人輕蔑的職業，有時甚至會被認為比妓女還要差。

威利原本是席勒的老師克林姆的模特兒，性格奔放的克林姆和眾多模特兒一同居住，他認同還沒有名氣、和自己兒子一樣年輕的席勒的才能，所以把威利交給他所用，可以說是送給了他。就這樣，二十一歲充滿魅力的年輕人和十七歲不幸的紅髮少女很快就彼此吸引，開始了同居生活。

席勒是一個極端的自戀狂，
喜歡故意暴露自己的缺點。

雖然他畫了幾百張自畫像，但是畫像和現實幾乎不太相似。他並不是美化自己，而是反其道而行。和道林·格雷正好相反，畫中的他年老、醜陋，表情和肉體都十分扭曲，露著要嘛太大，要嘛太小的性器，令人噁心、不齒，但是現實中他卻是個年輕、英俊而又愛好打扮的人。

威利一心一意地愛著、支撐著這個麻煩、虛榮心很強但性格又很軟弱的男人。

為了滿足席勒的要求，她什麼姿勢都會擺，可以說是世界上所有的姿勢都擺遍了。威利想必也有難過的時候，過去還曾發生過威利去送畫給一位將席勒的畫當作色情畫的買主，還被對方言語騷擾了一番，最後哭著回來的事情。

席勒將性和死作為他終生的主題，並且表現赤裸得讓人難受，從頭到尾都流露出毫不掩飾的情色感（用現代人的眼光去看尚且如此，在過去人的眼裡會是什麼樣子呢），而這和他在青春期時，最愛的父親因梅毒去世有一定的關係。

愛到最深處，

威利在席勒被逮捕時也沒有捨棄他。

席勒起用沒有經驗的少女模特兒，畫了大量危險的裸體素描，被警方以涉嫌性犯罪為由暫時拘留了三個星期。這期間威利每天都會去看他，見不到面的時候就從牆外丟水果來鼓勵他。靠著她的無私奉獻，席勒度過了他人生中最大的危機。

威利是他的「命中注定的繆斯」，同時也像母親一般照顧著他的生活，甚至有人說，沒有威利就沒有畫家席勒。確實，席勒大多數的代表作都是在和威利同居期間誕生的。但是隨著名聲日漸響亮，席勒心中就有了下一個目標。他為了確立自己在繪畫界的地位，必須要和中產階級的良家婦女結婚，建立一個堅實且幸福的家庭。

那時席勒在維也納有一個工作坊，他知道在工作坊對面的鐵路官員家裡有一對美麗的姊妹，因此席勒單方面地寫給她們很多封書信。後來，威利被他甜言蜜語哄騙，姊妹兩人經常和席勒、威利一起出去玩。對席勒來說，娶姊妹倆之中哪一個都無所謂，之後姊姊退出，席勒就和妹妹愛迪絲（Edith）結了婚。不過，愛迪絲提出的結婚條件，就是要席勒和威利分手。

因此，席勒和愛迪絲保證會和威利分手，但同時又寫信給威利說，我每年一定

會和你單獨兩人去度假。而威利默默地讀完書信後，回覆他說「謝謝你，但是我做不到」，然後就離開了。

後來，席勒因為威利的離開而深受打擊（從〈死神和少女〉這幅畫中可以明顯看出來）。席勒是利己主義者，對他而言，妻子是妻子，情人是情人，這兩個女人一定都會留在自己身邊。然而事實上他無法兩者兼得，只能選擇其一。他最想要的是一個體面的家庭，因此不能放棄愛迪絲。那麼，他不是就只能拋棄全心全意地服侍自己四年的威利了嗎？

在看到威利的悲傷之前，說不定席勒還不覺得是自己背叛了她，可能會認為威利自己也十分清楚，兩個人是絕對不可能結婚的，因此席勒將受傷的自己（而不是威利）畫進畫中，然後清算這段關係吧。

從底層一步步爬上來的男人，最終將曾經同甘共苦的女人拋棄。

這類故事實在太常見了。無論在世界任何地方，甚至就在現在這個瞬間，就產生宛如無聊的肥皂劇裡頻繁出現的陳腐戀情。然而，這種常見的故事竟然變成了如此恐怖的畫！

就這樣，席勒和愛迪絲過著安穩的婚姻生活，然而威利卻去當了軍隊護士，奔赴第一次世界大戰的戰場。席勒真的是一名死神。兩年後，年僅二十三歲的威利，

就在達爾馬提亞戰線感染了猩紅熱而死。

一九一八年，威利一個人孤零零地死在野戰醫院中的第二年，席勒登上了人生的巔峰。同年三月，席勒製作了在維也納舉辦的分離派畫展的海報，並且展出他五十幅畫，還被搶購一空，他一躍進入了暢銷畫家的行列。接下來，他又參加了蘇黎世、布拉格、德勒斯登的畫展，可說是前途一片光明。

在私生活方面他也是喜事連連，妻子愛迪絲懷孕了，他馬上就要成為父親了。席勒過去憎恨親生母親，從未體會過家庭溫暖，此時他心中滿懷著對理想家庭逐漸成形的希望，並開始創作他的大作〈家〉（The Family），尚未出生的孩子也被他畫了進去。與礙事的情人斷絕關係之後，席勒幸福地生活著。可喜可賀啊……

事情真有這麼單純嗎？並沒有。

同年十月，他的幸福正如他的畫中那斷斷續續的線條一般，在最不該斷的地方突然結束。永遠的。

幸福結束得十分簡單。

一九一八年五月，馬德里爆發了一種名為「西班牙流感」的流行性感冒，瞬間就擴散到整個世界，最終全世界有六億人染病，死亡人數有說是三千萬人，也有說是四千萬人（日本也有將近四十萬人死亡）。

首先是愛迪絲懷著孩子病倒身亡，緊接著三天後，席勒也因病去世，年僅二十八歲。在聲名鵲起之時英年早逝，確實讓人心痛。話說回來，這只是一年的時間而已，所有人都死了，威利、愛迪絲、席勒，還有席勒的孩子……

埃登・席勒（Egon Schiele, 1890-1918）

席勒擁有出類拔萃的素描能力，他十八歲時考上維也納美術學院。入學第二年，有一位比他大一歲，臉色蒼白消瘦的農村青年也同樣參加了考試，卻沒有合格。這位青年挑戰第二次，再次落榜，於是他放棄了當畫家的夢想，而到慕尼克開始了新的生活，然而如果這位青年希特勒也考上美術學院的話，不知歷史會有什麼不同？

解說

村上隆（藝術家）

我是在ＮＨＫ（日本放送協會）《求知的快樂，探索這個世界》的節目中，第一次聽到中野京子女士的大名，當時正好播放「透過『恐怖繪畫』閱讀人間」的系列單元，我偶然看到，覺得內容十分有趣。

看完這個系列之後，我便買了一本電視節目讀本《透過『恐怖繪畫』閱讀人間》，（ＮＨＫ出版），讀完書之後更是深陷其中了，最後還上網購買了中野女士的全部相關著作來讀。

雖然每一本書都非常有趣，但最棒的果然還是《膽小別看畫》系列。理由有好幾點，首先是中野女士挑選了很多我很喜歡的畫作，其次是她會巧妙地融入像是歌劇等深具歐洲的濃厚文化的知識，並且解構畫作背景給讀者知道。因此，作品本身十分通俗易懂，即便對西洋繪畫沒有太多了解的人也會產生興趣，進而沉浸其中。

畢竟連我也透過這些著作重新學習了一遍，這是我最大的收穫。

不過，本系列最出色的地方，是這些文章是中野女士以不同於其他美術書的獨特視點所寫成的這一點吧。

當你一章一章地讀下去，就會發現中野女士會從她最熟悉的西班牙哈布斯堡王朝歷史展開敘述。像在提到本書作品4維拉斯蓋茲的〈菲利普・普洛斯佩羅王子肖像〉，在講解哈布斯堡王朝歷史的同時，也揭露了王子身處的情況與時代背景，將繪畫的「恐怖」傳達給各位讀者。這其中有一條無法動搖的縱軸始終貫徹整體，那就是「與瑪麗・安東妮的時代相連的歐洲皇族的悲劇」。從這個地方，我們最能感受到她的創作原點。

以繪畫為代表的各種藝術，都有著和資本主義經濟緊密結合而發展起來的歷史。我認為能將這些社會階層寫得如此清晰易懂，實在是猶如奇蹟一般。況且，中野女士會用惡作劇一般的視點去掌握和書寫皇族構建家庭時的愛恨與嫉妒之心，她筆下的那個世界和我所熟悉的現代美術也有共通之處。

因為我們在創作新的作品時，一樣會時常考慮——要如何將愛恨和嫉妒心適度調整，並且創作出新的作品，才能讓客人喜歡並且購買畫作。在不斷挑戰自我的過程中，繼續從事創作活動。

現在我更加深刻地感受到，就算時代改變，藝術家的價值仍未有任何改變的，

也許正是由於這個原因，我才會被《膽小別看畫》的世界所吸引，並且產生強烈的共鳴。

本書所介紹的繪畫作品中，有人類對美的執念，對權力的執念，對世間所有事物的執念。皇族們不知如何打發自己過度膨脹的物欲、性欲、守護血統這類的欲望，以及自身掌握的學識教養，於是將這有才能的藝術家叫到自己的宮殿中，讓他們畫出能夠流傳千古的名畫。

然而，當這些優秀的人被幽禁在宮中之後，他們就只能畫一些帶著諷刺意味的畫作。從這種意義上來看，每幅名畫似乎同時也在訴說著藝術家自己的悲劇。

由於我也是從事藝術行業，所以無論如何都會以這種角度去看待歷史，不時地提醒我想起，不管是在哪個時代，藝術家這種生物都只能在這個無可奈何的，且充滿諷刺的世界裡活下去的悲劇。

再者，說到本書和其他書截然不同的原因，可以說是中島女士對歷史「內幕」的喜愛。在歷史學家之中估計沒有人能夠像她一樣會提到「內幕」。

先拋開誤解這個疑慮，我認為歷史學家和美術史學家中，大部分的人都只注重歷史紀錄是否符合事實，於是，內容就會變得很無聊。當然這個無聊是以普通人的

角度來看的。如果專家聚集在一起的話，可以對此進行更深層的挖掘，以知識和教養進行交流，然而這些一般人聽了絕對不會覺得有趣。

在這一點上，中野女士以她本來就具備的聰慧和積極，在業界築起了明確的地位，並且將興趣延伸到歷史卑鄙下流的一面，穩穩地扎下了根。正是因為她有著史學家的天性和天賦，以及人類的內心餘裕，才能寫出這套《膽小別看畫》系列。

讀著《膽小別看畫》，會感覺自己像在看電影一般，一部以皇族的悲劇和情色為主題的影片集錦。因為這裡與藝術相關的東西只占了兩成，而剩下的八成都是人類擁有的執念。彷彿在逼問人類一般，連貫地敘述著跌宕起伏的故事，因此我們才無法移開視線。

全系列中令人印象深刻的作品有很多，然而文字內容記得最清楚的是溫德爾哈爾特的作品〈奧地利皇后伊莉莎白〉。這裡寫到，伊莉莎白皇后為了保持完美的身材，做一些當年還很罕見的騎馬、釣魚、吊環、鐵啞鈴之類的運動，還曾經餓著肚子步行兩小時等等來努力減肥，十分有趣。

反之，對於繪畫的魄力，印象最深刻的則是雅克-路易·大衛的作品〈瑪麗·安

東妮最後的肖像〉，這是他在瑪麗·安東妮被處死前所畫的素描，十分有衝擊力。

這幅畫讓人眞切地感受到，無論攝影技術發達到什麼地步，寫實的繪畫留給後世的魄力都是極其巨大，並且和照片的魄力從本質上就是完全不同的。

另外，在本書中，我很喜歡傳布勒哲爾的〈伊卡洛斯的墜落〉。一開始我完全沒注意到海中畫著的伊卡洛斯的腿，然而在讀到中野女士的文章之後才發現。這幅畫是十六世紀後半葉創作出來的。這個時期繪畫漸漸變得專業化，和宗教的關聯也越發緊密，厭倦的藝術家們開始熱中於創作一些用來消遣的畫，以及隱藏著其他主題的畫。

我認爲布勒哲爾是一個御宅族。當時他的客人中最多的似乎是比貴族稍低一等的人群，他巧妙地抓住了這些人所喜歡的「口味」，帶著玩耍之心進行創作。這和現代的動畫愛好者御宅族有著相通之處。剛才我也提過，維拉斯蓋茲的〈腓力普洛斯佩羅王子肖像〉這幅作品，也是經由中野女士筆下主觀性強烈的文章，而給我留下了深刻的印象。

「然而這位王子看上去就缺乏生命力，像是從鳥巢裡掉下來的羽毛未豐的雛鳥一般無依無靠。由於身著女裝讓他的性別模糊，只看表情的話，年齡也很難猜得

對，更進一步說，甚至連是生是死都難以辨別。胖嘟嘟的臉頰算是顯現出了幼兒的特徵，然而卻缺乏血色，少有健康的紅潤。貼在頭皮上的淡金色頭髮，大耳朵，像蠟一樣白的手。無論誰一眼看上去都會明白，這孩子來這世上只是做一個短暫的停留而已。」

「也許，所謂名畫就是會給看畫的人帶來某種痛苦。有美術史學家認為這是維拉斯蓋茲的肖像畫中首屈一指的作品，大概就是因為近乎悲劇的痛苦遍布了整個畫面吧。」（摘自原文）

就算一開始會覺得「是嗎？」「太誇張了吧？」但是不可思議的是，畫面漸漸地就會變成她所說的那個樣子，這正是中野女士的魔力。

我尚未和中野女士見過面，因此只能看著作者近照欄的小照片來想像。如果我是一個二十歲出頭的美術系出身、瘦弱可愛的男孩子的話，真想當她的情夫，讓她包養我，然後和她學各種各樣的東西。想聽她教訓我說：「你的畫完全不行！」然後抽抽搭搭地哭……這些場景經常在我腦中徘徊（笑）。我今後會享受這種妄想下去，彼此永遠都不要見到面比較好。在我心中，我們兩個就一直保持著二十多歲的

大學生和三十多歲的大姊姊這樣的形象就好。

至今為止，我已經買過大約十本以ＮＨＫ電視節目改編的《膽小別看畫》系列書籍。不過，由於我會很快地將這些書轉贈給各種各樣的人，因此手頭上幾乎沒剩幾本。

我每次和自己的學生以及美術系學生見面時，都會對他們說「你們不要只在圖書館借《膽小別看畫》，應該要買下來才對。」我都建議他們先買一本讀讀看，喜歡的話，最好就全套買下來。

就算不是美術系學生，哪怕只去過一次美術館的人，以及對西洋史有興趣的人，手上也都應該要有一本。這相當於美術史和西洋史的教科書，買了絕對不會吃虧的。單從市面上幾乎沒有這類的書來看，也是非常有價值的。

我會持續購買《膽小別看畫》系列書籍，因此還在書店猶豫的人，就是你，請一定要買下來！

至今為止，我已經買過大約十本以ＮＨＫ電視節目改編的《膽小別看畫4：人性的暗影》（中文書名暫譯）和大概十五本以上的《膽小別看畫》系列書籍。不

參考文獻

Julia Blackburn: Old Man Goya, 2002

Walter Bruford: Die gesellschaftlichen Grundlagen der Goethezit, 1975 Thomas Bulfinch: The

　　Age of Fable, 1855

Sigmund Freud: Eine Kindheitserinnerung des Leonardo da Vinci, 1910

Johann Wolfgang von Goethe: Aus meinem Leben; Die Dichtung und Wahrheit, 1814

Friedhelm Kemp: Meister Johann Dietz des Großen Kurfüersten Feldscher, Mein Lebenslauf, 1966

　　Norbert Schneider: Protraetmalerei, 1992

Helmut Sembdner: Heinrich von Kleists Lebensspuren, 1977 Reinhard Steiner: Egon Schiele,

　　Taschen, 2001

Michel Vevelle〈死亡的歷史〉富嬍櫻子譯，創元社，1996 年

〈希臘神話小事典〉小林稔譯，社會思想社，1979 年

Antonio Dom'inguez Ortiz〈西班牙三千年的歷史〉立石博高譯，昭和堂，2006 年

Kenneth Clark〈賞畫法〉高階秀爾譯，白水社，1977 年

〈歷史照片的圈套〉村上光彥譯，朝日新聞社，1989 年

Nuland,Sherwin B.〈列奧納多‧達‧芬奇〉菱川英一譯，岩波書店，2003 年

Patrick Barbier〈閹伶的歷史〉野村正人譯，築摩書房，1995 年

Hans Biedermann〈圖說世界象徵事典〉藤代幸一等譯，八阪書房，2000 年

〈世界名著 12 聖經〉前田護郎等譯，中央公論社，1968 年

井上正藏等〈德意志浪漫派集〉築摩世界文學大系 26，築摩書房，1974 年吳茂一〈希臘神

話〉新潮社，1969

高階秀爾〈文藝復興夜話〉平凡社，1979 年高橋裕子〈英國美術館〉岩波新書，1998 年

多木浩二〈畫中的法國大革命〉岩波新書，1989 年立川昭二〈生與死的美術館〉岩波書店，

2003 年

田中英道〈畫家與自畫像〉講談社學術文庫，2003 年宮下規九郎〈吃的西洋美術史〉光文社

新書，2007 年

Hello Design 68

膽小別看畫Ⅲ：
藏在傳世名畫裡令人細思恐極的故事

作　　者—中野京子
譯　　者—李肖霄
主　　編—郭香君
責任企劃—張瑋之
封面設計—田修銓
內頁排版—新鑫電腦排版工作室

編輯總監—蘇清霖
董 事 長—趙政岷
出　版　者—時報文化出版企業股份有限公司
　　　　　108019台北市和平西路三段二四○號四樓
　　　　　發行專線—（○二）二三○六—六八四二
　　　　　讀者服務專線—○八○○—二三一—七○五
　　　　　　　　　　　　（○二）二三○四—七一○三
　　　　　讀者服務傳真—（○二）二三○四—六八五八
　　　　　郵撥—一九三四四七二四時報文化出版公司
　　　　　信箱—10899臺北華江橋郵局第九九信箱
時報悅讀網——http://www.readingtimes.com.tw
綠活線臉書——https://www.facebook.com/readingtimesgreenlife
法律顧問——理律法律事務所　陳長文律師、李念祖律師
印　　刷——華展印刷有限公司
初版一刷——二○二二年五月十三日
初版三刷——二○二四年六月二十日
定　　價——新臺幣四五○元
版權所有　翻印必究（缺頁或破損的書，請寄回更換）

時報文化出版公司成立於一九七五年，
並於一九九九年股票上櫃公開發行，於二○○八年脫離中時集團非屬旺中，
以「尊重智慧與創意的文化事業」為信念。

膽小別看畫Ⅲ：藏在傳世名畫裡令人細思恐極的故事 /
中野京子 著；李肖霄 譯. -- 初版. -- 臺北市 :
時報文化出版企業股份有限公司, 2022.05
面；　公分. -- （Hello Design；68）
譯自：怖い繪，死と乙女篇

ISBN 978-626-335-318-3（平裝）

1.CST: 西洋畫　2.CST: 藝術欣賞

947.5　　　　　　　　　　　　　　111005375

ISBN 978-626-335-318-3
Printed in Taiwan